동양미학론

동양
미학론

A Theory of Asian Aesthetics

왜 아름다움이
인간의 본성인가

이상우 지음

아카넷

머리말

『동양미학론』은 동양미학의 일반론을 제시하는 체계적인 이론서이다. 미학이라는 서양의 학문이 아시아에 수입된 이후, 동양 전통의 사유방식에 근거한 동양미학의 일반론이 제시된 적이 없었다. 서양의 이론으로 동양의 미학을 설명했던 몇몇 시도들이 있었지만, 이것들은 엄격한 의미에서 동양미학의 발전이 아니라 서양미학의 확장에 가깝다.

필자는 동양적인 사유방식을 설명할 고유의 방법론을 오랫동안 모색해왔다. 동양적인 사유의 특징을 보여주는 사례들이 많음에도 불구하고, 여러 개별적인 사례들을 모아서 하나의 체계를 만든 경우는 없었다. 필자는 동양적인 사유방식을 설명할 최선의 방법이 동양철학 고유의 인식론을 구성하는 것이라고 판단

하였다.

　필자는 경계境界라는 개념으로 동양철학의 인식론을 구성하였고, 이 개념의 맥락에서 존재론과 가치론을 제시하였다. 필자의 경계론은 현상과 본체 사이에 새로운 영역을 설정했기 때문에 삼원론trialism의 구조를 갖게 되었다. 경계론은 사물이 아닌 것을 지시하는 가상의 논리를 고안하여 현상과 본체 사이의 논리적인 관계를 제시함으로써, 형이상학을 논리적인 기초 위에 세울 수 있었다.

　경계론은 인간의 본성에 대한 새로운 이론으로 '미감 인성론'을 제시하였고, '미감'이 논리적 인식 및 윤리적 인식을 통섭하는 인간의 총체적 인식임을 논증하였다. 『동양미학론』은 원래 Asian Aesthetics東洋美學의 일반론으로 기획된 것이었지만, 필자가 인간의 본성을 미美로 규정함으로써 결과적으로 philosophy愛知와 대비되는 philokalos愛美를 제시한 셈이 되었다.

　경계론은 '경계' 개념을 형식으로 '미' 개념을 내용으로 체계를 만든 새로운 이론이고, 경계론이 보여주는 우주는 아름다운 삼원三元의 구조이다. 경계론은 알파A부터 오메가Ω까지를 아우르는 포괄적인 이론임에도 불구하고, 오직 '경계'와 '미'라는 두 개념으로 모든 것을 설명하였다. 따라서 경계론은 오컴의 면도날 Occum's razor이라는 논리절약의 원칙에 부합한다.

고금古今이 갈등하고 동서東西가 충돌하는 혼란과 변화가, 필자가 다양한 탐색과 과감한 시도를 하는 데 큰 도움이 되었다. 필자는 서양의 사유방식과 다른 원리로 작동하는 동양의 철학과 미학을 연구하면서, 동서양 사유방식 사이의 근본적인 차이에 주의를 기울였고 그 원인을 밝히는 작업에 마음을 집중해왔다.

20년 전 『동양미학론』의 초고를 쓰기 시작한 이후, 생각을 명료하게 하고 의미를 정확하게 전달하기 위해 논리를 다듬고 고쳐 쓰기를 수없이 반복했다. 비록 오랫동안 반복한 작업이었음에도 불구하고, 매번 생각을 가다듬고 문장을 쓸 때마다 가슴이 설렜다. 필자가 그려본 아름다운 삶과 우주를 독자들도 똑같이 누릴 수 있기를 기대한다.

2018년 3월
이상우

차례

철학과 미학의
학명과 분류

"동양미학이란 무엇인가?"를 알려면, 학문의 계보에서 동양미학의 분류를 이해하는 일이 우선적인 과제이다. 이는 지도를 보면서 큰 구역에서 작은 구역으로 넓은 길에서 좁은 길의 순서로 목적지를 찾는 과정과 같다. 철학이라는 큰 구역에서 미학이라는 작은 구역을 찾고 동양철학이라는 큰 길을 지나야 동양미학에 도달할 수 있다.

동양미학이라는 목적지를 찾는 일이 간단하지 않은 이유는, 서구 학문의 지도와 동양 학문의 지도라는 성격이 다른 두 장의 지도를 동시에 판독해야 하기 때문이다. 서구에서 철학과 미학의 건립에 수많은 참여자와 2,000년 이상의 시간이 필요했다. 동양철학과 동양미학의 건립에도 그에 못지않은 참여자와 시간이

13

필요했다.

철학, 미학, 동양철학, 동양미학은 학명 자체가 해당 분야의 중요한 연구주제이다. 이 학명들을 정의하려는 시도가 많았음에도 불구하고, 이 학명들에 대한 명확한 이해에 도달했다고 보기 어렵다. 철학과 미학이 태초에 하늘에서 떨어진 것이 아니라면, 이에 대한 명확한 이해에 도달하지 못할 이유가 없을 것이다. 지도를 꼼꼼히 살펴도 목적지를 정확히 찾을 수 없다면, 이는 지도를 판독하는 데 문제가 있음을 뜻한다.

비록 지도 자체에 문제가 있을 수 있지만, 시간을 되돌려 역사의 지도를 다시 만들 수는 없으므로, 우리가 가진 현재의 지도를 폐기하거나 교체할 수 없다. 불편하면 불편한 대로 복잡하면 복잡한 대로 쓸 수밖에 없을 것이다. 철학과 미학은 인간의 작업이고 역사의 산물이므로, 제작자의 관점과 제작과정을 확인할 수 있다. 제작자의 관점을 이해하고 제작과정의 역사를 참고하면서 현재의 지도를 다시 판독할 필요가 있다.

1 학명의 문제

"철학이란 무엇인가?"라는 질문은 철학philosophy이 하나의 전문적인 학과로 성립된 일과 더불어 시작된 오래된 것으로 짐작된다. 철학이 포괄적인 학문의 의미로 사용되다가, 오늘날처럼 플라톤·아리스토텔레스·데카르트 등의 사상을 전문적으로 연구하는 학과가 된 것은, 서구에서 18세기 정도의 일이다. 다른 것을 나누고 같은 것을 모으는 작업을 통해서 학문의 여러 영역들이 각각의 분과로 성립된 데는, 인간 이성에 대한 믿음이 폭넓게 받아들여졌던 '계몽의 시대'라는 역사적 배경이 있었다. 다른 것을 나누고 같은 것을 모으는 행위를 분석과 종합이라고 할 수 있는데, 이것은 도구적 이성의 중요한 특징이다.

도구적 이성의 분류에 의해 성립한 철학이라는 학문은 분명

서론: 철학과 미학의 학명과 분류

근대적인 제도이다. 그리고 이 근대적인 제도 속에서 서양철학의 시조인 플라톤과 아리스토텔레스를 연구한다는 것은, 마치 살아있는 거대한 코끼리를 냉장고 속에 잘라 넣거나, 넓고 아름다운 정원을 문틈으로 보는 것과 비슷한 행위라고 생각된다. 이런 방법으로 코끼리를 부위별로 잘 정리하거나 정원의 일부를 세밀하게 관찰할 수는 있을 것이다. 그러나 플라톤과 아리스토텔레스가 살아있다면, 코끼리를 나누거나 정원을 조각 내는 방식에 동의할 것으로 생각되지는 않는다.

포괄적인 학문을 의미하던 철학과, 18세기 서구에서 성립된 제도로서의 철학은, 각각의 범주가 일치하지 않음에도 불구하고 같은 명칭을 사용하고 있다. 오늘날 "철학이란 무엇인가?"를 질문하면서, 고대 그리스에서 만들어진 용어인 'philosophy'와, 18세기에 성립된 제도로서의 철학을 정확히 구분하지 않는 경우가 대부분이다. 따라서 "철학이란 무엇인가?"라는 질문 자체가 의미가 모호한 문장이라고 할 수 있다.

"철학이란 무엇인가?"라는 물음에는 적어도 두 가지 맥락이 있다. "플라톤과 아리스토텔레스 등의 인물이 했던 작업이 무엇인가?" 그리고 "당신이 지금 철학이라는 제도 속에서 하는 작업이 무엇인가?" 따라서 "철학이란 무엇인가?"라는 질문에, 이 두 가지 맥락이 있음을 전제한다면, 철학에 대한 보다 명쾌한 설명

이 가능할 것이다.

미학aesthetics이라는 학명이 만들어진 것도, 계몽의 시대인 18세기의 일이다. 그리고 "미학이란 무엇인가?"라는 질문도 이 학문의 성립과 더불어 끊임없이 제기되어왔다. 'aesthetics'의 본래 의미에 잘 부합하는 번역은 '감성학'인데, 감성은 근본적으로 이성과의 상대적인 관계 속에서 의미를 가질 수밖에 없는 개념이다.

인간의 마음을 이성과 감성으로 나눈 것은, 인간에게 논리적이어서 법칙이 될 수 있는 영역과 비논리적이어서 법칙이 될 수 없는 영역이 따로 존재한다는 생각에 근거한다. 감성은 논리적이지 않고 법칙이 될 수 없으므로, 감성의 논리나 법칙을 연구하는 학문인 감성학은 용어 자체가 어불성설이다. 미학이라는 학명을 만든 바움가르텐Alexander Gottlieb Baumgarten은 이성과 감성 사이에 질적인 차이가 아닌 정도의 차이가 있다고 전제하고, '저급한 인식의 논리'라는 관점에서 감성학이 학문으로 성립될 수 있다고 주장하였다.

그러나 논리는 논리가 아닌 것을 용인하지 않는다. 무엇이 논리이면 논리이고, 비논리이면 비논리일 뿐이다. 비논리적인 인식을 '저급한 인식'이라고 했지만, 이런 방법으로 비논리가 논리가 될 수는 없다. 바움가르텐이 라이프니츠의 철학을 빌려 만물

이 모두 정도의 차이만 있다고 전제했다면, 이성과 감성을 나누는 이전의 방식을 그대로 답습할 필요조차 없었다. 논리학을 '1급 논리학'·'2급 논리학'으로 정도를 나눠서 이름을 붙일 수 있었을 것이다. 굳이 논리학과 상대되는 감성학이라는 학명을 사용했다는 것은, 자기 자신도 이성과 감성이 대립하는 세계관에서 완전히 벗어날 수 없었다는 뜻이다.

미학이라는 학명이 성립한 데는, 인간의 마음을 이성과 감성으로 철저히 나눠 보는 데카르트 철학이라는 시대적 배경이 있었다. 바움가르텐은 데카르트 철학이 지배하던 시대를 살면서 데카르트 철학에 위배되는 분류법을 고안했지만, 정작 바움가르텐의 사상은 데카르트의 철학에서 완전히 벗어나지 못했다. 따라서 '감성학'이라는 학명 자체에 자기모순적인 요소가 내재해 있다고 볼 수 있다. 이런 까닭으로 이후 미학이라는 학문은 바움가르텐의 논리를 따르지 않게 되었다.

인간의 마음이 이성과 감성으로 나눠져 있다는 가설을, 대부분의 사람들이 오랫동안 자명한 진리로 또는 의심의 여지가 없는 사실로 생각해왔다. 인간의 마음을 이성과 감성으로 나눠보는 가설의 고안자가 누구인지 분명치 않지만, 이를 본격적으로 유포한 사람이 데카르트였음은 분명하다. 그러나 인간의 마음이

동양미학론

실제로 어떻게 구성되었는지는 아무도 모르는 일일 뿐 아니라 인간에게는 영원한 숙제와도 같은 일이다. 단지, 인간의 마음을 이성과 감성으로 나눠보는 가설이, 인간의 마음을 이해하는 매력적이고 효과적인 방식이라는 데는 동의할 수 있다.

철학과 미학은 보편적universal이라는 전제하에 대학university에서 연구되는 학문들이다. 그럼에도 이런 분류가 원래부터 보편적이라는 증거는 어디에도 없다. 단지 이런 학문과 제도가 데카르트 철학이 뒷받침하는 서구 근대에서 보편적이었고, 오늘날 세력을 확장하여 마치 달러dollar처럼 세계적으로 통용되고 있을 뿐이다. 철학과 미학이라는 학문은 사실에 근거한 제도가 아니라, 서구 근대의 데카르트적 가설에 근거한 제도이다. "철학이란 무엇인가?" 그리고 "미학이란 무엇인가?"를 질문하기에 앞서, 이 사실은 반드시 전제되어야 할 조건이다.

2 학명과 대상의 불일치

"철학이란 무엇인가?" 그리고 "미학이란 무엇인가?"라는 질문이 자주 제기되는 또 다른 이유는, 학명이 연구 대상과 불일치하기 때문이다. 예를 들어, 어학 · 문학 · 역사 · 경제 · 정치 · 지리 · 물리 · 생물 · 화학 · 의학 등의 과목들은, 학명과 연구 대상이 대부분 일치하므로 학명을 통해서 연구 대상을 쉽게 짐작할 수 있다. 반면 'philosophy'의 번역어인 '철학'과 'aesthetics'의 번역어인 '미학'은 연구 대상이 불분명하다. 지혜哲와 감성美은 명확히 지시할 수 있는 대상이 없기 때문이다. 그리하여 유독 철학과 미학이라는 학문에 대해서 "그것이 도대체 뭐 하는 거야?"라는 질문을 자주 하게 된다. 이는 명칭이 대상을 제대로 지시하지 못해서 발생하는 일이다.

"역사는 무엇인가?"·"물질은 무엇인가?"·"생물은 무엇인가?" 등의 질문에 대해, 그것이 무엇이고 어떠한 범위에 한정되는지 정확히 설명하는 것은 쉬운 일이 아니다. 인문학이든 자연과학이든 소위 기초학문은, 우주·인간·물질·생명 등 모든 의문의 궁극적인 영역과 맞닿아 있기 때문에 정의를 내리기가 쉽지 않다. 또 각 분야들 서로 간에 많은 요소들을 공유하고 있기 때문에 분명하게 경계선을 긋기도 어렵다.

다른 분야의 학문들은 연구 대상을 명시적으로 제시하기가 어렵지 않지만, 철학과 미학은 연구 대상을 대략적으로 제시하기조차 어렵다. 지혜와 감성은 인간이 추구하는 가치로 삶의 목표가 될 만하지만, 이 가치들이 특정한 대상이나 사물에 국한되지 않기 때문이다. 게다가 지혜와 감성은 철학과 미학의 전유물이 아니라, 삶의 모든 영역에 두루 관련되어 있다. 예를 들어, 일을 하거나 살림을 하는 데도 지혜가 필요하고, 옷을 입거나 요리를 하는 데도 감성이 개입한다.

그리하여 의미의 포괄성에 기인한 다양한 파생어들이 생겼다. 예를 들어, 답답할 때 남의 지혜를 빌리는 '철학관', 구멍가게 사장님의 '경영철학', 모든 사람들이 나름대로 일가견이 있다는 '인생철학' 등이 있다. 물론, 이것들 모두 지혜의 성분을 어느 정도 함유하고 있다. 또 예를 들어, 모 영화감독의 '폭력의 미학'과 건

설회사 신축 아파트의 '건축미학' 같은 것도 있다. 물론, 이것들 모두 감성의 성분을 어느 정도 포함하고 있다.

'철학'과 '미학'을 문자적인 의미로 따진다면, 다양한 파생어들이 모두 의미 있는 말이 될 수 있다. 그렇다면, 세상에서 지혜나 감성과 무관한 사물들을 찾아보기 어렵게 된다. 세상에서 철학과 미학의 연구 대상이 아닌 것을 찾기가 오히려 어렵기 때문에, 철학과 미학의 개념이 더 모호하게 보일 수밖에 없다.

3 학명과 직업의 불일치

지혜와 감성이 삶의 모든 영역과 관련이 있더라도, 철학과 미학이 모든 것을 연구 대상으로 삼는 것은 불가능한 일이고 불필요한 일이다. 그리하여 볼 만하고 쓸 만한 것들을 선별하였다. 삶과 세계를 통찰하는 탁월한 지혜가 있다고 판단되는 인물들의 이론과, 감성적 체험 중 특별하다고 판단되는 것들에 대한 이론을 연구하는 것이 현실적인 방법이었다.

그리하여 석가모니·공자·소크라테스·플라톤·아리스토텔레스·데카르트·칸트·니체 등의 인물을 선택하였는데, 이들 이론의 공통적인 탁월함은 포괄성과 일관성이었다. 이들은 인간과 세계의 여러 문제들에 대해, 알파A: 사물의 시작부터 오메가Q: 사물의 끝까지 심지어 '알파' 이전부터 '오메가' 이후까지 일관되게 설명하

였다. 많은 사람들이 이들의 이론을 통해서 궁극적인 의문에 대한 해답을 얻고 삶의 의미를 찾았으며, 이들의 이론에 근거하여 사회를 구성하고 제도를 만들었다.

과거에 어떤 사람을 철학자philosopher라고 이름붙인 것은, 철학 분야의 전문연구자를 지칭한 것이 아니라, 그 사람을 애지자愛知者 또는 현자賢者로서 찬미한다는 뜻이었다. 우리가 철학자라고 부르는 플라톤 아리스토텔레스 등은, 철학 분야의 전문가가 아니라, 모든 영역에 대해 일가견이 있는 인생의 전문가였다. 물론, 인생의 전문가가 직업이 될 수는 없었다.

오늘날 철학자는 특정 분야를 연구하는 전문연구자a scholar of philosophy의 의미가 있으므로 직업을 뜻한다. 어떤 사람이 철학 분야를 연구하는 직업을 가졌다는 이유로, 그 사람을 지혜로운 사람이나 현자로 생각하지는 않는다. 포괄적인 의미의 학문을 지시했던 철학이 특정 학문을 지시하기 시작한 이후, 탁월한 지혜를 가진 인물을 찬양했던 철학자라는 호칭이 특정 학문을 연구하는 직업인을 지시하기 시작한 이후, 철학과 철학자는 원래 의미인 지혜와 특별한 관련이 있음을 주장하기 어렵게 되었다.

철학자라는 하나의 용어가 과거 플라톤·아리스토텔레스 같은 인물들을 가리킴과 동시에 오늘날 철학 분야 전문연구자들을 가리키는 호칭으로 함께 쓰이고 있다. 말하자면 교주와 신도가

같은 호칭으로 불린다는 뜻이다. 그리하여 철학자가 누구인지 불분명하게 되었고, 철학이 무엇인지 정의하기 어렵게 되었다.

"철학이란 무엇인가?"라는 질문에는, 과거 공자·소크라테스 같은 인물들이 했던 일과 오늘날 철학이라는 제도 속에서 하는 작업이 달라 보인다는 의미도 있다. 어떤 경우든 사람을 봐가면서 질문을 하게 마련이다. 소크라테스에게 "무엇이 참된 행복입니까?"라고 물어볼 것이고, 플라톤에게 "이데아가 무엇입니까?"라고 물어볼 것이며, 칸트에게 "당신이 말한 '물자체'는 무엇입니까?"라고 물어볼 것이다. 그리고 철학 분야 전문연구자에게 "칸트가 말한 '물자체'와 플라톤의 이데아는 어떤 관계가 있습니까?"라고 물어볼 것이다.

석가모니에게 "불교란 무엇입니까?"라고 묻거나 공자에게 "중국철학이란 무엇입니까?"라고 묻는 것이 난센스nonsense인 것처럼, 필자 같은 철학 분야 전문연구자에게 "어떻게 해야 존재의 고통에서 벗어날 수 있을까요?"·"군자의 도는 무엇입니까?"라고 묻는 것도 황당한 일이다. 필자에게 이런 질문을 하는 사람도 없겠지만, 누가 이런 질문을 하더라도 "도대체 나더러 뭘 어떻게 해달라는 이야기야?"라는 반문 외에는 별로 할 말이 없을 것이다.

"철학이란 무엇인가?"라는 질문에 이런 뜻이 있을 수도 있다. "공자·소크라테스가 했던 것이 철학인데, 지금 당신이 하는 일

서론: 철학과 미학의 학명과 분류

도 철학이라고 한다. 플라톤·아리스토텔레스 같은 사람들을 철학자라고 하는데, 지금 당신도 자신을 철학자라 하고 심지어 철학박사doctor of philosophy라고까지 한다. 사람도 다르고 행동도 다르지만, 똑같이 철학자라고 불리는 일을 이해할 수 없다. 이 난해한 사태에 대해 설명해주시오!"

"철학이란 무엇인가?"라는 질문이, "철학이 도대체 뭐 하는 거야?"라는 뜻이 있다면, 이는 분명히 사람을 봐가면서 던진 질문이라 할 수 있다. "철학은 뭐 하는 거고, 미학은 또 뭐 하는 거야?" 이는 필자에게 아주 익숙한 질문이다.

한자문화권인 한국의 경우, 'philosopher'에 대한 번역어가 쓰임에 따라 다양하다. 철인哲人[1]·철학가哲學家[2]·철학자哲學者[3]라는 용어들은 모두 'philosopher'의 번역에 해당된다. 이 용어들을 인물의 수준에 맞게 잘 사용한다면, 철학이 무엇인지에 대해 보다 분명한 해답을 얻을 수 있을 것이다. "철학이란 무엇인가?"와 "철학자란 누구인가?"는 반드시 함께 물어야 할 질문이다.

4 목표와 방법의 불일치

철학과 미학이라는 학문의 또 다른 문제는, 이 분야를 연구한다고 해서 필연적으로 탁월한 지혜를 얻게 되거나 뛰어난 감성을 소유하게 되지 않을 뿐 아니라, 그럴 개연성마저도 기대하기 힘들다는 것이다. 철학과 미학의 궁극적인 목표를 "지혜와 덕과 감성을 갖춘 고상한 인간을 길러내는 것"으로 규정하고 이 목표에 어울리는 경우를 가정해보면, "인간과 우주의 모든 문제에 대해서 '알파'부터 '오메가'까지 심지어 '알파' 이전부터 '오메가' 이후까지 꿰뚫어보는 지혜를 이루고, 세상의 모든 고귀한 덕성을 겸비하며, 세상만물의 색과 소리를 깊이 음미하고 모든 아름다운 것을 사랑하는 감성을 가진 인간"이라고 그려볼 수 있겠다.

그러나 이런 목표의 어느 한 부분도 도구적 이성에 의해 확보

되리라는 보증이 없다. 현재 우리가 철학 분야의 문헌을 연구하는 데 사용하는 도구적 이성은, 철학이라는 학문이 추구하는 목표에 비해 너무나 왜소한 도구이다. 도구적 이성이 계몽과 과학의 시대를 열었고 철학과 미학이라는 학문을 만들었음에도 철학의 근본적인 문제들을 해결하기에는 많이 부족하다. "인간과 우주는 왜 생겨났을까?", "어떻게 살아야 할까?", "죽음으로 모든 것이 끝날까?" 이런 질문들이 인간이 진정으로 알고 싶은 문제들이다. 도구적 이성이라는 잣대로 '알파' 이전부터 '오메가' 이후까지 연결된 문제들을 헤아리는 것은, 마치 길이가 있는 자로 길이가 없는 물건을 측량하는 것과 마찬가지다.

도구적 이성에 근거한 제도라는 것은, 도구적 이성이 결정적인 기준으로 작용하는 제도이다. 도구적 이성이 명료하고 객관적인 기준이기 때문에 철학연구studying philosophy의 필수적인 조건이지만, 철학하기doing philosophy에 충분한 조건이라고 말하기 어렵다. '철학하기'가 원래의 철학이고 철학의 목표임에도 불구하고, 제도로서의 철학은 '철학하기'를 위한 적절한 프로그램을 제시할 수 없다. 그래서 철학을 연구해도 현명해질 것으로 기대하기 어렵고 인생의 전문가가 될 수 있다는 보증이 없다.

도구적 이성에 근거한 철학은 인간과 세계의 근본적인 문제들을 해결하기에 너무 왜소한 학문이 되었다. 그럼에도 철학에

서 사이비 이론이 더 이상 발붙일 수 없게 된 것은, 도구적 이성의 합리성과 객관성 덕분이다. 마침내 철학에서 사이비 이론들이 자취를 감추었지만, 결국 철인들의 머리 위에 있던 월계관도 사라져버렸다.

감성과 예술의 이론을 다루는 미학을 연구한다고 해서 감성이 배양되거나 예술에 조예가 생길 가능성은 크지 않다. 미학도 도구적 이성에 근거한 학문이기 때문에, 감성의 이론에 대한 연구가 감성을 배양하는 데 직접적인 도움이 되지는 않는다. 그러나 미학은 예술의 일반론을 연구하므로, 미학을 통해서 예술에 대한 체계적인 지식을 얻을 수는 있다.

예술은 문학·음악·회화·조각·건축·무용 등을 모두 지시하는 포괄적인 개념이고, 미학이라는 학명처럼 서구 근대에 완성된 제도이다. 오늘날 서구화가 곧 세계화를 의미하므로, 예술이 보편적인 개념이 되었다. 따라서 예술에 대한 논의에 있어서, 예술이라는 개념이 원래 서구 근대에 성립한 특수한 제도였음을 상기할 필요가 있다.

예술에 대해서 감성론뿐 아니라, 모방론·관념론·영감론·직관론·형식론·경험론·감정이입론·상상론·제도론 등 철학 이론의 종류만큼 많은 예술론이 있다. 예술은 삶과 세계를 반영하

므로 그 범위는 철학과 비슷하지만, 반영 방식이 논리적이거나 체계적일 필요가 없다는 점은 철학과 다르다. 그러나 예술에 대한 이론은 논리적이고 체계적이어야 한다는 것이, 미학에 대한 요구이다.

실제의 차원과 학문의 차원은 다르다. "인간이란 무엇인가?"·"우주란 무엇인가?"와 "철학이란 무엇인가?"는 다른 질문이다. "미란 무엇인가?"·"예술이란 무엇인가?"와 "미학이란 무엇인가?"는 다른 질문이다. 인간의 지성은 실제의 차원을 끊임없이 학문의 차원으로 끌어들인다. "철학이란 무엇인가?"는 "삶과 우주를 의문의 대상으로 삼는 행위와 제도가 무엇인가?"를 묻는 것이고, "미학이란 무엇인가?"는 "미와 예술을 의문의 대상으로 삼는 행위와 제도가 무엇인가?"를 묻는 것이다. 별이 가득한 하늘, 살아 숨 쉬는 생명들, 생생한 느낌, 짜릿한 감동이 인간의 삶을 구성하지만, 인간의 사고는 이 모든 것들을 앎의 대상으로 삼아 질문을 던진다.

삶과 세계에 원래 정해진 논리와 체계가 없더라도, 이를 논리적이고 체계적으로 이해하려는 작업이 철학이다. 미와 예술에 원래 정해진 논리와 체계가 없더라도, 이를 논리적이고 체계적으로 이해하려는 작업이 미학이다. 따라서 우리가 삶과 세계를

이해하고 미와 예술을 이해하는 것은, 그것들에 논리를 부여하고 체계를 세운다는 뜻이다. 이것이 인간의 지성이 스스로 질문을 던지고 스스로 대답을 얻는 과정이다. 그러나 질문을 던지고 대답을 얻어도, 문제의 해결을 의미하지는 않는다. 질문을 던지는 것도 지성이고 대답을 얻는 것도 지성이지만, 삶이 오직 지성만의 작용은 아니기 때문이다. 제도로서의 철학과 미학은 지성의 지평에서 작용한다.

도구가 목적을 보장하지 못한다면, 실용적이지도 않은 철학과 미학을 왜 연구할까? 아마도 인간이 삶과 세계에 대한 질문들을 멈출 수 없는 동물이기 때문일 것이다. 비록 궁극적인 해답이 지평선 너머에 있을지라도, 인간은 질문을 망각하지 않는다. 사람들 대부분은 현실적인 이유 때문에 문제를 외면하거나 질문을 보류하고 있을 뿐이다.

철학과 미학은 삶과 세계, 미와 예술에 대한 의문들을 탐구하도록 제도적으로 보장받았다. 말하자면, 비실용적인 분야를 연구하면서도 '철학 분야 전문연구자'라는 실용적인 직업이 제도적으로 보장된다는 뜻이다. 그러므로 근대적인 교육제도 속에서 철학과 미학이 완전히 비실용적인 학문은 아닌 셈이다.

철학과 미학을 연구해서 탁월한 지혜와 뛰어난 감성을 얻을

수는 없더라도, 가장 지혜롭고 통찰력 있는 이론들을 배울 수 있다. 철학은 인간과 세계에 대한 가장 포괄적이고 일관된 이론을 제공하고, 미학은 인간 문화의 중요한 영역인 예술에 대한 체계적인 지식도 제공한다. 따라서 철학과 미학은 교양 중의 교양이라고 할 수 있다.

지식이 있는 것은, 지식이 없는 것과 비교할 수 없을 정도로 훌륭한 일이다. 교양과 안목으로 본다면, 배운 사람과 배우지 않은 사람의 차이는 대단히 크다. 또 교양과 안목은 '철학하기'의 가능성을 제공한다. 정치학을 배워서 위대한 정치가가 되거나 경영학을 배워서 큰 부자가 될 개연성과 비교해서, 유독 철학과 미학을 배워서 탁월한 지혜와 감성을 갖게 될 개연성이 턱없이 부족하지는 않을 것이다.

5

동양철학의 문제

"동양철학이란 무엇인가?"라는 질문에도, 철학에 대한 질문과 마찬가지로 두 가지 측면이 있다. 하나는 "인간과 우주에 대한 의문을 이론화하는 행위가 있었나?"라는 질문이다. "물론 동양에도 이런 행위는 있었다."라고 대답할 수 있다. 다른 하나는 "제도로서의 철학이 있었나?"라는 질문이다. "동양에는 원래 이런 제도가 없었다."라고 대답할 수 있다.

"왜 동양에는 철학이라는 제도가 없었나?"라고 묻는다면, "동양에는 데카르트가 없었기 때문이다."라고 대답할 수 있다. 다시 "현재 동양철학이라는 이름을 걸고서 하는 행위는 무엇인가?"라고 묻는다면, "철학이라는 서구의 제도적인 틀 속에서 과거 혹은 현재의 동양 이론들을 연구하는 것이다."라고 대답할 수 있다.

"데카르트가 없었던 혹은 데카르트가 탄생할 필요가 없었던 사유 전통을, 데카르트적인 사유의 틀 속에서 연구하는 것이 옳은가?"라고 묻는다면, "그것은 옳고 그름의 문제가 아니라, 이 시대의 흐름이다. 우리는 서구적인 사회제도 속에서 생활해왔고, 서구의 학술제도 속에서 학문을 해왔다."라고 대답할 수 있다.

전통적인 학술제도 속에서는, 훌륭한 스승을 택하여 그의 문하에서 배우고, 스승의 인정을 받으면 독립하며, 자신의 학문을 배우려는 제자들이 생기면 일가를 이루었다고 한다. 그러나 이런 제도는 대중의 대량생산, 대량소비를 특징으로 하는 현대사회에 적합하지 않다. 그리하여 스승·제자·문하·문장을 대신하여 교사·학생·학위·논문 등 세계적으로 통용되는 제도 속에서 학문을 하게 되었다.

"동양의 전통사상을 데카르트적인 사유의 틀 속에 집어넣는 데 문제가 없을까?"라고 묻는다면, "동양 전통의 사상을 철학이라는 제도의 틀 속에 집어넣는 데 분명 문제가 있다."라고 대답할 수 있다. 포괄적인 의미의 학문이 제도로서의 철학이라는 학문으로 대체되면서 발생한 문제는, 동양이 서양의 경우보다 그 정도가 더 심각하다.

천하가 크게 어지러워져서 성현들이 모습을 감추었고, 도덕道德이 하

나가 되지 못하여 사람들은 대개 '도'의 한 귀퉁이만을 보고는 스스로 만족했다. 말하자면, 귀·눈·코·입이 각각의 기능을 가지면서 서로 통하지 않음과 같고, 백가百家의 기예들이 각각 장점이 있지만 한 시절에만 쓸모가 있음과 같다. 비록 (이들이 나름대로 장점이 있고 한 시절에는 쓰임새가 있어도) 제대로 갖춰지지도 두루 능하지도 못한 한 분야의 전문가들일 뿐이다. 이들이 천지의 아름다움을 판단하고, 만물의 이치를 분석하며, 옛사람의 온전한 모습을 뜯어보아도, 이들 중 천지의 아름다움을 갖춘 자는 드물고 신명神明한 자태를 지닌 자도 드물다. 그리하여 내성외왕內聖外王의 '도'는 어둠에 묻혀 드러나지 않고 갇혀서 나타나지 않는다. 사람들은 각자 저 좋은 대로 하면서 그것이 (제대로 된) 방법이라 생각한다. 안타깝다! 백가는 앞으로만 나아갈 뿐 되돌아오지 않으므로, 결코 온전하게 될 수 없다. 후세의 학자들은 불행히도 천지의 순일純一함과 옛사람들의 온전한 모습을 볼 수 없을 것이다. 도술道術은 세상 사람들에 의해 (철저히) 나눠질 것이다.[4]

현실의 모습은 바로 장자莊子가 예견한 대로 되었다. 장자는 제자백가諸子百家의 여러 학파들이 생겨나면서 원래의 학문이 본모습을 잃게 되었다고 주장한다. 전국시대戰國時代에 관점에 따라 분열된 학문이, 근대에는 서구의 학술제도를 따라 기능적으로 다시 분화했다. 따라서 동양철학이나 동양미학이라는 학문을 통해

서론: 철학과 미학의 학명과 분류

공자와 장자의 온전한 모습을 본다는 것은 원리적으로 기대하기 어려운 일이 되었다.

그리고 어떤 제도이든 질과 양 모두를 만족시키기는 어렵다. 얻는 것이 있으면 잃는 것도 있게 마련이다. 근대적인 학술제도가 양적인 효용을 증대시켜 학술 보급에 공헌하고 평준화에 기여했다면, 이는 시대의 흐름이었다고 할 수 있다. 시대의 흐름을 거스를 수 없다면, 잃어버린 것이 있음을 항상 상기하는 것이 지혜로운 방법이 될 것이다.

동양철학에는 전통적인 사유 특징과 관련된 또 다른 문제가 있다. 동양 전통사상의 큰 갈래를 들자면, 간단히 유가·불가·도가를 열거할 수 있다. 유가는 군자가 되는 것이 목표이고, 불가는 붓다가 되는 것이 목표이며, 도가는 도인이 되는 것이 목표라는 주장에 별 이견이 없을 것이다. 학문의 궁극적인 목표를 '진리'라고 한다면, 유가·불가·도가는 인간 자신이 진리가 되는 것이 목표였다.

진리가 되는 것은 인식에만 국한된 일이 아니다. 머리만 진리가 되는 것이 아니라, 삶 전체가 진리가 되기 때문이다. 이런 전통 속에서 수양론이 발달한 것은 자연스럽다. 수양은 삶 전체를 통해서 검증되는 것이므로, 논리적으로 증명할 수 있는 영역을

벗어난 부분이 있다. 이는 서구의 철학과 사뭇 다른 전통이다.

　서구인들이 만물의 기원인 아르케arche를 찾거나 만물의 본질인 이데아idea를 추구한 이후, 그들의 진리는 항상 타자他者로서 앎의 궁극적인 대상이었다. 이것이 서양철학에서 인식론이 발달한 이유이다. 오늘날의 동양철학은 인식론의 전통이 강한 서구의 제도 속에서, 수양론의 전통이 두드러진 동양의 사상을 연구하는 일이다. 따라서 서양철학과의 공통점이 적은 부분들은 소홀히 다루어지기 쉽고, 동양사상의 핵심적인 영역은 요령부득이 될 가능성이 크다.

6 동양미학의 문제

동양미학이 갖는 문제도 기본적으로 동양철학의 문제와 비슷하다. "동양미학은 미학이라는 서구의 제도적인 틀 속에서 과거 또는 현재 동양의 이론들을 연구하는 학문이다."라고 할 수 있다. 그러나 동양적인 사유 전통 어디에도 감성학의 논리를 적용하기가 마땅치 않다. 동양에는 인간의 마음을 이성과 감성으로 나눠 본 가설이 없었기 때문이다.

서양미학에 'beauty'라는 개념이 있고, 동양미학에도 그에 상응하는 '미美'라는 개념이 있다. 서양의 'beauty'는 최상의 이데아 중 하나로 중요한 개념이었고, 동양의 '미'는 '선'과 더불어 포괄적인 의미로 좋다good는 뜻이지만 'beauty'만큼의 지위를 갖지는 못했다. 그러므로 동양미학에서 서양미학에 상응하는 미론美論을 구

성하기는 기대하기 어렵다.

그러나 미적체험에 대해 말하자면, 과거 동양에서 미적체험이라는 용어를 쓴 적은 없지만, 이 용어가 지시하는 체험의 영역들을 이론화한 경우는 많았다. 동양인들도 삶과 자연의 아름다움을 체험하면서 수많은 글을 남겼고, 시·회화·음악 등을 감상하면서 거기에 수반된 특별한 체험에 대해 많은 이론들을 남겼기 때문이다.

동양이든 서양이든 삶과 체험에서 큰 차이가 있을 수는 없다. 인간이라는 종種이 가진 감각기관과 두뇌의 구조가 비슷하면, 체험도 비슷할 것이기 때문이다. 만일 어떤 사람이 보통 사람들과 전혀 다른 체험으로 구성된 삶을 산다면, 그 사람은 기능적인 장애가 있거나 감각기관과 두뇌의 구조가 다른 종일 것이다.

동양과 서양이 실제의 삶과 체험에서 큰 차이가 없더라도, 삶과 체험을 이론화하는 데서는 큰 차이가 생길 수 있다. 인생관과 세계관이라는 철학이 다르면, 비슷한 삶과 체험에 대해서 전혀 다른 설명을 할 것이기 때문이다. '진리가 되는 것'과 '진리를 인식하는 것'을 동서양 철학의 근본적인 차이로 본다면, 각각의 철학 속에서 삶과 세계의 의미 및 미적체험과 예술의 의미가 다를 것이고 그에 대한 이론도 다를 수밖에 없을 것이다.

예술fine art이라는 개념도 검토할 문제들이 있다. 예술은 문학·음악·회화·조각·건축·무용 등을 포괄하는 개념이고, 미학이라는 학명처럼 서구 근대에 완성된 제도이다. 동양에도 과거에 예술藝術[5]이라는 용어가 있었지만, 문자적인 의미는 'educative art'에 가까웠고, 오늘날처럼 문학·음악·회화·조각·건축·무용 등을 포괄하는 개념은 아니었다. 근대에 서양의 학문이 들어오면서 'fine art'의 번역어로 '예술'이라는 용어가 선택되었을 뿐이다.

문화가 있는 곳이라면 어디에나 노래하고 춤추며 조각하고 그리는 행위가 있기 때문에 이런 행위들을 보편적이라고 할 수 있지만, 이런 행위들을 통틀어 예술이라고 명명한 것은 서구 근대의 일이다. 이런 행위들을 누가·언제·어디서·어떻게·왜 함께 모으고 예술이라고 명명했는지를 연구하는 것이 미학의 중요한 과제 중 하나이다.

동양에는 문학·음악·회화·조각·건축·무용 등을 함께 모으려는 시도가 없었으므로, 미학은커녕 예술학도 자생할 가능성은 없었다. 물론 각 분야들 사이의 유사점을 지적하는 기록들을 찾는 것은 어려운 일이 아니다. 각 분야들 사이의 유사점에 착안한 비유나 은유는 옛 문헌들 속에 적지 않기 때문이다. 그러나 단편적인 기록들을 아무리 많이 모아도 예술이라는 제도를 구성하기에 충분하지 않다. 왜냐하면 동양에는 이 분야들을 함께 모을 필

요나 이유가 없었기 때문이다.

동양 전통의 문학·음악·회화·조각·건축·무용을 함께 모아서 예술이라 이름붙인 것은, 서양에서 미학과 예술이라는 제도를 수입했기 때문이다. 또 여기에는 사회구조의 변화라는 요인이 중요하게 작용했다. 과거 동양에서 문학·음악·회화·조각·건축·무용 등의 공통점에 대한 통찰이 있었을지라도, 어느 누구도 이것들을 함께 묶고 그 종사자들의 통칭을 만들자는 주장을 하지는 않았을 것이다. 문인·악공·화공·석수장이·목수·광대·기녀 등 사대부에서 천민에 이르기까지 신분이 다른 사람들을 함께 묶는 것은, 사회적인 동의를 얻기 힘든 일이었을 것이기 때문이다.

문학·음악·회화·조각·건축·무용을 예술이라 명명하고, 이 분야에 종사하는 사람들을 예술가라 통칭할 수 있었던 것은, 그들 모두가 동등한 정치적 권리와 의무를 가진 시민이거나 국민이라는 전제가 있었기 때문이다. 오늘날 이런 사회·정치제도가 서구에서뿐 아니라 세계적으로 광범위하게 통용되고 있다는 사실이, 우리가 사용하는 예술이라는 개념을 확립하는 데 중요한 역할을 했다.

서론: 철학과 미학의 학명과 분류

1

경계론
동양적 사유 특징

근대 중국의 학자들이 서구의 철학과 접촉하면서, 중국 전통의 사유 특징에 대해 반성할 계기가 생겼다. 서구 철학에 대한 이해가 깊어질수록 중국의 전통을 제대로 이해하려는 요구도 더 절실해졌다. 그리하여 적지 않은 철학자들이 인생철학人生哲學이라는 말로 중국철학의 특징을 개괄하였는데, 양계초梁啓超도 그중 한 사람이다.

중국철학은 인간을 연구하는 것으로 그 출발점을 삼고 있으며, 주요하게는 인간을 인간이게끔 하는 도리를 연구하는 것이다: "어떻게 해야 비로소 인간이라고 할 수 있을까?", "인간과 인간 사이에는 서로 무슨 관계가 있을까?" 하는 문제를 연구하는 것이 중국철학이다.[1]

경계론: 동양적 사유 특징

중국의 학술은 인류의 현세적 삶의 이치와 법칙을 연구하는 것을 중심으로 삼으며, 고금의 사상가들은 모두 이 방면의 각종 문제에 그들의 정력을 집중하였다. 이를 오늘날의 언어로 이야기하자면 인생철학과 정치철학이 포함하는 여러 문제들이라고 할 수 있는데, 어느 시대 어느 종파의 저술을 막론하고 여기에 귀결되지 않는 것이 없었다.[2]

우리 중국철학의 가장 중요한 문제는 "나의 사상이나 행위가 어떻게 나의 생명과 완전히 융합될 수 있을까? 그리고 나의 생명과 우주가 어떻게 융합하여 하나가 될 수 있을까?" 하는 것이다. 이 문제는 유가와 도가의 공통된 것이었다. 불교가 전해진 이후 이런 문제를 연구하는 태도로 불교를 환영했으며, 따라서 중국적인 색채를 띤 불교로 변하게 되었다.[3]

양계초가 개괄한 중국철학의 특징은 인생철학으로 삶과 실천의 문제에 중점을 두었는데, 이는 종파와 시대의 차이를 넘어서 공통된 경향이라는 것이다. 중국에서 전개되었던 모든 형태의 철학이 특이하게도 인생과 실천의 문제에 몰두하게 된 근본적인 원인에 대한 논의는 없지만, 동서 문화의 충돌 속에서 자국 문화의 어떤 특징이 상대적으로 명백히 인식되었음은 분명하다.

인생철학의 궁극적인 목표가 천인합일天人合一에 도달하는 것

이라면, 이 목표는 인간이 모든 노력을 통해 도달할 수 있는 최고점을 가리키는 것으로, 단순히 지적知的인 영역에만 국한된다고 보기 어렵다. 물론 '천인합일'을 향해 나아가는 과정에서 정확한 방향설정이나 체계적인 이론이라는 지적인 요소가 필요하겠지만, 이는 어디까지나 최고의 목표에 도달하는 과정에서 필요한 방법들 중 하나일 것이다. '천인합일'은 인간의 총체적인 삶이 추구하는 최고의 수준을 지시하는 말로, 오류 없는 지식 혹은 진리의 인식을 최고의 목표로 설정한 'philosophy'와는 궤도를 달리하는 사유방식이라 할 수 있다.

우리나라에 순수한 철학은 없었고 가장 완비된 것은 도덕철학과 정치철학뿐이다. 주周나라, 진秦나라 그리고 남북 송宋 시대에 형이상학이 있었지만, 이는 도덕철학의 굳건한 근거를 만들기 위한 것에 불과했지, 형이상학에 대한 고유의 흥미가 있었던 것은 아니었다.[4]

우리나라 사람들의 장점은 실천 방면에 있었다. 이론 방면에 있어서는 구체적인 지식으로 만족했을 뿐이고, 분석하고 분류하는 일에 있어서는 실제적인 필요가 절박하지 않으면 궁구하려고 하지 않았다.[5]

왕국유王國維는 중국철학의 특징이 도덕과 실천에 있었기 때문

에 중국에서는 순수한 이론 중심의 철학을 전개한 적이 없다고
했다. 중국철학은 모든 문제를 실천에서 시작하여 실천으로 귀
결시켰다고 하는데, "수신, 제가, 치국, 평천하"라는 귀에 익은
주장은 이런 경향을 대표하는 사례라고 할 수 있다.

그러나 중국철학이 실천적인 경향을 띠는 전통 때문에 형이
상학에 대한 탐구가 소홀했다고 말하는 것은 설득력이 없어 보
인다. 왜냐하면 중국에도 역대로 형이상학에 해당하는 도道·천
天·이理·성性이라는 개념들이 있었고, 개념이 있다는 말은 사유
가 있다는 말과 같은 뜻이기 때문이다.

지금까지 정확히 밝혀지지 않은 어떤 원인 때문에 중국에서는
형이상학이 독립적인 영역으로 발전하지 않았다고 말하는 것은
가능하지만, 실천에만 정신이 팔려서 형이상학이라고 할 만한 영
역을 제대로 탐구한 적이 없다고 하거나, 실천이 위주가 되는 것
이 전통이었기 때문에 형이상학은 이를 위한 도구일 뿐이었다고
말하는 것은 문제가 있다. 왜냐하면 어떤 형태로든 형이상학적
사유를 하지 않는 인간을 상상하는 것은 힘든 일이기 때문이다.

무엇보다 "수신, 제가, 치국, 평천하"라는 말이 실천을 강조했
음을 증명하는 사례는 되지만, 여기에도 인간이 "수신, 제가, 치
국, 평천하"를 가능케 하는 존재라는 전제가 없을 수 없다. 중국
철학이 형이상학이라는 독립된 영역을 구성하지 않았던 것은,

형이상학과 실천이라는 두 영역을 분리해서 생각할 수 없는 어떤 사유방식 때문일 것이며, 바로 이 점이 서양철학과는 다른 중국철학의 중요한 특징이 될 수 있다.

왕국유는 자국의 전통이 서구의 문물에 의해 뿌리부터 흔들리는 현실을 목격하고, 이런 현실을 초래한 근본적인 원인을 탐구했다. 그의 주장은 근대 중국의 지식인이 자국의 전통을 반성하며 내렸던 결론으로, 시대적인 한계를 벗어나지 못했다. 다음 세대에 속하는 학자인 풍우란馬友蘭은 왕국유에 의해 평가절하 된 부분들에 대해 오히려 긍정적인 의미를 부여하였다. 풍우란은 중국 전통의 사유 특징을 경계境界라는 개념으로 개괄하고, 이 개념을 이용하여 새로운 주장을 폈다.

1 동양적 사유 특징에 대한 반성

풍우란은 중국철학의 특징 중 '정신적인 경계'를 높이는 성격이 서양철학과 비교적 명확히 구분되는 중국철학의 특징이고, 이 특징으로 인해 중국철학은 미래 세계의 철학을 위해 공헌할 여지가 있다고 하였다. 풍우란은 '경계'를 언급하면서 이를 특별히 '정신적인 경계'에 한정하여, 실제의 삶과 맥락을 달리한다는 의미에서 형이상학적인 것으로 의미를 부여하였다.

철학, 특히 형이상학은 실제적인 지식을 증가시키는 데 그 쓰임이 있지 않고, 정신적인 경계境界를 높이는 데 그 용도가 있다. 이는 비록 나 개인의 의견이지만, 앞에서 살펴본 바와 같이 중국철학 전통의 대표적인 어떤 부분을 말하자면 바로 이런 부분들이라 할 수 있다. 나는

이런 영역에서 미래 세계의 철학을 위해 중국철학이 공헌할 수 있다고 생각한다.[6]

풍우란이 말한 경계가 '정신적인 경계'라면, 반대로 정신적이지 않은 경계 즉 '실제적인 경계'가 그의 사상 속에 있었을 것이라고 추측할 수 있다. 왕국유에 의하면 "실제적인 필요가 절박하지 않으면 궁구하려고 하지 않았다."는 중국철학의 특징이, 풍우란에게는 실제와 전혀 무관하게 "사람들의 정신적인 경계를 높이는 것"으로 파악되었다면, 이 둘은 동일한 사물에 대하여 각도를 달리하는 주장들이 아니라 완전히 상반된 주장이다.

동시대를 살면서 같은 분야를 연구했던 저명한 두 학자가, 자신의 문화 전통에 대하여 완전히 대립되는 견해를 표명한 것이 아주 흥미롭다. 실제와 무관하게 이론을 위한 이론으로서의 형이상학이 없음을 중국철학의 특징이라고 규정한 왕국유의 주장에는 분명 무언가 간과되었을 것이다. 어떤 형태로든 형이상학적인 사유를 하지 않는 인간은 없다는 전제하에서, 형이상학과 형이하학의 관계가 긴밀하다면 이 둘을 완전히 분리할 수 없기 때문이다.

그리고 실제적인 것과 무관한 '정신적인 경계'를 중국철학의 형이상학이라고 규정한 풍우란의 주장은 자의적인 판단에 근거

51

경계론: 동양적 사유 특징

한 것일 수 있다. 중국철학에서 형이상학과 형이하학의 관계가 긴밀하다면, 실제적인 영역과 정신적인 영역이 쉽게 나눠지지 않을 것이기 때문이다. 풍우란이 실제적인 영역과 정신적인 영역을 쉽게 나누었다면, 이는 잘 나눠지지 않는 것을 무리하게 나누었을 가능성이 크다.

우주와 인생에 대한 깨달음의 정도는 사람마다 다를 수 있다. 따라서 사람들이 우주와 인생에 대해 갖는 의의 또한 다르다. ······ 사람들이 우주와 인생에 대해 갖는 각기 다른 의의가 사람들의 경계境界를 구성한다. ······ 사람들이 각자의 세계가 있다고 하는 것은 불가의 형이상학설에 근거를 두고 있다. 그러나 하나의 공통된 세계에서 각 사람들이 각자의 경계가 있다고 한다면, 꼭 불가의 형이상학에 근거를 두지 않아도 된다. 우리가 말하는 존재론의 입장에서 보면 하나의 공통된 세계가 있다. 그러나 사람에 따라서 이 공통된 세계에 대한 깨달음이 서로 다르기 때문에, 각 사람들이 이 공통된 세계에 대해 갖는 의의는 서로 다르다. 따라서 이 공통된 세계에서 각 사람들은 서로 다른 경계를 가지고 있다.[7]

풍우란의 경계론은 모든 사람들에게 '하나의 공통된 세계'가 있음을 전제했는데, 이는 서구의 신실재론新實在論에 영향을 받았

기 때문으로 알려져 있다. 풍우란의 경계는 '하나의 공통된 세계'에 부여하는 각 사람들의 의의를 뜻한다. 풍우란이 말한 '하나의 공통된 세계'는 '객관'이라 할 수 있고, '하나의 공통된 세계'에 부여하는 각자의 의의는 '주관'이라 할 수 있다. 주관에 근거를 둔 불가의 경계론이나 '하나의 공통된 세계'에 대한 동일한 의의를 뜻하는 상식과 비교하여, 풍우란은 자신의 경계론이 주관적인 요소와 객관적인 요소를 두루 갖춘 이론이라고 생각했다.

불가는 각각의 사람들에게 공통된 세계가 없다고 생각한다. 상식은 각각의 사람들이 모두 하나의 공통된 세계에 살고 있고, 각각의 사람들이 보는 세계와 그 속의 사물들의 의의 또한 동일하다고 생각한다. 내가 생각하기에, 사람들이 보는 세계와 그 속의 사물들은 비록 공통된 것이지만, 각 사람들이 그것들에 대해 갖는 의의가 반드시 같을 필요는 없다. …… 따라서 내가 말하는 경계는 주관적인 성분이 있지만 그렇다고 완전히 주관적인 것은 아니다.[8]

풍우란의 경계론은 불가의 이론과 달리 객관적인 세계와 사물의 존재근거를 확보했고, 상식과 달리 세계관을 구성하는 주관의 의의를 긍정하는 뛰어난 이론처럼 보인다. 그렇다면 각 사람들의 경계 또는 우주와 인생에 대한 깨달음의 정도는 어떤 기

경계론: 동양적 사유 특징

준으로 평가할 수 있을까? 풍우란은 경계에 대해 두 가지 중요한 표준을 제시하였다. 경계에는 '높고 낮음'과 '길고 짧음'의 구분이 있다고 한다.

경계는 높고 낮음高低이 있는데, 높고 낮음의 구별은 어느 경계에 도달하는데 필요한 깨달음의 많고 적음이 그 표준이 된다. 깨달음이 많이 필요한 것을 경계가 높다고 하고, 깨달음이 적게 필요한 것을 경계가 낮다고 한다.[9]

경계는 길고 짧음久暫이 있는데, 이는 사람의 경계에 변화가 생길 수 있다는 말이다. 사람에게는 도심道心이 있고 인심人心과 인욕人欲도 있다. 그래서 "인심은 위태롭고, 도심은 은미隱微하다."고 하였다. 어떤 사람의 깨달음이 어느 때 어떤 정도에 도달할 수 있으면, 그 사람이 어떤 경계를 가졌다고 할 수 있다. 그러나 어느 때 어떤 경계에 있더라도, 인욕에 얽매여서 항상 이 경계에 머무를 수 없다. 사람의 깨달음이 어떤 경계에 도달하면, 이 경계를 유지하기 위해 본래 또 다른 노력이 필요한데, 그러면 항상 이 경계에 머무르는 데 도움이 된다.[10]

사실과 사실에 부여하는 의의가 서로 결합하여 경계를 구성하므로, 사람마다 각각 다른 경계가 있다는 것이 풍우란의 경계론

의 요지다. 경계의 이론에서 논의가 가능한 문제는 사실에 관한 것이 아니다. 옳고 그름是非은 사실을 판단하는 정확한 표준이 되지만, 경계는 사실과 사실에 부여하는 의의가 결합된 것이기 때문에, '옳고 그름'이 경계를 판단하는 적절한 표준이 될 수 없다. 그리하여 '높고 낮음'이나 '길고 짧음'이 경계를 판단하는 의미 있는 표준으로 제시되었다.

풍우란의 경계론과 불가의 경계론 사이에는 분명한 모순이 있다. '하나의 공통된 세계'가 있다는 주장과 '하나의 공통된 세계'가 없다는 주장은 분명 모순된 주장이다. 그러나 비록 두 주장이 서로 모순됨에도 불구하고, 우리는 그 '옳고 그름'을 판단할 수 없다. 왜냐하면 풍우란의 경계는 공통된 세계에 부여하는 의의를 말하고, 불가는 이 공통된 세계 자체를 인정하지 않지만, 풍우란의 경계론이든 불가의 경계론이든 '시비'는 판단의 표준으로 적합하지 않기 때문이다. 풍우란의 말처럼 '높고 낮음'이나 '길고 짧음'을 비교해볼 수밖에 없을 것이다.

풍우란이 말한 '하나의 공통된 세계'는 '객관사물의 세계'라고 번역될 수 있고, 이 공통된 세계에 대한 각 사람들의 의의는 서로 다르므로, 모든 사람들이 각각 다른 경계를 갖고 있다고 한 것이다. 그렇다면 '하나의 공통된 세계'는 경계의 범위 밖에 있는 것이 되거나, 혹은 모든 사람의 경계 중 공통된 부분이 된다.

경계론: 동양적 사유 특징

전자라면 그가 말하는 경계는 결국 '의의'와 동일한 개념이 될 뿐이고, 후자라면 그가 말하는 경계 속에 경계가 아닌 부분이 존재한다는 말이 된다. 또 전자라면 경계는 '하나의 공통된 세계'와 무관한 의의만이 존재하는 공허한 것이 되고, 후자라면 경계는 '하나의 공통된 세계'를 벗어날 수 없는 답답한 것이 된다. 풍우란은 자신의 경계론이 주관적인 요소와 객관적인 요소를 두루 갖추었다고 생각했지만, 실제로는 주관적이지도 객관적이지도 않은 불분명한 모습을 보여주었다.

과학의 근거를 위해 객관이 존재한다고 하거나, 상식의 근거를 위해 객관이 필요하다고 한다면, 인간은 마음속에 이상을 가지지만 과학과 상식의 수준을 벗어날 수 없는 경계에 머물 수밖에 없다. 공자가 말한 삶의 즐거움樂之이나 장자가 말한 지극한 즐거움至樂은 영원히 바라보기만 할 뿐 결코 도달할 수 없는 꿈이 될 뿐이다. 우리가 공자와 장자가 말한 경계를 잠시 마음속으로 추구하더라도 곧바로 객관의 세계로 되돌아오기 때문에, '길고 짧음'이라는 표준의 긴 경계에 결코 도달할 수 없을 것이다.

필자는 동양사상의 시조始祖인 공자와 장자를 옹호하기 위해 과학을 부정할 뜻은 없다. 또 동양사상의 이상적인 경계에 도달하기 위해 상식을 무시해야 한다고 주장하지도 않는다. 필자는 동양의 사상이 서양과 근본적으로 다른 바탕 위에 서 있고, '객

관'에 대한 관점의 차이와 궁극적인 것에 대한 견해의 차이가 동서양의 사상을 나누는 관건이 된다고 생각한다. 필자는 경계 개념을 빌려서 동서양의 사상이 다른 성격을 갖게 된 원인을 가장 잘 설명할 수 있다고 본다.

비록 풍우란이 현대 중국철학 연구에 큰 공헌이 있었음에도 그가 받아들인 '신실재론'이 자신의 철학에 얼마나 긍정적인 영향을 끼쳤는지는 다시 평가할 필요가 있다. 또 동서양 사상의 결합이 얼마나 설득력 있는 이론을 생산할 수 있는지도 여러 각도에서 검토가 필요하다. 풍우란이 설정한 4단계의 인생경계人生境界는 현대 중국철학에서 자주 인용되는 주장이지만, 그의 경계론이 '인생경계'에 국한되었다는 한계를 보여주기도 한다.

> 모든 사람들이 각자의 경계가 있다. 엄격히 말하면, 두 사람의 경계가 완전히 같은 일은 없다. 각 사람들이 하나의 개체이고, 각 사람들의 경계는 모두 각 개체들의 경계이다. 두 개체가 완전히 같은 일이 없으므로, 두 사람의 경계가 완전히 같은 일은 없다. 그러나 작은 차이점을 무시하고 큰 유사점을 취해서 살펴보면, 인간이 가질 수 있는 경계는 자연경계, 공리경계, 도덕경계, 천지경계 넷으로 나눌 수 있다.[11]

지금까지 근현대 학자들이 중국철학의 특징으로 '인생경계'를

경계론: 동양적 사유 특징

중시했던 사례들을 살펴보았다. 몇몇 중국학자들이 전통적인 사유의 특징을 제시했다는 사실은, 서양철학과의 접촉 이후 자신의 문화 전통에 대해 반성한 결과라는 점에서 의의가 있다. 풍우란은 이런 반성의 산물을 '경계'라는 개념으로 제시했다는 점에서, 그의 경계론은 선언적인 의의가 있다. 물론 역대 중국의 모든 사상을 '경계' 개념으로 해석하는 데는 무리가 있겠지만, 중국의 사상 전통 중 '경계'로 대표되는 어떤 요소들이 서양사상과 명확히 구별되는 중국적 사유의 특징이 된다는 점은 분명히 제시되었다.

풍우란은 경계를 판단하는 표준으로 '옳고 그름'이 아니라 '높고 낮음'을 제시하였다. 그리고 경계의 수준을 유지하기 위하여 '길고 짧음'이라는 표준을 제시하였는데, 이는 수양修養과 관련된 의미가 있었다. 풍우란이 제시한 '길고 짧음'의 표준은 '하나의 공통된 세계'가 있다는 전제하에서 의미가 있다. 만일 '사물'과 '의의'가 분리될 수 없다면, 또 '의의'와 분리된 '세계'가 독립적으로 상정될 수 없다면, 진정한 경계는 사물과 의의가 결합된 것이므로 일단 높은 경계에 도달하면 자연히 오래갈 것이다.

필자가 말하려는 경계의 '길고 짧음'은 수양적인 의미에 국한되지 않는다. 모든 사물이 각자의 수명이 있고 그 '길고 짧음'도 각각 다르다. 칠팔백 년을 살았다는 팽조彭祖와 요절한 어린애殤

子의 수명이 각각 다르고, 공자가 남긴 말과 장삼이사張三李四가 남긴 말의 '길고 짧음'이 각각 다르다. 경계 개념의 틀 속에서 '길고 짧음'뿐 아니라 아속雅俗·미추美醜·대소大小·선악善惡 등 다양한 상대적인 표준을 세울 수 있다. 그렇다면 경계론에서 또 중국철학에서 특별히 시비是非를 지양하는 까닭은 무엇일까?

상대적인 표준들은 사물의 다양한 양상을 보여줄 수 있고, 사물들 사이의 미묘한 정도 차이를 표현할 수 있다. 그러나 시비는 가장 분명한 표준이지만, 단지 두 얼굴밖에 없는 단순한 표준이다. 옳음是과 대립되는 그름非은 아무런 의미를 부여받지 못한다. '시비'는 세계의 절반을 내버리고 나머지 절반으로 만족하는 단순한 표준이다. 큰 것은 큰 의의가 있고 작은 것은 작은 의의가 있겠지만, 틀린 것이 틀린 의의가 있다고 할 수는 없다. 비록 틀린 것이 반성과 개선의 계기가 되더라도, 틀림 그 자체가 의의를 갖는 것이 아니라 반성과 개선이 있기 때문에 의의를 갖게 된다. 높은 정도, 아름다운 정도, 좋은 정도는 다양한 양상의 층을 구성하지만, 시是와 비非는 단지 두 가지 양상만 구성할 수 있다.

중국 전통의 사유 특징으로 제시된 경계 개념의 틀 속에서, '하나의 공통된 세계'가 있다는 주장과 '하나의 공통된 세계'가 없다는 주장 사이의 수준 차이는 이제 명백해졌으리라고 생각된다. 그리하여 풍우란의 경계론이 중국철학의 특징을 지적했지만

경계론: 동양적 사유 특징

인생경계에 국한되었다는 의미에서, 필자는 그의 이론이 선언적 의의가 있다고 평가했다.

'하나의 공통된 세계'를 가정하면, 그것에 대한 파악이 사실과 정합整合하는지 여부는 가장 중요한 문제가 될 것이다. 이 경우 시비는 핵심적인 표준이 된다. '하나의 공통된 세계'가 있다는 전제 하에서, '시비'는 정확한 판단을 가능케 하는 큰 장점이 있다. 이상의 논의는 경계 개념의 틀 속에서 '하나의 공통된 세계'를 상정하는 것이 적절한지 아닌지에 대한 논증이지, '하나의 공통된 세계' 또는 객관이 실재하는지 아닌지에 대한 논증은 아니다. 지금 단계에서 '하나의 공통된 세계'의 실재 여부를 검증할 수는 없지만, '하나의 공통된 세계'를 가정하는 사유방식과 '하나의 공통된 세계'를 부정하는 사유방식이 각각 어떤 관점에서 유래했는지는 충분히 설명될 수 있다.

2 불가의 경계론

지금까지의 논의를 정리하면, 경계는 인생경계의 의미가 있는데 이는 우주와 인생에 대한 깨달음의 수준을 말한다. 경계는 '하나의 공통된 세계'에 대한 의의를 말하는 것이 아니라, 세계와 세계에 부여하는 의의가 결합된 것을 말한다. 그런데 경계 개념은 원래 인생경계에 국한된 것은 아니었다. 경계는 불교에서 유래한 용어로 'visaya' 'gorca' 'artha'를 번역한 한역어漢譯語이다.

기능이 기탁하는 바를 경계라고 한다. 말하자면 눈으로 색色을 볼 수 있고 인식識으로 색을 분별할 수 있는데, 이렇게 인식되어진 색을 경계境라고 한다.**12**

경계론: 동양적 사유 특징

색色 등의 오경五境은 경계境의 성격이 있기에 경계라 한다. 또 눈眼 등 오근五根도 각각 경계의 성격이 있기에 경계라고 한다.[13]

일반적으로 경계란 외계外界나 외물外物을 가리키는 것으로, 감각과 인식의 대상이 된다는 의미에서는 육진六塵이라 말하기도 한다. 또 경계는 감각되고 인식된 세계나 사물을 뜻하므로 현상이라는 의미가 있다. 오근은 눈眼·귀耳·코鼻·혀舌·촉각身의 감각기관을 말하고, 오경은 감각된 것인 색色 소리聲 냄새香 맛味 촉감觸을 말한다. 그리고 감각기관五根 자체도 우리가 그 작용을 인지할수가 있기 때문에 경계라고 한다.

이렇게 육근六根의 모든 경계들은 각각이 자기가 좋아하는 경계를 추구하고 성격이 다른 경계를 추구하지 않는다. 눈眼은 항상 보기 좋은 색을 구하고, 마음에 들지 않으면 싫증을 내게 된다. 귀耳·코鼻·혀舌·촉각身·의식意도 또한 이와 같다.[14]

오근에 의식意을 더하여 육근이라 하고, 오경五境에 의식에 대응하는 관념法을 더하여 육경六境이라고 한다. 불교의 유식론唯識論에 의하면 외물은 독립성이 없고 인식 또한 자성自性이 없다. 그리하여 "경계가 인식을 떠나서 존재하지 않는다.境不離識"거나 "경계

와 인식이 둘이 아니다.境照不二"라는 주장을 한다. 말하자면 나도 사물도, 이미 인식되고 지칭된 한 모두 경계라는 뜻이다. 따라서 나와 무관하게 외물六塵이 독립적으로 존재하는 것이 아니라, 존재하는 모든 것들은 나에게 인식된 것으로서 즉 경계로서 존재한다는 뜻이다.

서양철학의 인식은 대상에 대해 나의 내부에서 일어나는 마음의 작용을 가리킨다. 한편 불교의 인식은 나六根와 외물六塵이 함께 구성한 것이다. 나와 외물이 구성한 인식六識을 육경六境이라고 하는데, 이것이 바로 경계이다. 따라서 경계론은 인식론이다. 경계론은 내가 대상을 인식한다는 것이 아니라, 나와 대상이 함께 인식을 구성한다는 것이므로, 불교의 인식론은 구성적인 특징이 있다. 필자의 생각으로, 경계는 인식의 방법이고 인식이 발생하는 곳이며 동시에 인식의 결과이기도 하다. 경계는 나와 우주 만물이 함께 있는 집이므로, 경계의 틀 속에서 인식과 존재는 일치한다.

경계 개념이 원래 불교에서 유래했고, 중국적인 경계 개념이 성립하는 데 있어서 불교사상이 큰 영향을 미친 것은 사실이다. 따라서 불교가 전래되기 이전의 중국사상에 경계 개념에 상응하는 요소가 없었다면, 풍우란의 경계론은 불교의 사상을 빌려와 중국철학의 특징으로 삼은 것에 불과한 것이 된다. 비록 불교가

경계론: 동양적 사유 특징

외래 종교이지만 오래전에 중국화되었고, 경계라는 용어가 학술 및 일상생활에서 광범위하게 사용되어왔으며, 경계 개념이 없다면 문장의 기술이나 사상의 표현에 큰 어려움을 겪을 정도라고 하더라도, 이런 이유들을 근거로 경계 개념이 중국 전통의 사유 방식이라고 주장하기는 어려울 것이다. 선진先秦의 사상 속에서 경계 개념에 상응하는 요소들을 찾을 수 있어야, 비로소 경계 개념이 중국적 사유의 특징이라고 주장할 수 있을 것이다.

지금까지 논의한 경계의 의미를 정리하면 첫째, 경계는 '인생 경계'의 뜻이 있다. 개인의 수양과 깨달음의 각각 다른 정도가 각각의 경계를 구성한다. 둘째, 경계에 관한 평가나 판단의 표준으로 시비를 배제하고, 다양한 정도의 차이를 보여주는 상대적인 표준들을 세울 수 있다. 셋째, '하나의 공통된 세계' 또는 객관을 상정하지 않고, 나와 사물이 함께 구성한 모든 것이 경계이다. 넷째, 사물을 사물로 인식하거나 나를 나로 인식할 때, 사물도 경계이고 나도 경계이다. 모든 사물은 경계로서 존재한다.

선진 시대에 경계의 사상이라고 할 만한 것이 있었다고 말하기 어렵지만, 유가 및 도가의 사상 속에서 경계의 사상을 구성할 요소들을 찾을 수는 있다. 필자가 특별히 경계 개념에 주목한 이유는 근대 중국미학의 성립 과정에 관심을 두었기 때문이다. 경

계에 대한 논의는 양계초·왕국유·풍우란 같은 학자들이 서양사상과 접촉한 이후 중국의 전통에 대해 반성하면서 제기했던 여러 주장들 중 하나이다. 경계는 중국에서 근대 이전부터 자주 쓰여왔던 용어다. 중국철학에서 경계는 '인생경계'의 의미가 있었고, 중국미학에서 경계는 '예술체험'의 의미가 있었다.

왕국유는 "미의 표준과 문학의 원리를 정하는 일은 철학의 한 분과인 미학에서 할 수 있다"[15]고 하여 미학이라는 학문의 역할을 규정하였다. 또 "사詞는 경계를 최고로 친다. 경계가 있으면 저절로 높은 격조가 생기고 뛰어난 구절이 된다."[16]고 하여, 경계 개념이 문학작품이 도달한 수준임과 동시에 문학작품이 추구하는 목표가 된다고 하였다. 따라서 왕국유는 경계 개념을 떠나서 중국미학을 논하기는 어렵다고 생각했던 것으로 판단된다. 역대로 시詩와 회화 등의 영역에서 흥취興趣, 신운神韻, 전신傳神, 의경意境이라는 용어들이 핵심적인 개념으로 사용되어왔다.

이 용어들은 예술작품의 창작과 감상에 초점을 맞춰진 것이기 때문에, 필자가 구상하는 중국적인 사유의 특징으로 제시되기에는 한계가 있었다. 근대적 제도인 철학과 미학이라는 영역에서 동양의 전통을 연구하기 위해서는, 서구적인 학술제도의 기준에 부합하도록 동양의 전통을 가공하는 것이 불가피한 일이었다. 이는 과거 100년 이상 아시아에서 진행되어온 서구화 과정의 특

징이기도 하다.

서구적인 학술제도 속에서 동양적인 사유 전통을 연구하기 위해서는, 동양적인 사유의 특징을 설명하는 인식론을 제시하는 것이 가장 절실한 일이었다. 필자가 경계 개념에 주목했던 이유는, 이 개념에서 논리와 체계를 갖춘 동양철학의 인식론을 구성할 가능성을 발견했기 때문이다. 필자 자신의 경계론을 제시하기 위한 준비 과정으로, 유가 및 도가의 기본 문헌을 중심으로 경계론의 인식론을 구성하기 위한 전제 조건들을 검토해보겠다.

3 유가의 경계론

『논어』에 기록된 많은 글들이 대부분 어떻게 사람 구실을 할 것인가에 대한 내용이고, 그중 군자와 소인을 비교하며 논의를 전개한 경우가 적지 않다.

군자는 덕을 생각하나 소인은 편히 살 곳을 생각하고, 군자는 법을 생각하나 소인은 혜택이나 생각한다.[17]

군자는 남의 좋은 일을 되도록 하고 남의 나쁜 일을 되지 않도록 하지만, 소인은 이와 반대이다.[18]

군자는 두루 화친하여 편당적이지 않고, 소인은 편당적이어서 두루

경계론: 동양적 사유 특징

화친하지 않다.[19]

군자는 태연하나 교만하지 않고, 소인은 교만하나 태연하지 않다.[20]

군자는 당당하고 너그러우나, 소인은 늘 근심하고 두려워한다.[21]

군자는 위로 발전하고, 소인은 아래로 발전한다.[22]

군자는 의로움에 밝고, 소인은 이익에 밝다.[23]

군자와 소인은 인격 수준이 다르므로, 각각 다른 경계를 가졌다고 할 수 있다. 그리고 각각 다른 경계를 가진 사람들이 구성하는 생활세계도 서로 다를 수밖에 없다. 군자는 남의 좋은 일을 되도록 하지만 소인은 이와 반대로 남의 좋은 일을 망친다는 것이 그 예이다. 각각 다른 인생경계의 사람들이 구성하는 생활세계가 서로 다르므로, 군자는 훌륭한 삶을 살아 위로 발전하고, 소인은 추악한 삶을 살아 아래로 발전한다. 비록 모든 사람들이 동등한 조건에서 출발한다고 가정하더라도 결국은 다른 삶을 살 것이기 때문에, 생활세계는 '하나의 공통된 세계'가 아니다. 그렇다면 공자의 사상에서 최상위의 개념이라고 할 수 있는 성性이나

도道는 '하나의 공통된 세계' 또는 '객관'이라고 할 수 있을까?

본성은 서로 가깝지만, 습성으로 인해 서로 멀어진다.[24]

공자는 인간의 본성이 같다고 단정하는 대신 가깝다는 말로 모호하게 표현하고, 본성과 습성이 동이同異가 아닌 근원近遠의 관계에 있다고 했다. 맹자는 인간의 본성性을 다시 사단四端으로 해석하고, 이를 측은지심惻隱之心·수오지심羞惡之心·사양지심辭讓之心·시비지심是非之心으로 설명하였다. 맹자가 말한 단端은 맹아萌芽라는 의미가 있으므로, 인간의 본성에 무한히 발전할 가능성이 있음을 말했다고 볼 수 있다. 공자와 맹자는 인간의 본성에 관한 한 단정적인 언급을 가급적 회피했던 것으로 보인다. 이는 공자와 맹자가 인간의 본성과 습성이 관념으로도 명확히 구분되지 않는다고 생각했기 때문이었다.

대체로 네 가지 단서가 나에게 있음을 알아서 그것을 확충하면, 불이 처음 타오르고 샘물이 처음 솟아나는 것과 같다. 그것을 확충할 수 있다면 족히 천하를 보전할 수 있지만, 그것을 확충할 수 없다면 부모를 섬기기에도 부족하다.[25]

경계론: 동양적 사유 특징

공자는 '성'을 동일하다고 하지 않고 가깝다고 하였고, 맹자는 '사단'이 모든 사람에게 있지만 각각 다른 모양으로 발전해갈 것이라고 말하였다. 이런 주장을 근거로 공자와 맹자가 생각했던 인간의 본성이 공통된 것이 아니라고 속단하기는 어렵지만, 인간의 본성이 인간의 후천적인 행위에 의존한다고 생각했음은 분명하다. 탁월한 인본주의자였던 공자와 맹자가 인간의 본성에 대한 깊은 통찰이 있었을 것임에도 명쾌한 정의를 시도하지 않았던 점이 오히려 특이하다. 공자와 맹자가 파악한 인간의 본성에 명쾌한 정의를 불가능케 하는 요소들이 본질적으로 내재해 있을 가능성이 크다.

인간이 도道를 크게 할 수 있지, 도가 인간을 크게 하지 않는다.[26]

도道가 천하 만물의 근원임에도 불구하고 인간을 크게 하지 못하고, 오히려 만물 중 하나에 불과한 인간이 자신의 바탕이 되는 '도'를 넓힐 수 있다고 하였다. 이는 얼핏 보면 앞뒤가 바뀐 주장으로 보인다. '도'가 만물의 근원이라면, 만물은 '도'에서 생겨나고 '도'에 의지하여 존재하며 궁극적으로 '도'에 귀속된다고 보는 것이 상식적인 추론이다. 위 언급에 전후 맥락과 관련된 기록이 없기 때문에, 공자가 '도'와 인간의 관계를 어떻게 파악하고 이런

말을 했는지는 분명치 않다. 그러나 '도'가 인간의 사고나 행위와 분리되지 않을 뿐 아니라, 오히려 인간에 의지하고 있음은 분명히 언급되었다. 공자는 형이상학적인 개념인 '성'과 '도'에 대한 언급을 가급적 자제했고, 자공子貢도 이를 주목하여 기록으로 전했다.

> 스승님의 학문과 문장은 얻어들은 것이 있지만, 스승님께서 성性과 천도天道에 대해 말씀하신 것은 들은 적이 없다.[27]

공자가 '성'과 '도'에 대해 말을 아꼈다는 이유로, 이에 대한 사상이 없었다고 단정하기는 어렵다. 비록 드물지만 공자는 이 개념들을 언급했었고, 개념이 있다는 것은 사유가 있다는 말과 같은 뜻이기 때문이다. 공자가 말을 아꼈던 이 영역은 재구성되어야 할 부분들로 후대의 몫으로 남겨졌다. 어떻든 공자 사상의 가장 궁극적인 개념도 결코 고정 불변하거나 모든 사람에게 공통적이라고 규정하기는 어렵다고 할 수 있다. 『논어』에는 여러 단계를 설정하여 인생경계의 각각 다른 모습을 보여주는 언급이 적지 않다. 이런 논의 방식은 중국적인 사유의 특징을 잘 보여주는 사례가 된다.

경계론: 동양적 사유 특징

공자께서 말씀하셨다. 나는 열다섯 살에 지우학志于學하였고, 서른 살에는 입立하였으며, 마흔 살에는 불혹不惑하였고, 쉰 살에는 지천명知天命하였으며, 예순 살에는 이순耳順하였고, 일흔 살에는 종심소욕불유구從心所欲不逾矩하였다.[28]

나면서부터 아는 사람은 상급이고, 배워서 아는 사람은 그다음이며, 곤경에 처하여 배우는 사람은 또 그다음이고, 곤경에 처하여도 배우지 않으면 백성 중에서도 하급이다.[29]

아는 사람은 좋아하는 사람만 못하고, 좋아하는 사람은 즐기는 사람만 못하다.[30]

위의 인용문에는 낮은 곳에서 높은 곳으로 점점 발전해가는 인생의 여러 단계들이 잘 나타나 있다. 각 단계의 높낮이를 드러낸 이 주장들에 대해 시비를 논할 여지는 거의 없어 보인다. 인생에 대한 깨달음과 수준의 높낮이에 대한 중국인들의 관심은, 오랜 옛날부터 아주 각별했던 것으로 보인다.

도가의 경계론

4

『노자』에도 인생경계를 지시하는 언급들이 있지만, 시비를 말하지 않고 높낮이를 말하는 방식은 『논어』와 유사하다. 시비를 말하기보다는 높낮이를 여러 단계로 나눠서 거론하는 방식을, 중국적인 사유의 중요한 특징으로 보는데 큰 이견은 없을 것이다.

> 상등의 사람은 도道에 대해 들으면 부지런히 실행하고, 중등의 사람은 '도'에 대해 들으면 반신반의하며, 하등의 사람은 '도'에 대해 들으면 크게 웃는다.[31]

> 상등의 덕德은 마치 덕이 없는 것처럼 보이는데, 그것은 덕을 지니고 있기 때문이다. 하등의 덕은 덕을 잃지 않으려고 하는데, 그것은 덕이

없기 때문이다.[32]

'도'는 노자사상 중 최고의 개념으로 우주 만물의 근원이다. 그러나 상등·중등·하등의 사람들이 '도'에 대한 이해가 각각 다르다면, '도'는 모든 사람들에게 공통된 것이라 할 수 없다. 물론 '도'는 모든 사람들에게 공통된 것이지만, 사람의 수준에 따라 '도'에 대한 이해가 각각 다르다고 생각할 수 있다. 그러나 '도'라는 것도 사람이 설정한 개념이고, 심지어 '도'가 의미하는 바도 인간의 사유에서 비롯된다.

이 땅에 인간이 생긴 이후 모든 인간들의 생각이 똑같은 적이 없었고 앞으로도 그럴 것이라면, 인간은 '도'에 대한 보편적인 이해에 영원히 도달할 수 없고 '도'는 결코 만인에게 공통된 것이 될 수 없다. 따라서 '도'는 인간의 주관과 분리될 수 없는 관계에 있다고 할 수 있다. 그리고 '도'와 '덕'에 대한 서로 다른 태도는 각각 다른 생활세계를 구성하므로, 생활세계 또한 '하나의 공통된 세계'는 아니다.

작은 지혜는 큰 지혜에 못 미치고, 단명한 자는 장수하는 이와 같은 날짜를 헤아릴 수 없다. 무엇으로 그러함을 아는가? 아침나절밖에 살지 못하는 버섯은 아침과 저녁이 다름을 알 수가 없고, 쓰르라미는 봄

과 가을이 다름을 알지 못한다. 이것이 단명하는 것들의 예이다. 초楚의 남쪽에는 명령冥靈이라는 나무가 있는데, 오백 년으로 봄을 삼고 오백 년으로 가을을 삼는다. 옛날에 대춘大椿이라는 나무가 있었는데, 팔천 년으로 봄을 삼고 팔천 년으로 가을을 삼았다. 이는 장수하는 것들의 예이다. 그런데 요즘 팽조彭祖가 몇백 년을 살았다 하여 유명해진 까닭에, 세상 사람들이 자신도 그렇게 되기를 바라고 있으니 어찌 불쌍한 일이 아니겠는가![33]

가을 짐승의 털끝보다도 더 큰 것은 천하에 없고, 큰 산도 아주 작다고 할 수 있다. 또 요절한 어린애보다 장수한 이는 없고, 팽조야말로 요절했다고 할 수 있다.[34]

『장자』도 여러 방식으로 인생경계의 다양한 양상들을 보여주었다. 장자는 '크고 작음' 또는 '길고 짧음'으로 만물을 나누고 살폈다. 인간은 다양한 표준들을 세워서 세상 만물을 저울질한다. 대소大小·요수夭壽 등의 표준은 비교 대상들 사이의 관계에서 상대적으로 작용한다. 장자는 다양한 표준들을 세워서 인식의 상대성을 보였지만, 다시 이런 상대적인 차이가 전혀 의미 없다고 변덕을 부렸다. 그렇다면 장자는 상대성을 넘어선 절대적인 무엇을 상정하지 않았을까?

경계론: 동양적 사유 특징

'도'의 차원에서 보면 사물에 귀천의 차별이란 없지만, 사물의 차원에서 보면 자신을 귀하게 여기고 상대를 천하게 보는 차별이 생긴다. 또 세속적인 차원에서 보더라도 귀천의 판단은 (그 기준이) 자신에게 있는 것도 아니다. 만물에 차별이 있다는 관점에서, 다른 것과 비교해서 크다고 한다면, 만물은 크지 않은 것이 없다. 또 다른 것과 비교해서 작다고 한다면, 만물은 작지 않은 것이 없다. 천지도 피稊 알갱이만큼 작고 털끝도 산만큼 크다면, 이는 차별의 관점에서 본 것이다.[35]

사물의 차원에서 사물을 보면 상대적인 여러 표준들이 적용될 수 있지만, '도'의 차원에서 사물을 보면 상대적인 차별이 사라지므로 사물의 차원에서 세운 여러 표준들은 의미를 상실한다는 것이 이 단락의 요지이다. 그렇다면 장자가 말하는 '도'는 주관성과 상대성을 넘어서는 객관적이고 절대적인 '하나의 공통된 세계'가 아닐까?

'도'는 행하는 데 따라 이루어지고, 사물은 사람들이 불러서 그렇게 된 것이다. 왜 그런가? 사람들이 그렇다고 해서 그런 것이다. 왜 그렇지 않은가? 사람들이 그렇지 않다고 해서 그렇지 않은 것이다. 사물은 원래 그런 바가 있고 가可한 바가 있다. 꼭 그렇지 않다거나 반드시 불가不可한 사물이란 없다. 옆으로 누운 대들보와 바로 선 기둥 문둥이와

서시西施 등 상대적인 것과 온갖 괴상망측한 것들이, '도'에서는 통하여 하나가 된다.[36]

'도'에서 상대적인 차별이 해소되어 만물이 하나가 된다면, '도'는 상대성을 초월했다는 의미에서 절대적이라고 할 수 있을 법하다. 그러나 동시에 '도'는 행하는 데 따라 이루어지므로, 인위人爲로부터 자유로운 것도 아니다. 따라서 '도'가 모든 사람들에게 공통된 것이라거나 절대적인 것이라고 단정하기는 어렵다.

장자와 공자의 주장은 묘하게 유사한 점이 있다. 도를 행한다行道는 장자의 말은 도를 크게 한다弘道는 공자의 말과 서로 통하는 바가 있어 보인다. 장자와 공자의 사상에서 '도'가 비록 최상의 개념이지만 결코 인위와 분리될 수 없다. 따라서 공자의 사상이든 장자의 사상이든, '도'를 객관적이거나 절대적이라고 규정하는 것은 적절하지 않다.

'도'가 우주 만물을 생성하는 근원임에도 불구하고, '도'에서 나온 인간이 오히려 '도'를 크게 할 수 있고 '도'를 행할 수도 있다면, '도'는 무엇이고 '나'와 어떤 관계가 있을까? "도를 크게 할 수 있다."고 말했던 공자는 군자와 소인을 철저히 구분했고, '도'의 차원에서 보면 만물에 차별이 없다고 말했던 장자는 사물을 나누고 차별했다. 이것이 그들이 말했던 '도'를 행하고 '도'를 크게

77

하는 방법이었을까?

붕鵬이라는 새가 있는데, 등은 태산과 같고 날개는 하늘에 드리운 구름과 같다. 날개를 치며 회오리바람을 타고 구만 리를 날아올라, 구름도 닿지 않는 높이에서 푸른 하늘을 등에 업고 남쪽으로 남녘의 큰 바다로 날아간다. 작은 새가 이를 비웃었다. 저 녀석은 대체 어디로 가나? 나는 뛰어올라 날아도 몇 길도 못 오르고 내려와서 쑥대 사이로 날아다니는 것이 전부인데, 저 녀석은 대체 어디로 가나? 이것이 큰 것과 작은 것의 차이점이다.[37]

순수하고 소박한 '도'란 정신을 잘 지키는 것이다. 잘 지켜서 잃지 않으면, '도'는 정신과 하나가 되고, 하나로 오롯이 통하면 하늘의 도리에 부합하게 된다. 세상에서 하는 말에, 대중은 이익을 중시하고, 청렴한 선비는 이름을 중시하며, 현자는 뜻을 숭상하고, 성인은 오롯한 마음을 귀하게 여긴다고 한다. 소박하다는 것은 잡스러운 것이 섞이지 않았다는 말이며, 순수하다는 것은 정신이 손상되지 않았다는 말이다. 순수와 소박을 체득한 사람을 진인眞人이라고 한다.[38]

장자는 큰 뜻을 가진 붕鵬새와 견문이 좁은 작은 새를 비교하였고, 대중·선비·현인·성인을 예로 들어 각각의 차이점을 거

론했다. 그렇다면 장자 자신은 '도'의 차원에서 만물을 보는 것이 아니라는 말인가? 장자는 상대적인 차별을 넘어선 '도'의 차원을 말하지만, 정작 자신은 예리한 눈으로 사물들의 미세한 차이를 감지하고 신랄한 혀로 어리석은 인물들을 조롱했다. 이것은 인격적인 위선이 아닐까?

실제 『장자』에는 이런 모순들이 가득하다. 이런 모순들은 아주 은밀해서 감지하기 힘든 것이 아니라, 너무 노골적이어서 쉽게 눈에 띄는 것이다. 장자의 부주의나 장자학파 후학들의 수준 미달로 『장자』라는 책에 들어있을까? 『장자』가 그 정도의 수준이었다면 2,000년이 넘는 세월의 검증을 통과할 수 없었을 것이다. 그렇다면 이런 모순들은 의도적이었거나 부득이했다고 해석해야 한다.

장자는 명가名家의 사상가들을 의도적으로 이치에 닿지 않는 말을 하는 궤변론자라고 비난했고, 친한 친구였던 혜시惠施가 전체를 보지 못하고 지엽에 연연하는 어리석은 사람이라고 비꼬았다. 장자가 궤변론자들과 관점을 달리했음이 분명하다면, 『장자』에서 보이는 모순들이 의도적인 것이라기보다는 부득이한 것이었을 가능성이 크다. 명백한 모순을 노골적으로 드러낼 수밖에 없었던 부득이한 원인은, 『장자』에 언급되지 않은 채 감춰져 있고 후대에 밝혀야 할 과제로 남겨졌다.

경계론: 동양적 사유 특징

이런 모순은 『노자』에도 보이는데, 그 첫머리에 "도라고 말할 수 있는 도는 참된 도가 아니다."[39]라고 말하면서, 노자 자신은 '도'를 수없이 거론하는 모순을 보였다. 이를 두고, '도'가 언어를 초월해 있음이 그 이유라고 설명해도 틀린 해석은 아니지만 충분한 해석이라고 볼 수도 없다. 왜냐하면 "도라고 말할 수 있는 도는 참된 도가 아니다."라는 주장에는, 다른 사람들이 떠들어대는 '도'는 모두 가짜지만 노자 자신이 말한 '도'는 진짜라는 뜻이 담겨 있다고 볼 수 있기 때문이다.

그런데 '도'가 원래 말할 수 없는 것이라면, 다른 사람들이 말하는 '도'든 자신이 말하는 '도'든 어차피 모두 헛소리임은 분명하다. 다른 사람의 헛소리는 틀린 헛소리고 자신의 헛소리는 옳은 헛소리라고 한다면, 이 사람은 정신이상자이거나 사기꾼이라고 볼 수밖에 없다. 오랜 세월의 검증을 거친 『노자』가 정신이상자의 헛소리가 아니고 노자가 사람들을 속일 특별한 목적이 있었던 사기꾼이 아니라면, 거기에는 그럴 수밖에 없었던 부득이한 이유가 있었을 것이다.

안성자유顔成子游가 동곽자기東郭自綦에게 말했다. "저는 선생님의 가르침을 받은 다음 1년이 되니 소박해지고, 2년이 되니 고분고분해졌으며, 3년이 되니 사물의 이치에 통하게 되었고, 4년이 되니 만물과 조

동양미학론

화를 이루게 되었으며, 5년이 되니 사람들이 모여들게 되었고, 6년이 되니 귀신까지 저에게 의지하게 되었으며, 7년이 되니 본연의 덕이 온전하게 되었고, 8년이 되니 생사를 잊게 되었으며, 9년이 되니 오묘한 '도'를 터득하게 되었습니다."⁴⁰

기성자紀渻子는 왕을 위하여 투계鬪鷄를 길렀다. 열흘이 되자 왕이 "닭이 쓸 만하게 되었느냐?"고 물었다. "아직 멀었습니다. 공연히 뽐내며 기세만 믿고 있습니다."라고 대답하였다. 다시 열흘이 지나자 왕이 또 물었다. "아직 멀었습니다. 무슨 소리가 들리거나 그림자만 보여도 덤벼들려고 합니다."라고 대답하였다. 다시 열흘이 지나자 왕이 또 물었다. "아직 멀었습니다. 상대를 노려보며 기세가 등등합니다." 다시 열흘이 지나서 물었더니, "거의 다 되었습니다."라고 대답했다. "다른 닭이 울어도 꼼짝도 않으며 멀리서 보면 나무로 조각한 닭과 같습니다. 덕을 온전히 갖추었으니 다른 닭은 감히 덤비지도 못하고 바로 도망치고 말 것입니다."⁴¹

『장자』에도 수양의 정도를 여러 단계로 나눠서 보여주는 이야기가 있는데, 『논어』의 설명 방식과 유사하다. 사물의 다양한 격차를 단계적으로 제시하는 것이, 중국 사상가들의 독특한 설명 방식이고 중국 고전이 가진 특별한 매력이다. 공자·노자·장자

81

를 막론하고, 옳고 그름을 말하기보다는 사물의 다양한 격차를 보여주는 설명 방식을 택했던 공통점이 있다. 비록 그들이 군자와 소인을 나누고 현명한 사람과 어리석은 사람을 구분했지만, 이것이 시비를 가리기 위한 것은 아니었다. 그들의 목적은 높고 낮은 다양한 인생경계를 보여줌으로써 사람들을 계발하고 이끄는 데 있었다.

그들은 사물을 판단하는 여러 표준들을 말했지만 시비를 따지지 않았으므로, 주장의 진위나 판단의 정확성 여부는 사람들의 관심에서 멀어졌다. 그들이 제시한 다양한 표준들은 사물들의 격차를 평가하는 주제로 사람들의 관심을 이끌었다. 그리하여 중국 고전의 영향 아래서 판단의 시비보다는 사물의 수준과 격차에 초점을 둔 품평에 자연스럽게 사람들의 관심이 모아졌다.

2

경계론의 인식론

불교의 유식론은 나六根: 眼·耳·鼻·舌·身·意와 대상六塵이 함께 인식六識: 色·聲·香·味·觸·法을 구성한다는 인식론이다. 세계는 인식된 세계이고, 인식된 세계는 현상六境이므로, 우리의 세계는 원리적으로 현상계이다. 경계론의 인식론이 구성적이라고 하였는데, 이 말은 인간의 주관이 적극적으로 세계를 구성한다는 뜻이다. 경계는 인식의 방식임과 동시에 인식된 세계를 의미하므로, 경계론 속에서 인식과 존재가 일치한다. 지금부터 이런 주장을 만족시킬 이론적인 틀을 제시하도록 하겠다.

불교의 인연설과 유가 및 도가 사상에서 '하나의 공통된 세계'라는 전제가 성립하지 않음을 앞에서 살펴보았다. 만일 '하나의 공통된 세계'가 전제된다면 진정한 의미의 경계론은 성립하기 힘

들다. '하나의 공통된 세계'에서는 시비是非와 진위眞僞가 가장 중요한 표준으로 작용할 것이기 때문이다. '하나의 공통된 세계'를 상정하지 않으면, 나와 우주 만물의 관계가 경계를 구성하여 다양한 현상들로 나타난다.

불교에서는 이런 사고의 전형을 삼계유심三界唯心이라는 명제로 제시했다. 형체나 작용이 있는 우주를 욕계欲界·색계色界·무색계無色界의 '삼계'로 나누고, '삼계'가 모두 마음에 의해 만들어졌다는 뜻에서 '삼계유심'이라고 하였다. '삼계'를 간단히 설명하면, '욕계'는 욕망이 지배하는 세계, '색계'는 욕망은 희박하지만 물질적인 속성이 있는 세계, '무색계'는 물질적인 속성은 희박하지만 관념이 있는 세계를 말한다.

'삼계'가 마음에 의해 만들어졌다면, 여기에는 시비나 진위를 논할 여지가 근본적으로 없게 된다. 그럼에도 '삼계유심'을 절대적인 관념론의 한 형태라고 간단하게 규정할 수 없는 이유는, '삼계유심'의 마음心이 사물과 무관하게 따로 존재하는 것이 아니라 경계의 형식으로 존재한다는 전제가 있기 때문이다. 경계론의 논리를 따르면, 인식이 바로 현상이고 존재가 바로 경계이다.

우리는 사건事件과 물건物件을 통틀어 사물事物이라고 한다. 그러면 사事와 물物은 각각 다른 것인가? 우리의 상식과 감각은 항상

이들을 명확히 구분한다. 한자어 중 상식과 감각이 명확히 구분하는 두 요소를 결합하여 구성한 단어 중 하나가 사물事物[1]이다. 사건이 아닌 것은 물건이고 물건이 아닌 것은 사건이라는 것은 상식과 감각의 판단이다.

그러나 상식과 감각의 판단을 넘어서서 원리적으로 사물을 관찰하면, '사'와 '물'이 본질적으로 다른 것이 아니라 동일한 과정 속에 있으면서 정도가 다른 것들임을 알 수 있다. 가령 아무리 단단한 금속이라도 생성에서 소멸까지의 과정을 거친다. 우주에는 변화하지 않는 '물'이란 있을 수 없다. 모든 것이 운동하고 변화하는 과정 속에 있으며, 각각의 '물'이 운동 변화하는 '길고 짧음'이나 '크고 작은' 정도는 다양한 차이가 있다. 길고 오랜 것으로는 천지가 있고 짧고 순간적인 것으로는 아침이슬이 있지만, 모든 사물이 생성 변화하는 과정 속에 있음은 마찬가지다.

그리고 사건도 세계적인 사건부터 개인의 사사로운 사건까지 무수하다. 모든 사건들은 변화하는 과정 속에 있고 시작과 끝이 있다. 1분이라는 짧은 시간에도 여러 가지 일들이 벌어진다. 한순간 무슨 생각이 들다가 곧 사라져버리기도 한다. 모든 사건들이 생성·변화·소멸하는 과정 속에 있음은 마찬가지다. '사'든 '물'이든 모두 사건이고 현상이라고 할 수 있다.

불교의 이론을 따르면 모든 '사'와 '물'이라는 현상은 인연因緣

경계론의 인식론

으로 구성된 것이고, 중국적인 방식으로 설명하면 관계關係로 구성된 것이다. 사물이라는 현상이 인연이고 관계라면, 인간의 인식도 나와 사물 사이의 인연이거나 관계라고 해야 할 것이다. 따라서 다음과 같은 설명이 가능하다.

나는 인연에서 생겨나고, 사물도 인연에서 생겨나며, 인식 또한 인연에서 생겨난다.

나는 관계에서 생겨나고, 사물도 관계에서 생겨나며, 인식 또한 관계에서 생겨난다.

나는 사건이고, 사물도 사건이며, 인식 또한 사건이다.

나는 현상이고, 사물도 현상이며, 인식 또한 현상이다.

나는 경계이고, 사물도 경계이며, 인식 또한 경계이다.

내가 무엇을 인식한다는 것은, '나'라는 사건과 '대상'이라는 사건 그리고 내가 대상과 '관계'를 맺는 사건이라는 세 가지 사건이 동시에 존재한다는 의미이다. 나와 사물이 관계를 맺는 사건을 달리 말하면, 나六根와 사물六塵이 인식六識을 구성하는 일이라고 할 수 있다. 그리고 인식된 것이 바로 경계六境이고 현상이므로, 현상계는 사건의 모임이고 인연의 산물이며 관계의 구성물이다.

사건들의 무수한 조합들로 세계가 구성되었다. 나는 타자들이 만들어내는 다른 사건들과 관계를 맺고, 수많은 타자들도 서로 다른 사건들과 관계를 맺기 때문에, 사건의 구성물들이 만들어 내는 조합의 수는 헤아릴 수 없고, 우리가 알고 있는 시간의 범위 내에서 사건의 수는 계속 증가하는 방향으로 흘러가고 있다.

경계론의 인식론

1

인식의 세 가지 차원

경계론의 인식론은 '세 경계'가 인식을 구성한다고 했지만, 인간에게는 '두 경계'와 '한 경계'라고 지칭할 수 있는 또 다른 인식의 영역들이 있다. 필자는 이것이 바로 동양철학과 미학의 가장 핵심적인 부분이라고 주장한다. 필자가 '한 경계'·'두 경계'·'세 경계'라는 용어를 고안한 이유는, 기존의 용어로는 분석하기 어려웠던 영역을 논리적으로 설명하기 위해 새로운 도구가 필요했기 때문이다. '한 경계'·'두 경계'·'세 경계'는 "하나, 둘, 셋."이라는 기수基數: cardinal number의 의미와 "첫째, 둘째, 셋째."라는 서수序數: ordinal number의 의미를 동시에 갖고 있지만, 기수이면서 동시에 서수인 용어를 찾을 수 없어서 부득이하게 어색한 이름을 붙였다.

'세 경계'는 현상계를 구성하는 인식이고, '두 경계'는 터득攄得

이나 체득體得을 뜻하며, '한 경계'는 깨달음이나 득도得道의 의미라고 할 수 있다. 필자는 터득과 깨달음이 각각 동양의 예술과 철학의 핵심으로 통하는 길이라고 생각한다. '한 경계' '두 경계' '세 경계'는 동양의 사유 특징을 논리적으로 설명하기 위해 필자가 고안한 개념들이다. 이 개념들을 사용하여 동양철학과 동양미학의 여러 문제들을 체계적으로 설명해보겠다.

당唐의 문인 유우석劉禹錫은 "경계는 대상 밖에서 생긴다."고 하였다. 이 말은 나와 대상이 관계를 맺을 때, 나와 대상이 교류하는 사건이 대상의 외부에서 생긴다는 뜻이다. 왜냐하면 인식은 나에게만 일어나거나 대상에만 일어나는 사건이 아니기 때문이다. '인식'이라는 사건은 '나'라는 사건과 '대상'이라는 사건 사이에 발생하는 새로운 사건이다. 유우석의 "경계는 대상 밖에서 생긴다."라는 주장이 원래 인식의 구조를 규명하기 위한 것은 아니었다.

한마디 말로 백 가지 뜻을 밝힐 수 있고 가만히 앉아서 만 리 길을 다닐 수 있는데, 시詩에 능한 사람은 그것이 가능하다. 『시경詩經』「국풍國風」과 「대소아大小雅」가 체제는 변해도 흥취가 같음과, 옛날과 오늘의 가락과 이치가 다름도, 시에 통달한 사람은 알 수가 있다. 솜씨는 재

경계론의 인식론

능에서 나오고 통달은 명철明徹함에서 비롯되는데, 솜씨와 통달 두 가지가 서로를 부린 뒤라야 비로소 '시'의 '도'가 갖춰진다. …… '시'라는 것은 문장의 가장 심오한 것이 아닌가? 뜻을 얻으면 말을 잊으므로, 미묘해서 능숙해지기 어렵다. 경계는 대상 밖에서 생기므로, 정교해서 조화롭게 만들기 어렵다.[2]

"경계는 대상 밖에서 생긴다."는 말은 시詩를 감상할 때 시의 운치를 느끼는 미적체험이 마치 시어라는 대상을 떠나 있는 것처럼 느껴진다는 말이다. 한 편의 아름다운 시를 읽을 때, 시를 읽고 난 후에도 감동은 여전히 남아 있다. 시를 읽은 후에도 감동이 있다는 것은, 감동이 시의 문자에 있지 않다는 말이다. 그 느낌은 마치 시와 나 사이에서 감동이 나를 감싸고 있는 것 같다고 할 수 있다.

멋진 음악 연주를 들을 때, 모든 소리가 멈춘 후에도 감동은 여전히 나를 감싸고 있다. 소리가 이미 멈췄음에도 감동이 있다는 것은, 감동이 소리에 있지 않다는 말이고, 미적체험이 대상 밖에서 생긴다는 뜻이다. 그러나 대상 밖에서 감동이 생긴다고 해서, 나의 내부에서 감동이 생긴다는 뜻은 아니다. 경험적으로 본다면, 대상과 나 사이의 어디쯤에서 감동이 나를 감싸고 있는 느낌이라고 할 수 있다. 미적체험의 순간에서 감동은 나와 분리되

지 않지만, 대상을 떠나 있음은 분명하다. 유우석은 미적체험의 이런 특징을 "경계는 대상 밖에서 생긴다."고 말했다.

전통적으로 시를 짓는 일은, 원래 없던 감동을 만들어내기 위해 문자를 가공한 것이 아니라, 생겨난 감동을 전달하기 위해서 문자를 가공한 것이었다. 시를 짓는 일이 어려운 이유가, 감동을 있는 그대로 전달하도록 문자를 가공하기가 매우 어렵기 때문이다. 물론 감동이 없었다면 시를 지을 동기 자체가 없었을 것이다. 그러나 감동이 있다고 해도 "경계는 대상 밖에서 생기고" "뜻을 얻으면 말을 잊기" 때문에, 문자라는 도구로 감동을 여실하게 가공하기가 쉽지 않다.

그리고 시를 감상하는 행위도 "뜻을 얻으면 말을 잊는" 체험이라고 할 수 있다. 시인이 전하려고 했던 뜻이 시를 통해 남김없이 전달되고 나면, 우리는 시의 문자에 다시 주의를 기울이지 않는다. 뜻을 얻었다면 목적을 달성한 것이므로, 도구로 쓰인 문자에 다시 주의를 기울일 필요가 없기 때문이다. 만일 문자에 대한 미련이 아직 남아 있다면, 이는 뜻이 제대로 통하지 않았거나 다른 목적이 있는 경우일 것이다. 유우석의 "뜻을 얻으면 말을 잊는다."는 주장은 원래 『장자』에서 유래한 말이다.

고기를 잡으려고 망을 치지만 고기를 잡고 나면 망을 잊는다. 토끼를

잡으려고 덫을 놓지만 토끼를 잡고 나면 덫을 잊는다. 뜻을 알기 위해 말을 듣지만 뜻을 얻고 나면 말을 잊는다. 언제쯤 말을 잊은 사람과 함께 이야기를 나눌 수 있을까?[3]

우리가 뜻을 얻는 순간, 말은 감각과 인식의 범위 밖에 놓이게 된다. 경계는 대상 밖에서 생기는境生於象外 체험과, 뜻을 얻으면 말을 잊는義得而言喪 체험은 일반적인 인식이 아니다. 모든 인식은 기본적으로 '세 경계'로 구성된다고 하였다. 그러나 '경계는 대상 밖에서 생기는' 체험과 "뜻을 얻으면 말을 잊는" 체험은 '두 경계'밖에 없다. 대상象이 탈락하고 나와 경계境만 남거나, 말言이 인식의 범위 밖에 있고 나와 뜻義만 남는다. 이런 경우를 '두 경계'라고 했는데, 이것이 동양 전통의 예술에서 추구한 미적체험의 경계이다.

터득과 체득은 '두 경계'의 인식을 말하는데, 『장자』에는 '두 경계'를 설명하는 우언寓言들이 적지 않다. 이런 우언들 속에서, 장자는 자신의 사상을 표현할 독창적인 개념들을 제시하였다. 정신집중凝於神·귀신같은 솜씨疑神·서로를 잊어버림相忘·짝이 있음有待·물화物化 등의 개념은 모두 '두 경계'로 설명될 수 있다.

2

대상 없는 인식

필자가 '두 경계'라는 개념을 고안한 것은 『장자』에 힘입은 바가 크다. 예지叡智로 가득 찬 장자의 눈은, 현상으로 잘 드러나지 않는 이런 영역들을 남김없이 꿰뚫어보았다. 비록 『장자』의 여러 우언들이 체계적으로 정리된 적은 없지만, 경계론의 인식론으로 여러 우언들을 같은 범주로 묶을 수 있다고 생각한다.

공자가 초楚나라로 가던 중 한 꼽추가 숲속에서 매미를 잡는 것을 보았다. 그는 물건을 줍듯 매미를 잡았다. 공자가 물었다. "솜씨가 대단하군요. 무슨 비결이라도 있습니까?" 꼽추가 대답했다. "비결이 있지요. 오뉴월에 장대 끝에 동그란 흙덩이 두 개를 수직으로 올려놓고 떨어뜨리지 않는 연습을 하면, 놓치는 매미는 몇 마리 되지 않습니다.

흙덩이 세 개를 올려놓고 떨어뜨리지 않으면, 놓치는 매미는 열 마리 중 한 마리밖에 되지 않습니다. 흙덩이 다섯 개를 올려놓고도 떨어뜨리지 않으면, 마치 매미를 줍듯 쉽게 잡을 수 있습니다. 이때 몸은 고목과 같고, 팔은 고목의 가지와 같게 됩니다. 천지의 광대함이나 만물의 다양함은 안중에도 없고, 오직 매미 날개만 생각합니다. 내가 미동도 하지 않을 때, 세상의 무엇도 매미 날개를 대신할 수 없습니다. 이렇게 되면 매미를 놓칠 리가 있겠습니까!" 공자는 제자들을 돌아보며 말했다. "뜻을 분산시키지 않고 정신을 집중한다凝於神는 말이 있는데, 이는 이 꼽추노인을 두고 하는 말일 것이다."⁴

자경梓慶은 나무를 깎아서 거鐻라는 악기를 만들었다. 악기가 완성되자, 보는 사람들은 누구나 귀신같은 솜씨에 놀라움을 금치 못했다. 노魯나라 왕도 이를 보고 물었다. "너는 무슨 특별한 솜씨로 이것을 만들었느냐?" 자경이 대답했다. "신臣은 장인에 불과한데, 무슨 대단한 솜씨가 있겠습니까. 그러나 굳이 말하자면 한 가지는 있는 듯합니다. 신이 '거'를 만들 때는 언제나 정기를 소모하는 일이 없도록 마음을 써왔습니다. 그래서 반드시 재계齋戒하여 마음을 고요하게 합니다. 재계한 지 3일이 되면 상이나 벼슬을 얻겠다는 생각이 없어지고, 5일이 지나면 비난과 칭찬, 잘 만들고 못 만드는 따위의 생각이 없어지며, 7일이 지나면 저에게 사지四肢와 신체가 있다는 것도 깨끗이 잊게 됩니다. 이

때가 되면 조정의 일 같은 것은 깡그리 잊어버리고, 조각하는 일에만 마음이 팔려서 번잡한 생각들은 완전히 사라지고 맙니다. 그때 비로소 산으로 들어가 나무의 타고난 성질을 관찰합니다. 그리하여 이상적인 나무가 발견되면, 그것이 악기로 완성될 모습을 머릿속에 그려봅니다. 그런 다음에야 비로소 손을 댑니다. 그래도 뜻대로 되지 않을 때는 단념하고 맙니다. 나무의 천성을 나의 천성과 합치시켜 만든 악기를 보고 귀신같은 솜씨疑神라고 말하는 것은 이 때문일 겁니다!"[5]

위의 인용문들은 수련이 도달한 높은 경지가 어떤 모습인지를 보여준다. 일반적인 감각과 인식은 '두 경계'가 아니다. 터득이나 체득이라야 비로소 '두 경계'라고 할 수 있다. 꼽추노인과 자경은 매미 잡는 기술과 악기 만드는 기술을 제대로 터득했다. 모두 사물의 오묘함을 터득한得物之妙 경우라고 할 수 있다.

사실 '두 경계'는 이런 특별한 경우에만 한정된 것이 아니다. 자연스럽고 당연한 것으로 여겨온 인간 행위의 여러 영역들이 실제로 여기에 해당하지만, '두 경계'라는 방식으로 이를 설명한 적이 없었을 뿐이다. 언어를 예로 들면, 사람은 태어나자마자 바로 말을 할 수는 없다. 우리는 오랫동안 많은 노력을 기울여 언어를 학습했다. 그 결과 대부분의 사람들은 최소한 자신의 모국어를 아무런 어려움 없이 유창하게 말할 수 있는 높은 수준에 도달했다.

경계론의 인식론

우리들이 말을 할 때 "내가 지금 말을 하고 있는지?" 아니면 "지금 말을 하는 사람이 나인지?" 전혀 구분이 가지 않는다. 왜냐하면 언어는 이미 나에게 속해 있기 때문이다. 언어가 나에게 속해 있다는 것은, 내가 말을 할 때 언어가 나에게 주의를 기울여야 할 대상이 되지 않는다는 뜻이다. 역설적인 이야기지만, 우리는 언어를 잊은 상태에서 말을 한다. 언어를 학습하여 완전한 체득의 수준에 도달하면 언어는 우리와 분리되지 않는다. 단지 입에 상처가 생기거나 뇌에 손상을 입는 등의 비정상적인 경우가 아니면, 우리는 말을 하면서 자신들이 하는 말의 언어체계에 주의를 기울이지 않는다.

"수영을 잘하는 사람은 물을 잊는다."[6]는 이야기도 비슷한 경우다. 수영하는 법을 체득하면 물의 존재마저도 주의의 대상이 되지 않는다. 만일 물을 의식하기 시작했다면, 이는 오히려 수영에 문제가 생겼음을 뜻한다. 우리는 일상생활 속에서 항상 모든 대상들을 의식하면서 판단하지는 않는다. 우리가 대상을 의식하게 되었다면, 그것은 문제가 있는 상황이거나 필요가 있는 경우이다. 따라서 대상을 의식할 필요가 없는 경우가 대상을 의식할 필요가 있는 경우보다 더 조화로운 상태라고 할 수 있다.

제齊나라의 환공桓公이 당상堂上에서 책을 읽고 있을 때, 윤편輪扁이라

는 장인은 당하堂下에서 수레바퀴를 깎고 있었다. 그는 망치와 끌을 놓고 일어나더니 환공에게 물었다. "왕께서 읽으시는 것은 누구의 말씀입니까?" 환공이 대답했다. "성인의 말씀이다." "그러면 그 성인이 지금도 살아 있습니까?" "아니, 옛날에 돌아가셨다." "그렇다면 왕께서 읽으시는 것은 옛사람들의 찌꺼기군요." 환공이 말했다. "과인이 책을 보는데 수레바퀴 만드는 장인 주제에 어찌 이리 무엄한가! 이유를 제대로 말한다면 모르겠지만, 그렇지 않으면 죽음을 면치 못하리라." 윤편이 대답했다. "신臣은 신의 일에서 얻은 경험으로 미루어 말씀드렸을 뿐입니다. 수레바퀴를 깎을 때 느슨하게 깎으면 헐거워서 꼭 끼이지 않고, 빡빡하게 깎으면 너무 조여서 들어가지 않습니다. 그래서 느슨하지도 빡빡하지도 않게 적절히 손을 놀려야 합니다. 그러나 그것은 손으로 익혀 마음으로 짐작할 뿐 말로는 표현할 수가 없습니다. 거기에 요령이 있는 것은 사실이나, 신은 자식에게조차 가르쳐주지 못하고 자식도 신에게서 배우지 못합니다. 그래서 나이가 칠십이 되도록 이렇게 손수 수레바퀴를 깎고 있습니다. 옛사람들도 마찬가지로 자기의 생각을 전하지 못한 채 죽었을 것입니다. 그렇다면 왕께서 지금 읽으시는 글도 옛사람들이 남긴 찌꺼기가 아니겠습니까?"[7]

몸으로 체득한 기술은 전해주고 싶어도 전해줄 수 없다. 몸으로 체득한 기술은 이미 나에게 속해 있는 것인데, 그것을 남에게

경계론의 인식론

전해주려면 반드시 대상화라는 과정을 거쳐야한다. 체득한 것은 '두 경계'인데, 그것을 전해주기 위해서는 '세 경계'로 대상화하는 일이 필요하다. 따라서 체득한 것과 그것을 대상화한 것은 본질적으로 다른 차원의 것일 수밖에 없다.

감각적인 경험을 예로 들어, 꿀을 먹어본 적이 없는 사람에게 꿀맛을 아무리 자세히 설명해도, 설명을 듣고 이해한 꿀맛이 실제의 꿀맛과 같기는 어려울 것이다. 단순한 감각적 경험도 같은 경험을 공유하지 않은 사람에게 여실하게 전달되기 힘들다. 옛 성인들이 한평생 터득한 것을 아무리 자세히 기록하여 남겼더라도, 기록으로 남겨진 것과 성인의 원래 뜻 사이에 차이가 있을 수밖에 없다. 따라서 비록 성인의 말씀이라도 그 의미를 터득하지 못하면, 그것은 성인이 남긴 찌꺼기가 될 뿐이다.

장자가 성인의 말씀을 폄훼하거나 전승된 문화를 무가치한 것으로 평가절하 하려는 의도가 있었다고 생각되지는 않는다. 또 성인이 남긴 말씀이 생활쓰레기와 동일하다는 의미는 아닐 것이다. 비록 성인이 남긴 것이 찌꺼기라 하더라도, 남아 있는 것이 없는 것보다 좋음은 말할 필요조차 없을 것이다. 여기서 장자가 주장하려던 것은 터득과 체득의 중요성이었다. 현상으로 드러나지 않는 완벽한 조화와 문자 뒤에 감춰진 본래의 뜻이, 밖으로 드러난 것들보다 더 의미 있다는 말이다.

포정庖丁이 문혜군文惠君을 위하여 소를 잡았다. 손이 닿거나, 어깨가 움직이거나, 발로 밟거나, 무릎을 굽힐 때마다 쓱쓱 싹싹 칼질하는 소리가 모두 가락이 맞았다. 그 모습은 마치 뽕나무 숲이 춤추는 것 같고, 그 소리는 마치 경수經首라는 음악을 연주하는 것 같았다. 문혜군이 탄식해 마지않았다. "야! 대단하구나. 기술이 이런 경지까지 이를 수 있는가?" 포정이 칼을 놓고 대답했다. "신臣이 즐기는 것은 '도'인데 기술을 통해서 들어갑니다. 신이 처음 소를 잡을 때만 해도 눈에 보이는 것은 소뿐이었습니다. 3년 후에는 소의 전체 모습이 보이지 않게 되었습니다. 지금 저는 정신으로 소를 만날 뿐 눈으로는 보지 않습니다. 감각의 작용이 정지하고 정신이 움직입니다. 자연의 이치를 따라 뼈와 살 사이의 큰 간격을 쪼개고, 마디 사이의 큰 구멍에 칼을 넣어 자연스럽게 갈라갑니다. 칼이 뼈와 힘줄이 얽힌 곳에 가지 않는데, 하물며 큰 뼈에 부딪히기야 하겠습니까! 뛰어난 백정도 1년에 한 번은 칼을 바꾸는데, 이는 무리하게 살을 베기 때문입니다. 보통의 백정은 한 달에 한 번 칼을 바꾸는데, 이는 뼈를 자르기 때문입니다. 지금 신이 쓰는 칼은 19년이나 되었고 잡은 소는 몇천 마리나 되지만, 칼날은 방금 숫돌에 간 듯 잘 듭니다. 원래 뼈마디 사이에는 간격이 있고 칼날에는 두께가 없습니다. 두께 없는 것을 간격 있는 곳에 집어넣는 까닭에, 아무리 칼날을 휘둘러도 반드시 여지가 있기 마련입니다. 그래서 19년이나 써도 칼날은 방금 숫돌에 간 듯 잘 듭니다. 그래도 막상

101

뼈나 힘줄이 엉킨 곳을 만났을 때, 저도 어려움을 아는 까닭에 저절로 긴장되고 시선을 떼지 않으며 움직임도 느려지고 칼 쓰는 법이 아주 섬세해집니다." 순식간에 일을 마치자 흙덩이가 땅에 떨어지듯 고기가 떨어졌다. 그때서야 그는 사방을 둘러보며 잠시 그 자리에 선 채로 만족滿志에 젖었다. 그러고는 칼을 닦아 넣었다. 문혜군이 말했다. "정말 대단하구나! 나는 포정의 말을 듣고 양생養生의 법을 터득했다."**8**

포정이 소를 잡을 때 "정신으로 소를 만날 뿐 눈으로는 보지 않으며, 감각의 작용이 정지하고 정신이 움직인다."고 하였다. 포정이 눈으로 소를 보지 않았다고 해서, 눈을 지그시 감고 마음 속으로 소의 형상을 그려보았다는 말은 아니다. 포정이 소를 인식한 것은 육근六根을 매개로 한 것이 아니므로, 이때의 인식은 '세 경계'의 형식이 아니라는 뜻이다. 포정은 오랜 경험으로 소의 성질을 터득했기 때문에, 소의 형상은 더 이상 주의의 대상이 되지 않았다. 포정이 소를 대하는 체험이 '두 경계'를 구성하므로, 육근을 매개로 한 것보다 더 완전한 인식이 되었다. 장자는 이런 상태를 '정신이 움직이고' '정신으로 만난다.'고 표현하였다.

일을 마친 후 포정에게는 특별한 만족이 있었다. 포정은 소 잡는 기술을 완전히 체득했고, 이런 기술을 발휘한 일이 포정에게 특별한 정서적 반응을 일으켰다. 그러나 이런 정서적 반응이 소

를 잡는 과정에서 명확하게 느껴질 수 있는 것은 아니라고 생각된다. 정서적 반응이라는 것은 우리에게 환기된 후에야 비로소 드러나므로, 그 성격상 반성적일 수밖에 없다. '두 경계'의 상태에 즐거움이 있더라도, 그 상태에서 즐거움을 명확하게 인지하지는 못할 것이다. 명확한 인지라는 것은 대상적 인식인 '세 경계'의 사건이고, 즐거움을 인지했다면 이미 반성적인 인식을 했다는 뜻이기 때문이다.

그런데 뜻하지 않게 '두 경계'의 상태가 깨어지는 일이 생기면 바로 불쾌나 불편이라는 반응이 수반될 것이다. '두 경계'가 깨어졌을 때 수반되는 불쾌와 불편을 근거로 '두 경계'가 즐거운 상태임을 유추할 수 있다. 따라서 '두 경계'는 불쾌나 불편이 없는 상태라는 의미에서 '소극적인 즐거움'이 있다고 할 수 있다. '소극적인 즐거움'은 인식되고 환기된 '세 경계'의 감각적 쾌와, 원하는 바를 성취한 데서 오는 즐거움인 흡족함과 다르다. '두 경계'의 즐거움이 있음을 어떻게 알 수 있을까, 하는 문제를 놓고 장자莊子와 혜시惠施가 논쟁을 한 적이 있다.

장자와 혜시가 호濠의 물 위 다리를 걷고 있을 때, 장자가 말했다. "조어儵魚가 물에 나와 유유히 노닐고 있군. 이것이 바로 물고기의 즐거움이지!" 혜시가 말했다. "자네는 물고기가 아닌데, 어떻게 물고기의

즐거움을 아는가?" 장자가 말했다. "자네는 내가 아닌데, 어떻게 내가 물고기의 즐거움을 모르는 줄 아는가?" 혜시가 말했다. "물론 나는 자네가 아니니까 자네의 마음을 알 수 없고, 자네는 물고기가 아니니까 자네가 물고기의 즐거움을 모른다고 하는 것이 옳지 않은가!" 장자가 말했다. "이야기를 처음으로 돌려서 생각해보게. 자네가 나에게 어떻게 물고기의 즐거움을 아느냐고 물은 것은, 자네가 이미 내가 물고기의 즐거움을 알고 있는지를 알고 나서 나에게 물은 것일세. 나는 '호'의 물 위에서 물고기의 즐거움을 알게 되었다네!"[9]

위의 대화를 보면, 혜시의 주장은 논리가 정연하고 장자는 오히려 이치에 닿지 않는 궤변을 늘어놓는 것처럼 보인다. 그리고 장자의 마지막 말은 이야기의 맥락마저 벗어났다. 혜시가 "자네가 어떻게 물고기의 즐거움을 아는가?"라고 장자에게 물었던 것은, 혜시가 장자의 마음을 짐작해서가 아니라 장자가 했던 말을 들었기 때문이다.

장자가 물고기의 즐거움을 알았다는 것은, 장자가 물고기와 마음이 통했음을 뜻하는데, 이는 육근을 통한 인식이 아니라 '두 경계'의 인식이다. '두 경계'를 말로 전달하기 위해서, 장자는 물고기의 마음을 '즐거움'이라는 개념으로 대상화하는 과정이 필요했다. 장자가 물고기와 마음이 통한 것은 '두 경계'이지만, 그것

을 개념화한 것은 '세 경계'이므로 서로 차원이 다르다.

　장자는 '두 경계'와 '세 경계'의 차원이 다름을 무시한 채 자신의 주장을 굽히지 않았으므로, 결국 말이 궁색해질 수밖에 없었다. 장자가 혜시에게 물고기의 마음을 알릴 수 있는 방법은 그것을 '즐거움'이라는 언어로 개념화하는 것이 아니라, 물고기의 마음을 시로 읊거나 그림으로 그려서 혜시가 공감하고 감동하도록 만드는 것이었다. 그러나 장자가 혜시를 위해 그런 어려운 선택을 했다는 기록은 없다.

　예전에 장자는 나비가 된 꿈을 꾼 적이 있다. 그때 그는 즐겁게 날아다니는 한 마리 나비였다. 마음에 맞지 않는 것이 없다고 느꼈고, 자신이 장자임을 알지 못했다. 그러나 꿈에서 깬 순간 분명히 장자가 되어 있었다. 장자가 나비가 된 꿈을 꾸었던 것인지, 나비가 장자가 된 꿈을 꾸고 있는 것인지 구분이 가지 않았다. 장자와 나비는 확실히 다른 것인데, 이를 물화物化라고 한다.[10]

　목수인 공수工倕는 컴퍼스나 자를 쓴 것보다 더 정확히 선을 그렸다. 그의 손가락은 '물화'의 경지에 있어서, 마음을 써서 헤아려보지 않았다. 그의 정신은 하나로 통일되어 어디에도 구속받지 않았다.[11]

경계론의 인식론

나비의 꿈 이야기에 나오는 물화物化라는 말을 역대로 변화變化나 전화轉化라고 해석해왔다. 장자가 정말로 나비로 변했다고 한다면, 이는 『장자』가 신화나 전설을 이야기하는 책이라고 주장하는 것과 마찬가지다. 이런 해석은 『장자』에 신비의 색채를 덧씌우는 일이 될 수 있다. 여기서 "장자와 나비는 확실히 다르다."고 한 말에 주의할 필요가 있다. 어떤 경우든 장자는 장자고 나비는 나비라는 뜻이다.

장자가 나비가 된 꿈을 꾸었다고 한 것은, 장자가 나비의 즐거움을 터득했음을 의미한다. 장자가 나비가 된 꿈을 꾸는 일은 가능해도, 나비의 지능으로 장자를 꿈꾸는 일은 불가능하다. "장자가 나비가 된 꿈을 꾸었던 것인지, 나비가 장자가 된 꿈을 꾸고 있는 것인지 구분이 가지 않는다."는 말은 장자가 나비를 대상으로 인식하지 않았다는 뜻이다. 장자가 나비와 조화를 이룬 것을 '물화'라고 하는데, '마음에 맞지 않는 것이 없으므로' '소극적인 즐거움'이 있었다고 할 수 있다.

공수는 "마음을 써서 대상을 헤아려보지 않았지만", 오히려 "컴퍼스나 자를 쓴 것보다 더 정확히 선을 그렸다." '정신이 하나로 통일되어' 대상을 잊은 순간, 공수 자신도 스스로가 그러한 상태에 있음을 알지 못한다고 하였다. 대상을 인식할 때보다 대상을 망각할 때, 오히려 대상과 완전한 조화를 이루는 깊은 차원의

동양미학론

인식이 생긴다는 말이다. 이 경우 마음의 작용이 멈췄으므로 공수도 자신이 그런 경계에 있음을 그 순간에는 인식하지 못했을 것이다.

> 물고기는 물이 있는 곳에 있어야 하고, 사람은 '도'에 이르러야 한다. 물이 있는 곳에 있기 위해서는 연못을 파서 물을 모아 주면 되고, '도'에 이르기 위해서는 무위無爲의 상태에서 편안히 살아가면 된다. 그러므로 물고기는 강과 호수에서 서로의 존재를 잊고, 사람은 도술道術에서 자타의 구분을 잊는다고 한다.[12]

물고기는 물속에서 유유히 헤엄쳐 다닐 때가, 사람은 무위의 상태일 때가, 편안하고 안락한 순간이라고 할 수 있다. 물론 이런 편안함이 즐거움이나 행복이라고 명확히 인식되지는 않겠지만, 불쾌와 불편이 없는 상태인 것은 분명하다. 이런 상태에서 물고기는 물의 존재를 잊고 사람은 남을 의식하지 않는다. 장자는 자신과 타인의 존재를 모두 잊은 채 살아가는 편안한 모습을 상망相忘이라고 하였다.

그러나 물고기가 이런 상태에 계속 머무르기는 어려울 것이다. 시시각각 굶주림과 위험에 직면하고 환경의 변화에도 적응해야 하기 때문이다. 사람도 마찬가지로, 나는 남을 잊고 지내도 남

경계론의 인식론

은 나를 내버려두지 않는다. 삶의 문제는 복잡하고 다양하여 제대로 대처해나가기 힘든 것이 현실이다. 지극히 간단하지만 실현 불가능한 '상망'의 모습이 장자가 그려본 유토피아일 것이다.

'물화'가 사물과 조화를 이룬 상태이지만, 장자가 설정한 최상의 경지는 아니었다. '상망'이 사람들이 편안하게 살아가는 유토피아지만, 장자의 최종 목적지는 아니었다. '물화'는 '두 경계'이고, 이 경계에서 자타의 구분이 사라지지만, 아직 짝이 되는 것이나 의지하는 것이 있는有待 경계이다.

무릇 물이 두텁지 않으면, 큰 배를 띄울 만한 부력이 없다. 마당의 움푹 패인 곳에 잔 속의 물을 부으면, 겨자씨는 배처럼 뜨지만 잔은 땅에 걸리고 만다. 물은 얕은데 배는 크기 때문이다. 바람이 두텁지 않으면 붕鵬새의 큰 날개를 지탱하지 못한다. 따라서 구만 리나 높이 올라가서 비로소 날개를 지탱할 바람이 생긴 후에야 바람을 탄다. 등에 푸른 하늘을 업고 아무런 장애도 받지 않으면 남쪽을 향해 날아가려 한다.[13]

열자列子는 바람을 타고 떠다녀서 아주 즐거워 보였다. 그렇게 떠돌아다니기를 보름이 지나면 집으로 돌아오곤 했다. 그는 자신에게 복을 가져오는 것에 대해 조금도 급급해하는 바가 없었다. 그러나 열자가

비록 걸어 다녀야 하는 불편은 면했을망정, 아직 바람에 의지하고 있음은 어쩔 수 없다.**14**

앞에서 장자는 붕새와 작은 새를 예로 들어, 붕새의 큰 기상과 작은 새의 왜소함을 비교하였다. 여기서 장자는 붕새처럼 바람을 타고 날아다니는 열자도 그리 대단한 존재가 아니라고 말한다. 장자의 뜻을 추측하자면, 붕새나 열자가 세속적인 것보다 높은 경계에 있어서 대단하게 보일지 모르지만, 아직 의지하는 것이 있기有待 때문에 최상이라고 할 수 없다는 뜻이다. 이렇게 일관성 없어 보이는 여러 이야기들이, 『장자』를 체계적으로 이해하는데 혼란을 가져올 가능성이 있다. 일관성의 문제는 『장자』에 대한 연구에서 더 세심하게 주의를 기울여야 할 것이다.

'세 경계'는 사물을 대상적으로 인식하는 현상계이고, '두 경계'는 사물과 조화를 이룬 '물화'의 경계이다. '두 경계'가 비록 사물을 대상적으로 인식하지는 않지만, 사물에 의지하고 있음은 어쩔 수 없다. 사물과 짝을 이루면서 이를 인식하면 '세 경계'이고, 사물과 짝을 이루면서 이를 인식하지 않으면 '두 경계'이다. 여기서 한 걸음 더 나아가서, 사물과 짝을 이루지 않고 이를 인식하지도 않으면 '한 경계'라고 추론하는 것은 어려운 일이 아니다. '두 경계'는 의지하는 것이 있고 짝이 있는 유대有待이므로 최상의

경계론의 인식론

경계가 아니라면, '한 경계'는 의지하는 것이 없고 짝이 없는 무대無待이므로 최상의 경계가 된다고 할 수 있다.

3

최상의 인식

'한 경계'에 대해서 노자는 "말할 수 있는 도는 참된 도가 아니다."[15]
라고 하였고, 장자는 "아는 사람은 말하지 않고, 말하는 사람은
알지 못한다."[16]고 하였으며, 석가모니는 불가사의不可思議라고 하
였다. 말하자면 어떤 설명이나 비유도 소용이 없을 뿐 아니라, '한
경계'에 대해 거론하는 것 자체가 어불성설이라는 뜻이다.

 인간이 '한 경계'에 도달하는 것이 불가능하지는 않지만, '한
경계'를 대상적으로 파악하거나 대상적으로 체험하는 것은 불가
능하다. 전통적으로 득도得道나 깨달음이 '한 경계'에 도달하는 방
법으로 제시되어 있다. '한 경계'를 파악하거나 체험하는 것이 불
가능하다면, '한 경계'에 도달하는 방법인 득도나 깨달음을 어떻
게 이해하면 좋을까?

터득과 체득은 학습과 수련을 통해서 가능하고, '물화'의 경계는 물고기가 물속에서 서로를 잊는 것처럼 타고난 본성이 방해받지 않는 환경 속에서 가능하다. 그렇다면 득도나 깨달음은 직관直觀이나 영감靈感과 비슷하지만, 더 수준 높고 포괄적인 상태를 뜻하는 것이 아닐까?

직관이나 영감이라는 것도 나의 직관이거나 나의 영감일 수밖에 없고, 관觀하거나 감感하는 대상이 있기 때문에 짝이 있는有待 경계이다. 따라서 직관과 영감은 '두 경계'의 다른 표현 방식일 뿐이다. 직관과 영감은 최상의 인식이 아님에도 이미 인위人爲의 범위를 벗어나 있다. 의도적으로 혹은 원한다고 해서 직관이나 영감을 얻게 되지는 않기 때문이다. 직관이나 영감을 얻는 방법은 어디에도 없다. 단지 직관이나 영감이 어느 순간 갑자기 나를 찾아온다고 말하는 것이 더 적절하다. 그렇다면 득도나 깨달음은 장자가 말한 도술道術의 보다 고차원적인 특별한 방식을 뜻하는 것이 아닐까?

'도술'이라는 것도 내가 의지하는 것이고 나와 짝을 이루는有待 것이라면, '한 경계'와는 거리가 있다. 그래서 열자가 비록 바람을 타고 다녀도 장자는 그것을 대단하게 보지 않았고, 불교에서는 신통력神通力을 옹호하기보다는 금기禁忌로 여기는 경우가 더 많았으며, "공자는 괴이한 일, 힘으로 하는 일, 어지러운 일, 귀

신에 관한 일은 말씀하시지 않으셨다."[17] 이런 일들은 '두 경계'에 해당하는 것이므로 성격상 말로 설명하기 곤란할 뿐 아니라 그 차원에 있어서도 최상이 아니기 때문이다. 그리고 이런 일들을 정말 대단한 것으로 생각하여 집착하면 목적에서 점점 멀어질 수 있다. '한 경계'가 무엇이라고 말로 설명할 수 없지만 『노자』에 는 다른 방식의 설명이 있다.

'도'는 하나를 낳고, 하나는 둘을 낳으며, 둘은 셋을 낳고, 셋은 만물을 낳는다.[18]

이 구절은 『노자』를 통틀어 가장 관심이 집중되고 논란이 많은 구절이다. 노자가 '하나, 둘, 셋'이라고 말한 것이, 후대에 무슨 수 수께끼를 남기기 위해 그런 것은 아닐 것이다. 또 다른 말로써 충 분히 대신할 수 있는 것을 의도적으로 '하나, 둘, 셋'이라고 한 것 도 아닐 것이다. '하나, 둘, 셋'은 달리 말할 방법이 없어서 부득이 하게 선택된 용어이고, 언어로 표현할 수 없는 것을 언급함으로 써 생긴 결과였다.

이 구절에 대한 여러 해석들 중 『장자』의 해석이 가장 설득력 있다고 생각되지만, 『장자』의 해석에 대해서도 또 수많은 해석이 있다. 그러나 모두 노자와 장자의 뜻을 정확히 이해한 것으로 보

경계론의 인식론

기는 어렵다. 기존의 개념을 사용하여 '하나, 둘, 셋'을 설명한다면, 이는 노자와 장자의 부득이함을 충분히 고려한 해석이라고 볼 수 없기 때문이다.

천지는 나와 함께 태어났고, 만물은 나와 하나이다. 그리고 이미 하나라고 말한 이상, 다른 말이 있겠는가 없겠는가? 하나인 사실과 하나라는 말을 합하면 둘이 된다. 이 둘을 본래의 하나와 합하면 셋이 된다. 이렇게 계속 나아가면 아무리 계산에 능한 사람이라도 헤아리지 못할 터인데, 하물며 보통 사람은 말할 필요가 있겠는가! 따라서 무無에서 유有로 가는 것으로도 셋이 되는데, 하물며 '유'에서 '유'로 가는 경우는 말할 필요도 없다. 그러기에 여기서 그만두는 것이다.[19]

이 단락이 비록 노자의 '하나, 둘, 셋'에 대한 장자의 해석이지만, 노자의 말만큼 이해하기 어렵다. 언어의 범위를 벗어난 것을 언어로 표현하는 과정에서 장자도 말이 궁색해졌기 때문이다. 노자와 장자가 언어의 범위를 벗어난 것을 말했다면, 이는 이해하기 어려운 말이 될 수밖에 없었을 것이다. 장자가 말한 '하나'는 이미 말해진 것이기 때문에 사실 '세 경계'에 속한다. 장자의 마음에 미묘한 작용이 있었다면, 이미 '두 경계'라고 해야 한다.

장자가 하나─라고 말하든 전체全라고 말하든 큰 것大이라고 말

하든, 이 말을 계기로 무수한 경계가 생겨나게 된다. 모든 말은 말을 듣는 상대방이 있고 혼잣말이더라도 자신에게는 들릴 것이기 때문이다. 장자가 말한 '하나'가 계속해서 다른 말들을 이끌고 있으므로 '세 경계'는 끊임없이 생겨난다. 장자가 말했던 '하나'를 우리가 아는 것도, 누군가 장자의 말을 듣고 기록해서 전했기 때문이다.

그렇다면 '한 경계'는 무엇인가? '한 경계'는 의지하는 것이 없는 장자이고 '무대'의 나이다.我無待卽是道 왜냐하면 현상계세 경계와 '물화'의 경계두 경계를 제거하면, 남는 것은 당연히 '한 경계'이기 때문이다. '한 경계'는 오직 하나이고 짝하는 것이 없으므로 '무대'이다. '세 경계'는 대상적인 인식으로 구성된 현상계이고, '두 경계'는 대상을 인식하지 않지만 시각 청각 후각 미각 촉각 사고 등 나에게 속한 기능들이 작용하는 '물화'의 경계이다. '두 경계'에서 제거할 수 있는 것은 나와 '물화'된 기능들이므로, 이 기능들을 제거하고 나면 남는 것은 '한 경계'이다.

그러므로 '나'와 '도'의 관계 및 현상과 본체의 관계는 '세 경계'와 '한 경계'의 관계라고 설명할 수 있다. 경계론이 형이상학의 논리를 만드는 방법은 '한 경계'·'두 경계'·'세 경계'라는 개념을 설정하는 것이었다. 우리는 눈으로 사물을 보고 귀로 소리를 들으며 두뇌로 생각하지만, 무엇이 우리를 그렇게 하도록 만드는

경계론의 인식론

지 알지 못한다. 우주 공간에 가득 찬 생명들은 각각의 작용이 있지만, 모든 작용의 궁극적인 원인은 드러나지 않는다. '한 경계'는 모든 생명들로 하여금 보게 하고 듣게 하고 생각하게 하는 바로 그것이고, 나와 나의 세계를 만든 바로 그것이다.

이렇게 보면, 합일合—, 하나가 됨爲—, 하나를 낳음生—이라는 말들은, 달리 '한 경계'의 상태를 설명할 방법이 없어서 선택된 부득이한 표현이었다. '무대'의 장자가 바로 '도'이기 때문에, 장자는 "천지는 나와 함께 태어났고, 만물은 나와 하나이다."라고 말할 수 있었다. '한 경계'는 의지하는 것이 없고 짝이 되는 것이 없기 때문에 '무대'이고, 언어와 사유의 차원을 초월하여 형용할 방법이 없기 때문에 '불가사의'하다.

저것이나 이것이라고 하는 것이 그 짝을 얻을 수 없는 것을 도道의 근본이라고 한다.[20]

천지의 정도正道를 타고 육기六氣의 변화를 부리면서 무한의 경지에서 노니는 사람이 무엇에 의지할 필요가 있겠는가? 따라서 지인至人은 자기라는 의식이 없고, 신인神人은 공功을 의식하지 않으며, 성인은 이름이 없다.[21]

'도'가 의지하는 것이 없고 짝이 될 것이 없으므로 절대絶對라고 말하는 것이 오류는 아니다. 그러나 절대는 '도'와 '나' 사이에 메울 수 없는 단절을 만들기 쉬운 개념이다. 석가모니가 '한 경계'를 청정자성淸淨自性이라 하였고 왕양명王陽明이 심본체心本體라고 했던 것은, '도'와 '나' 사이의 관계를 고려한 말이었다. '도'를 '무대'의 나라고 하였으니, 득도나 깨달음은 내가 '무대'가 됨을 뜻한다고 할 수 있다.

무엇이 좌망인가? 안회顔回가 대답하였다. 신체를 내던지고, 이목耳目의 작용을 물리치며, 형체를 떠나고 지혜를 버려서, '도'와 하나가 되는 것이 좌망입니다.[22]

학문을 닦으면 날로 늘고, '도'를 닦으면 날로 준다. 줄이고 줄여서 무위無爲에 이르면, 아무것도 하지 않으면서도 못 하는 일이 없게 된다.[23]

『장자』는 '한 경계'에 도달하는 방법을 좌망坐忘이라 했고, 『노자』는 이것을 줄임損이라 했다. '도'를 닦는 방향과 학문을 닦는 방향은 정반대이다. 학문은 '세 경계'의 행위인데, '세 경계'에서 서로 간의 결합으로 생기는 조합의 수는 무한하다. 따라서 학문은 닦을수록 늘어간다. 한편 '도'는 닦을수록 줄어든다고 하였는

경계론의 인식론

데, 줄어든다고 한 것은 정욕이나 지식 등에 국한되지 않는다. 정욕이나 지식을 줄이는 것만으로 '무대'에 도달할 수 없기 때문이다. 줄여야 하는 것은 줄일 수 있는 모든 경계를 말한다. 장자의 말처럼 "신체를 내던지고, 이목耳目의 작용을 물리치며, 형체를 떠나고 지혜를 버리는" 것이 줄임에 대한 적절한 해석이다. 불교에도 노자·장자의 주장과 묘한 일치를 보이는 언급이 있다.

모든 상相이 진실한 '상'이 아님을 알면, 바로 여래如來를 보게 된다.[24]

일체의 상相을 떠난 것을 모든 부처님이라고 한다.[25]

상相은 현상이고 경계이다. "일체의 상相을 떠난다."는 말은 육근六根이 구성한 색色·성聲·향香·미味·촉觸·법法의 모든 현상과 경계를 떠난다는 뜻이다. 이는 장자의 "형체를 떠나고 지혜를 버린다."는 말과 같은 의미로, 내가 '무대'가 됨을 뜻한다.

'두 경계'는 불쾌나 불편이 없는 편안한 상태이므로, '소극적인 즐거움'이 있다. '한 경계'에도 하늘의 즐거움天樂, 지극한 즐거움至樂, 온전한 즐거움樂全, 뜻을 얻음得志, 걱정 없음無憂 등의 즐거움이 있다고 한다.

움직이면 하늘과 같고, 가만히 있으면 땅과 같으며, 한 마음이 고요한 경지에 이르면 천하에 군림할 수 있다. 이런 사람에게는 귀신도 재앙을 주지 못하고, 그 혼은 지칠 줄을 모른다. 한 마음이 고요한 경지에 이르면 만물이 복종한다. 즉 허정虛靜한 마음이 천지 만물에 통하는 것이 '천락天樂'이다. '천락'은 성인의 마음으로 천하 만물을 기른다.[26]

요즘 세상 사람들이 하는 짓이나 즐기는 것을 보면, 그들이 즐기는 것이 정말 즐거운지 아닌지 알 수 없다. 세상 사람들이 즐기는 것을 보면, 떼를 지어서 즐거움을 향해가는 모습이 마치 죽음을 향해 달려가면서도 멈출 수 없는 것처럼 보이지만, 그래도 모두 즐겁다고 하는데, 나는 그것이 즐거운지 아닌지 잘 모르겠다. 과연 즐거움이란 것이 있을까 없을까? 나는 무위無爲를 진정 즐거운 것이라 여기지만, 세상 사람들이 들으면 큰 고통이라 할 것이다. 그래서 '지극한 즐거움至樂'은 즐거움이 아니고 지극한 명예는 명예가 아니라고 한다.[27]

'도'는 인위적인 노력으로 얻을 수 없고, '덕'은 작은 지혜로 이해할 수 없다. 작은 지혜는 '덕'을 손상하고, 인위적인 노력은 '도'를 해칠 뿐이다. 그래서 모든 것이 스스로를 바로잡는 데 달려 있다고 하였다. 온전한 즐거움樂全을 득지得志라고 하는데, 옛사람들의 '득지'는 고관대작이 되었다는 말이 아니다. 즐거워서 더 바랄 것이 없음을 가리킨 말이

경계론의 인식론

다. 요즘 사람들의 '득지'는 고관대작이 되었다는 뜻이다. 그러나 고관
대작이 되는 것은 타고난 본성과는 아무런 관계도 없는 일이다. 우연
히 찾아와서 잠시 기생하는 것일 뿐이다. 잠시 기생하는 것이라면, 오
는 것을 막을 수 없고 가는 것을 붙들 수 없다. 그러므로 고관대작이
되었다고 해서 방자하게 굴 일이 아니고, 어렵다고 해서 세속의 풍조
를 좇을 일도 아니다. 고관대작이 되든 아니든 즐거움은 변하지 않기
때문에 걱정이 없다無憂. 잠시 기생하던 것이 떠나서 즐겁지 않다면,
비록 즐겁다 한들 허망한 것에 불과하다. 따라서 외물로 인해 자기를
상실하고 세속에 휩쓸려 자신의 본성을 잃는 사람을 본말이 전도된
백성이라고 한다.[28]

'하늘의 즐거움' · '지극한 즐거움' · '온전한 즐거움' · '뜻을 얻
음' · '걱정 없음' 등의 개념은 사실 모두 같은 뜻으로, '한 경계'에
도달한 즐거움을 말한다. 모두 조건이나 환경의 영향을 받지 않
는 '무대'의 즐거움이라는 의미이다. '무대'의 즐거움은 불쾌나 불
편이 없는 편안함인 '물화'의 즐거움과 다르고, '세 경계'의 감각
적 쾌나 마음의 흡족함과도 다르다. 장자는 이를 설명하여 "지극
한 즐거움은 즐거움이 아니다至樂無樂."라고 하였다.

'한 경계' · '두 경계' · '세 경계'의 즐거움은 각각 다르다. '세 경
계'의 즐거움은 분명하게 인지할 수 있는 것이므로 논의되고 검

증될 수 있지만, 즐거움을 주는 대상에 철저히 의지해 있다. '두 경계'는 그 경계가 깨어졌을 때 생기는 불쾌나 불편을 근거로 '소극적인 즐거움'이 있었음을 반성적으로 알 수 있다. '두 경계'의 즐거움은 그 경계가 유지되는 동안 대상에 집착하거나 대상의 부재를 걱정할 필요가 없으므로, 끊임없이 희비가 교차하고 즐거움 속에도 항상 근심 걱정이 어려 있는 '세 경계'의 즐거움과는 다르다. 이렇게 본다면 '두 경계'의 즐거움은 '두 경계'에 자연적으로 수반되는 것이다.

'한 경계'는 짝하는 것이 없는 '무대'의 경계이므로, 물리적인 우주가 괴멸하더라도 그 즐거움은 변하지 않는다. 그 즐거움은 의지하는 바가 없고 조건에 영향받지 않으므로 '지극한 즐거움'·'온전한 즐거움'이라고 한다. '한 경계'가 불가사의한 것과 같은 이유로, 노자·장자가 자신들의 즐거움을 언급해도 사람들은 이해하기 어려울 것이다. '한 경계'의 즐거움은 동경의 대상이 될 수는 있어도 연구와 검증의 대상이 되지 않는다. 왜냐하면 각각의 경계가 차원이 다르기 때문이다.

『논어』에 보이는 공자의 즐거움도 '한 경계'의 즐거움이라고 할 수 있다. 그러나 공자는 "지혜로운 사람은 물을 좋아하고, 어진 사람은 산을 좋아한다."[29]고 말한 적이 있기 때문에, 공자의

경계론의 인식론

즐거움을 물과 산에 의지하는 유대有待의 즐거움이라고 생각할 지도 모른다. 그러나 이는 문자의 표면적인 뜻이 그렇게 보일 뿐이고, 공자가 원래 의미했던 바는 그렇지 않다. 이 구절에 대해서 명明의 당순지唐順之라는 사람이 매우 탁월한 해석을 남겼다. 그의 주장이 필자의 생각과 부합하므로, 그의 글로 필자의 설명을 대신한다.

지혜로운 사람은 물을 좋아하고 어진 사람은 산을 좋아하며 지혜로운 사람은 동動적이고 어진 사람은 정靜적이라고 공자께서 말씀하셨는데, 어진 사람이라면 꼭 산을 보거나 산에 의지해야 즐거운 것이 아니고 지혜로운 사람도 꼭 물을 보거나 물에 의지해야 즐거운 것은 아니다. 꼭 산이나 물에 의지해야만 즐거운 것이 아니라는 말은, 외경外境이 없어도 정情이 생긴다는 뜻이다. 외경이 없어도 정이 생긴다는 말은, 외경이 어긋나도 정이 마르지 않는다는 뜻이다. 따라서 외경은 오기도 하고 가기도 하지만, 그 즐거움은 없었던 적이 없다. 그 즐거움이 없었던 적이 없다면, 어진 사람이 물을 보거나 지혜로운 사람이 산을 보아도 역시 즐거울 것이다.[30]

"어진 사람이 물을 보거나 지혜로운 사람이 산을 봐도 역시 즐겁고", 어진 사람이나 지혜로운 사람은 물이나 산이 없어도 스스

로의 즐거움을 잃지 않는다. 따라서 공자의 즐거움 또한 '무대'의 즐거움이라고 해야 한다. 공자는 자신의 즐거움을 여러 방식으로 언급했고, 그 즐거움을 한마디로 낙지樂之라고도 하였다. 또 공자가 생각한 이상적인 인격인 군자君子와 인자仁者는 걱정이 없는 不憂[31] 사람이었다.

발분을 하면 밥 먹는 것도 잊고, 즐거움으로 걱정을 잊으며, 늙음이 닥쳐오고 있는 것조차 알지 못한다.[32]

거친 밥을 먹고 물을 마시며, 팔을 굽혀 베개 삼고 있어도, 즐거움은 그 가운데 있다.[33]

그 즐거움을 바꾸지 않는다.[34]

가난하지만 즐겁다.[35]

3

경계론에 대한 의문

필자는 동양적인 사유 특징을 설명하는 경계론의 인식론을 제시하였고, 『논어』·『노자』·『장자』의 문헌들과 일반적인 경험 및 논리적 추론으로 그 이론적인 근거를 밝혔다. 그러나 필자의 주장 속에 논리적인 모순이 감춰져 있을 가능성이 있고, 비현실적인 가정에 근거했다고 의심받을 만한 부분이 있다. 필자는 보다 상세한 분석과 발전적인 논의가 필요한 곳이 있다고 판단하여, 스스로 질문을 던지고 해답을 구하는 과정을 거쳤다. 필자는 경계론에 대해 제기될 수 있는 문제들을 유가와 도가 및 불교사상의 근본적인 문제들과 결부시켜 검토함으로써, 철학의 근본적인 문제들을 바라보는 새로운 관점을 모색하였다.

경계론에 대한 의문

1 절대적 관념론의 혐의

인식과 존재가 일치한다고 주장하는 경계론은, 왕양명의 심학心
學처럼 절대적인 관념론이라는 혐의를 받을 수 있다. 인식과 존
재가 일치한다고 주장하는 경계론의 관점에서 볼 때, 인식의 주
체가 사라지면 인식의 대상도 함께 사라지는 것이 당연한 이치
이다. 만일 인식의 주체가 죽으면, 천지 만물도 그와 함께 적막寂
寞 속으로 돌아갈까? 이전에 무수한 사람들이 죽었고 지금도 많
은 사람들이 죽어가고 있지만, 하늘과 땅은 여전히 그 하늘과 땅
이고 만물은 여전히 그 만물이다. 태초의 한 사람이 죽은 이후,
우리가 보는 천지 만물은 환상이고, 우리 모두가 환상幻想인가?

　이런 주장은 우리의 경험적 사실과 부합하지 않는다. 우리의
삶에는 정확한 인과의 질서가 있고 객관적인 수학과 검증 가능

한 과학이 있으며, 우리는 매일 타인들과 교류하며 살고 있기 때문이다. 왕양명도 이전에 똑같은 질문을 받았던 적이 있다. 우선 왕양명의 주장을 살펴서 '심학'의 문제점을 확인한 후, 동일한 문제에 대한 경계론의 관점을 제시하겠다.

선생께서 남진南鎭에 놀러갔을 때, 한 친구가 바위 사이의 꽃나무를 가리키며 물었다. "천하에 마음 밖의 물건은 없다고 하셨는데, 이 꽃나무가 깊은 산속에서 스스로 피어나서 지고 있다면, 이 꽃나무는 나의 마음과 무슨 상관이 있습니까?" 선생께서 대답하셨다. "네가 이 꽃을 보지 않았을 때, 이 꽃은 너의 마음과 함께 적막 속에 있었다. 네가 와서 이 꽃을 보는 순간 이 꽃의 색깔이 명백해졌으니, 이 꽃이 너의 마음 밖에 있지 않음을 알 수 있다."[1]

"천지에 오직 이 영명靈明함이 가득함을 알 수 있다. 사람은 신체로 인해 스스로 그 사이에서 격리되었을 뿐이다. 나의 영명함이 바로 천지와 귀신의 주재자이다. 나의 영명함이 없다면, 누가 하늘을 우러러보면서 높다 하고, 땅을 굽어보면서 깊다 하며, 귀신을 두고 길흉화복吉凶禍福을 판단하겠는가? 천지·귀신·만물도 나의 영명함을 떠나서 존재하지 않고, 나의 영명함도 천지·귀신·만물을 떠나서 존재하지 않는다. 이렇게 한 기운이 흐르고 통하는데, 어떻게 그들과 나눠지겠는

경계론에 대한 의문

가?" 다시 여쭈었다. "천지·귀신·만물은 아득한 옛날부터 지금까지 있어왔습니다. 나의 영명함이 없다고 해서 어찌 그 모두가 없어집니까?" 왕양명이 대답했다. "지금 죽은 사람을 보아라. 그의 정기와 영혼이 흩어지면, 그의 천지 만물이 도대체 어디에 있다는 말이냐?"[2]

왕양명의 "지금 죽은 사람을 보아라. 그의 정기와 영혼이 흩어지면, 그의 천지 만물이 도대체 어디에 있다는 말이냐?"라는 주장에는 확실히 절대적인 관념론이라는 혐의를 둘 만한 요소가 있다. 왕양명의 주장이나 경계론의 논리를 따르면, 죽은 사람의 천지와 그의 만물은 존재하지 않아야 한다. 비록 죽은 사람의 세계는 존재하지 않지만 모든 사람들이 각자의 세계를 갖고 있으므로 나의 세계는 여전히 존재한다고 하면, 나와 다른 사람들이 공유할 수 있는 세계는 원래 없었던 것이고 천지 만물은 모두 나의 마음이나 관념이 연출한 것이 된다.

나의 마음이 천지 만물을 연출했다면 내가 곧 조물주였다는 뜻인데, 정말로 나의 마음이 나의 세계를 만들었단 말인가? 나의 마음은 그렇게 풍부하고 다채로우며 오묘한가? 이 세계에 나의 마음을 거스르는 것이 존재하지 않는가? 나의 마음이 만든 이 세계를 나의 마음이 사라지게 할 수 있는가? 경계론이 절대적인 관념론이라면, 이런 문제들에 대한 설득력 있는 해결책을 제시하

기 힘들 수 있다.

비록 왕양명의 주장이 의도하지 않은 문제를 야기했고 그의 사상이 예상치 못한 혐의를 받아도, 그의 철학에서 이 문제들을 해결할 설득력 있는 실마리를 찾기가 쉬워 보이지 않는다. 그러나 경계론은 이런 의문들에 대해 직접 해답을 제시하기보다 이런 의문들을 제기하는 인간의 사유 자체의 문제를 밝히는 것이, 오히려 이런 의문들을 해결하는 적절한 방법이 될 수 있다고 생각한다.

육체활동의 정지나 신진대사의 종결을 사망이라고 하는 것은, 폭넓게는 경험의 판단이고 전문적으로는 의학의 판단이다. 경험은 감각과 상식에 의해 의학은 과학에 근거하여 육체의 사망에 관한 판단을 내리지만, 삶과 죽음에 관한 궁극적인 의문과 생명 현상의 본질에 관한 의문은, 경험과 의학이 판단할 수 있는 차원의 문제가 아니다.

'도'가 시작도 없고 끝도 없다면無始無終, '무대'의 나는 불생불멸不生不滅이다. 나의 삶과 죽음이라는 현상은 '세 경계'에서의 판단일 뿐이고, 죽은 사람의 하늘과 땅이 존재하는지 아닌지 하는 문제도 마찬가지이다. 상식과 과학은 생명의 '두 경계'에서의 실상조차 명확히 설명할 수 없다. 그리고 생사生死를 포함하여 시공時空·시종始終·유무有無·'주관과 객관'·'절대와 상대'·'물질과 정

신'·'유한과 무한' 등의 표준들은 '한 경계'는 물론이고 '두 경계'조차 나눌 수 없다. 단지 나눠서 볼 수만 있을 뿐이다.

사실 생사·시공·시종·유무·주관과 객관·절대와 상대·물질과 정신·유한과 무한 등의 표준들은 인간의 사유를 구성하는 기초적인 개념들로 철학이 다루는 핵심적인 주제들이기도 하다. 각각 짝을 이루는 이 표준들은 모두 '세 경계'에서 작용하는 인간의 사유가 만들어낸 개념들이다. 인간의 사유가 개념을 만들어서 질문을 던지고, 다시 그 개념으로 구성한 대답을 얻어가는 과정이 철학의 역사이자 개념의 역사였다.

이렇게 짝을 이룬 개념들을 사용하는 인간의 사유 자체가 무엇인지를 밝히는 것이 보다 근본적인 과제이지만, 사유 자체가 무엇인지를 밝히는 유일한 방법 또한 사유일 수밖에 없다. 인간의 사유를 사유하는 것은, 마치 자신의 눈으로 자신의 눈을 보는 것처럼 도구와 대상이 일치하는 운명적인 한계가 있다. 경계론의 인식론은 이 운명적인 한계를 벗어나는 방법으로, 인식의 방향을 전환하기 위해 기획된 특별한 기술이다. 자신의 눈으로 자신의 눈을 보기 위해서 거울을 사용하는 것처럼, '한 경계'·'두 경계'·'세 경계'는 자신의 사유를 사유하기 위해 만든 가상의 도구이다.

생사의 문은 인간의 문제가 시작되는 문임과 동시에 문제가

종결되는 문이기도 하다. 생사의 문을 들어와서 모든 문제가 생겼다면, 생사의 문을 나가면 모든 문제가 종결될 것이기 때문이다. 그러나 죽음의 영역을 벗어나서 영원히 삶의 영역에 머문다면, 생사의 문제를 해결한 것이 되지 않을까?

태어난 모든 것들은 죽을 운명을 타고났다. 죽음을 버리고 삶만을 취할 수는 없다. 그것이 무엇이든 생겨난 것이고 사건이라면 영원불변할 수는 없기 때문이다. 삶이라는 사건이 있으면 죽음이라는 사건도 반드시 짝을 이룬다. 삶의 문과 죽음의 문이 따로 있는 것이 아니라, 삶과 죽음이 하나의 문이다. 삶과 죽음은 누구도 벗어날 수 없는 인생 최대의 관문인데, 장자는 생사의 문을 이렇게 드나들었다.

삶과 죽음을 하나로 보고 가可와 불가不可를 똑같이 생각하는 사람으로 하여금 그 질곡桎梏에서 벗어나도록 해주면 어떻겠는가!**3**

지금 만물은 다 흙에서 생겨나서 흙으로 돌아간다. 그러므로 나는 이제 너희들을 떠나, 무궁의 문으로 들어가 끝없는 광야에서 노닐겠다. 나는 해와 달과 빛을 섞고 천지와 항상 함께 할 것이다. 나와 같은 자는 더불어 가고, 나에게서 멀어진 자는 어둠 속에 묻힐 것이다. 사람들이 모두 죽어갈 때, 나는 독존獨存하리라!**4**

경계론에 대한 의문

2 모순 개념의 혐의

필자가 제시한 '경계'라는 개념 자체가 모순이라는 의문이 제기될 수 있다. 모든 인식이 기본적으로 '세 경계'로 구성된다면, 필자가 말한 경계가 무엇이든 똑같이 '세 경계'라고 해야 논리에 맞다. 그런데 '두 경계'·'한 경계'는 용어 자체가 모순이므로, 자신이 주장한 이론의 전제 조건을 스스로 위배하고 있다.

논리적으로 말하면, '두 경계'·'한 경계'는 말할 수 없는 말이자 설정할 수 없는 개념이다. 이 개념들은 마치 '각이 둘인 삼각형'·'각이 하나인 삼각형'처럼 용어 자체가 모순인 것이 분명하다. 장자가 말한 '물화'나 '도'라는 개념은 용어 자체가 모순은 아니지만, 필자의 경계 개념은 용어 자체가 모순이다. 모순된 개념들을 사용하여 전개한 이론이라는 것도 기껏해야 모순을 확대

재생산한 것이 아닐까?

우리는 어릴 때부터 걸음걸이를 배우고 익혀서 지금은 완전히 체득하게 되었다. 지금 우리는 자유자재로 옆걸음을 걷거나 뒷걸음질을 하거나 한 발로 뛰는 등 걸음걸이에 있어서는 이미 달인의 경지에 이르렀다고 할 수 있다. 그런데 우리가 실제 걸음을 걸을 때, 지면의 상태, 발과 지면의 적절한 접촉 여부, 두 다리의 정상적 작동 상황, 운동신경의 적절한 반응 여부 등을 매 걸음마다 의식하고 판단하지 않는다.

걸음걸이와 관련된 모든 상황들을 빠짐없이 기록하는 데는 아마 상상할 수 없을 정도로 많은 목록과 내용이 필요할 것이다. 그러나 우리는 무수한 상황들에 대한 구체적인 설명을 생략한 채, 아주 추상적으로 걸음걸이를 말할 뿐이다. 우리가 실제 걸음을 걷는 것은 '두 경계'이고, 걸음을 걷는 것을 의식하는 것은 '세 경계'이다. 그렇다면 '세 경계'로 '두 경계'를 설명하는 데 모순이 있을까?

걸음을 걷는 행위 자체와 걸음걸이를 인식하거나 언급하는 것은 각각 다른 경계에 속한다. 실제 행위와 그에 대한 인식이 각각 다른 경계에 속하기 때문에, 그 둘이 모순관계에 있다고 볼 수 없다. 우리는 걸음걸이를 인식하거나 언급하면서, 마치 그 둘이 같은 경계에 속하는 것으로 착각한다. '세 경계' · '두 경계' · '한 경계'

경계론에 대한 의문

라는 용어는 인간의 사유가 빠지기 쉬운 착각에서 벗어나는 데 도움을 주도록 설정된 개념이다.

무엇두 경계과 무엇에 대한 인식세 경계은 각각 다른 차원의 일이다. 무엇은 육근六根에 의해 나눠진 형태로 우리에게 인식된다. 우리가 인식하는 것은 영원히 무엇의 조각일 수밖에 없다. 그러나 우리는 인식된 무엇을 무엇 그 자체라고 생각한다. 왜냐하면 그것이 바로 인식이기 때문이다. 인식은 '세 경계'의 사건을 지칭하는 말이고, 무엇을 나누고 추상화하며 대상화한다는 의미가 있다. 왜냐하면 나눠지지 않거나 추상화되지 않거나 대상화되지 않은 것은 인식되지 않은 것이기 때문이다.

그러면 무엇이 문제인가? 문제는 인간이 언어와 차원이 다른 것을 언어로 말하면서도 그 사실을 알아차리지 못한다는 데 있다. '한 경계'·'두 경계'·'세 경계'는 언어의 차원을 넘어선 것을 언어로 말하고, 나눠지지 않은 것을 나눠 보면서 그것을 알아차리기 위해 고안된 인위적인 방법이다. 경계론은 인간과 세계를 보다 생생하고 입체적으로 보기 위해 만든 가상의 논리이다.

예를 들어, 원근법과 명암의 기법을 이용하여 그린 그림이 평면 위에 입체를 보여주지만, 원근법과 명암의 기법이 입체 그 자체는 아니다. '한 경계'·'두 경계'·'세 경계'라는 개념도 삶과 세계에 대한 입체적인 모습을 보여주기 위해 만든 기법이지만, 이 개

념들이 삶과 세계 그 자체는 아니다.

노자가 '도'를 말하는 순간, '도'는 '세 경계'의 사건이 되므로, 노자의 말은 자신의 뜻을 위배한다. 노자가 말할 수 있는 '도'는 참된 '도'가 아니라고 강조해도, 그의 말은 '도'와 어긋날 수밖에 없다. "말할 수 있는 도는 참된 도가 아니다." "아는 사람은 말하지 않고, 말하는 사람은 알지 못한다."는 논리를 따르면, 노자와 장자는 '도'에 대해서 일언반구도 하지 말았어야 하고 우리도 그들의 이름을 몰라야 한다. 그래서 수레바퀴를 깎는 윤편輪扁은 후대에 남겨진 성인의 말씀을 '옛사람들의 찌꺼기'라고 했다.

니체가 주장했던 반동역량反動力量의 영원회귀永遠回歸도 장자의 사상과 유사한 점이 있다. '적극적인 역량'도 현상계로 회귀하면 반동적인 것이 된다. 옛 성인의 사상이 아무리 위대하더라도, 일단 문자라는 현상으로 나타나면 '반동역량'이 된다. 터득되지 못한 성인의 말씀은 옛사람이 남긴 '반동역량'에 불과하다. 영원히 현상계로 회귀하는 것은 찌꺼기이고 '반동역량'이며 조각난 파편이고 무엇의 추상일 뿐이다. 장자와 니체가 말하려 했던 것은, 우리에게 중요한 것은 터득과 체득이지 문자로 나타난 현상이 아니라는 것이다.

또 영원히 회귀하는 '반동역량'은 '옛사람들의 찌꺼기'뿐만이

137

경계론에 대한 의문

아니다. 육근의 결합체인 '나'도 영원히 현상계로 회귀하는 '반동역량'이다. '반동역량'은 무엇을 나누고 추상화하며 대상화하여 현상계를 구성하는 역량이므로, 현상계는 결국 '반동역량'으로 가득 찬 곳일 수밖에 없다. 그래서 차라투스트라는 세상에 대한 구역질을 참을 수가 없었고, 니체는 인간을 '대지의 피부병'이라고 하였다. 칸트는 현상계를 감성感性과 오성悟性의 종합으로 구성된 '진리의 섬나라'라고 말했지만, 사실 현상계는 '찌꺼기'와 '조각'들로 이루어진 '반동역량의 섬나라' 또는 '추상의 세계'일 뿐이다.

경계론은 모순 개념들을 사용하여 인간과 세계를 인식의 영역과 인식을 넘어선 영역으로 나눠 보는 이론이다. 또 모순 개념의 사용이 의도적이었다는 의미에서, 경계론은 이론이라는 것이 취할 수 있는 가장 반동적인 형태라고 할 수 있다. 이런 반동적인 작업을 통해서, 인식을 넘어선 영역과 언어와 개념의 틀 속으로 들어오지 않는 영역이 있음을 논리적으로 증명할 수 있었다. 그러므로 경계론에서 보이는 개념 자체의 모순은, 반동적인 작업에 수반되는 불가피한 현상이었다.

반문화의 혐의

3

현상계를 '반동역량의 섬나라'라고 규정하는 것은, 인간과 세계를 부정적으로 바라보는 견해가 전제되어 있다고 생각된다. 현상계를 근본적으로 반동적이라고 규정하는 것은 경험과 상식에 부합하지 않는다. 이 땅에 인류가 존재한 이후, 인류는 끊임없이 문명을 발전시켜왔다. 근대 이후 과학과 기술의 영향으로 인류의 삶은 질적으로, 양적으로 비약적인 발전을 이루었다. 비록 문명의 발전 이면에 부작용이 있었음은 부정할 수 없지만, 부작용을 극복하고 문제를 해결해가는 것도 문명의 진보였다.

그럼에도 현상계를 반동적이라고 규정하는 것은, 무조건 현상계를 부정하려는 염세주의나 허무주의가 아닐까? 그리고 현상계가 근본적으로 반동적이라면, 현재 필자의 글쓰기를 포함한 인

경계론에 대한 의문

류의 문화 활동이 모두 반동적이라는 말이 된다. 자신의 행위를 반동적이라고 규정하면서 반동적인 행위를 계속하는 것은 자가당착自家撞着이 아닐까?

경계론에 대해 제기될 수 있는 이런 의문은, 노자와 장자에게도 똑같이 해당하는 의문이다. "말할 수 있는 도는 참된 도가 아니고", "아는 사람은 말하지 않고, 말하는 사람은 알지 못한다."고 하면서, 왜 노자와 장자는 그렇게 많은 '찌꺼기'를 남겼을까? 그들의 작업이 진지하고 일관되었기 때문에, 그들의 행위를 단순히 심심풀이라고 폄하하기도 어렵다.

이것이 『노자』와 『장자』에서 보이는 근본적인 모순인데, 이 모순은 강렬한 반문화적 색채로 드러났다. 그리고 불교 특히 불립문자不立文字를 주장한 선종禪宗도 지나치게 노골적인 반문화적 색채 때문에, 그들에게 반문화의 혐의를 두지 않을 수 없었다. 한편, 노자·장자가 강력한 반문화적 성격을 보임에도 불구하고, 오히려 그들 모두 탁월한 문화적 소양이 있었고 역설적으로 그들의 작업이 문화 창달에 크게 기여했다. 그들의 '자가당착'은 그 자체가 하나의 흥밋거리가 되거나 예상치 못한 우연으로 문화 창달에 이바지하게 되었을까?

큰 '도'가 쇠퇴해서 인의仁義가 생기고, 지혜를 존중해서 큰 거짓이 생

겼으며, 육친六親이 화목하지 않아서 효도와 자애가 생겼고, 나라가 혼란해서 충신이 생겼다.[5]

성스러움과 지혜를 끊어버리면 백성들의 이익은 백 배가 되고, 인의仁義를 끊어버리면 백성들은 다시 효성스럽고 자애롭게 되며, 기교와 이익을 끊어버리면 도적이 사라진다. 이 세 가지만으로 부족한 듯해서 조금을 더 보태면, 소박함을 지니고 사사로운 욕망을 줄여야 한다. 알음알이學問를 끊으면 걱정이 없다.[6]

성스러움을 끊고 지혜를 포기하면 큰 도둑이 생기지 않고, 옥玉을 내버리고 보석을 깨어버리면 좀도둑이 생기지 않을 것이다. 신분증을 태우고 인장을 파괴하면 백성들은 소박한 마음으로 돌아가고, 말斗을 깨고 저울을 꺾어버리면 백성들은 다투지 않을 것이다. 세상의 성스러운 법을 모두 파기하면 백성들은 비로소 어울려 이야기할 수 있을 것이다. 음률六律을 어지럽히고 악기를 불태우며 사광瞽曠 같은 음악가의 귀를 막아버리면, 비로소 세상 사람들의 귀가 밝아질 것이다. 아름다운 문양과 오색五色을 없애고 이주離朱 같은 시력 좋은 사람의 눈을 아교로 붙여버리면, 비로소 세상 사람들의 눈이 밝아질 것이다. 갈고리와 먹줄을 깨버리고 컴퍼스와 곡척을 폐기하며 공수工倕 같은 목수의 손가락을 꺾어버리면, 비로소 천하 사람들은 진정한 기교를 가질

141

것이다. 그래서 큰 기교는 서툴러 보인다고 하였다. 증삼曾參과 사어史魚의 선행을 없애고 양주楊朱와 묵적墨翟의 입을 봉하며 인의仁義를 버리면, 비로소 천하의 '덕'은 '도'와 일치할 것이다.[7]

지나치게 과격해 보이는 위 주장들은, 기존의 문화에 대안을 제시하기 위해 비판적인 태도를 취한 것이 아니라, 문화를 적극적으로 파괴하고 가능하면 처음부터 문화라는 것을 구성하지 말았어야 함을 주장하는 것처럼 보인다. 또 이런 주장에는 자기 자신마저 파괴해야 한다는 자기 파괴적인 논리도 내재해 있다.

앞에서 장자는 악기 만드는 자경梓慶, 수레바퀴 깎는 윤편輪扁, 매미 잡는 꼽추노인으로 하여금 노나라의 왕, 제나라의 환공桓公, 공자 등 지위 높고 명망 있는 인물들에게 의미심장한 교훈을 남기게 했지만, 여기서는 오히려 이런 장인들이 만든 기물을 부수고 심지어 이들마저 제거해야 한다고 주장한다.

장자가 상황에 따라 서로 모순된 주장을 했던 것은, 각각의 주장으로 의도한 바가 달랐기 때문이다. 지위 높고 명망 있는 인물들이 미천한 장인의 가르침을 받은 것처럼 꾸몄던 이야기는 '물화'의 경계를 보여주기 위해서였다. 그러나 여기서 다시 물화의 경계에 도달한 인물들을 공격한 것은 다른 목적이 있었기 때문이다. 장자가 자신의 주장을 스스로 부정하는 모순을 범하고도

이를 알아차리지 못했던 것은 아니다. 장자가 말하려 했던 것은, 인간이 문화를 만들었음에도 불구하고 문화 그 자체에 인간의 본성을 거스르는 성격이 있다는 사실이다.

> 샘물이 말라서 땅 위에 누운 물고기들이 몸을 맞대고 습기를 입으로 불며 물거품으로 서로를 적시는 것도 좋지만, 강이나 호수에서 노닐며 서로를 잊어버리는相忘 것만 못하다.[8]

이 이야기는 문화를 바라보는 장자의 관점을 드러낸 것으로 생각된다. 서로를 잊고 아무 생각 없이 살아가는 자연의 상태가 깨어졌을 때 문화가 생긴다. 자연의 상태를 벗어난 것이 물고기가 땅 위에 누워있는 고통스러운 상황이고, 문화라는 것은 물고기들이 습기를 불며 서로를 물거품으로 적실 수밖에 없는 부득이한 상황이라고 할 수 있다.

『노자』와 『장자』는 강력한 반문화적 색채가 있음에도 불구하고 중국 문화의 기초가 된 고전들이다. 인류가 문화를 창조한 원인이 인간의 본성 때문이라면, 노자와 장자가 '찌꺼기'를 남겨서 문화 창달에 기여한 것 또한 그들의 본성 때문이었다고 할 수 있다. 그들도 인간이었기 때문에 말하지 않을 수 없었고, 언어의 범위를 벗어난 것을 거론하면서 부득이하게 모순된 말을 남기지

경계론에 대한 의문

않을 수 없었다.

장자가 말했다. "도道를 알기는 쉽지만, 알면서 말하지 않기는 어렵다. 알면서도 말하지 않는 것은 하늘이기 때문이고, 알고 말하는 것은 사람이기 때문이다. 옛날 (도를 알았던) 지인至人은 하늘이지 사람이 아니다."[9]

공자께서 말씀하셨다. "나는 말하지 않으려 한다." 자공子貢이 아뢰었다. "선생님께서 말씀하시지 않으시면 저희들이 무엇을 기록하여 남기겠습니까?" 공자께서 말씀하셨다. "하늘이 무슨 말을 한 적이 있더냐? 사시四時가 돌아가고 만물이 자라건만, 하늘이 무슨 말을 한 적이 있더냐?"[10]

공자·노자·장자가 문화를 창조한 것은 그들이 인간이었기 때문이다. 달리 말하면, 인간의 본성이 문화를 만드는 원인이라는 뜻이다. 그러나 본성은 '한 경계'이므로, 그것을 무엇이라고 규정할 수 없다. 가령 인仁이나 지智라는 개념으로 인성을 규정하더라도, 이는 인간이 만든 개념이라는 결과물로 인간이 개념을 만든 원인을 밝히는 동어반복이 될 것이다. '인'이나 '지'는 '세 경계'의 사건으로 '한 경계'인 인간의 본성을 규정하기 위해 만든 개념들이지만 그 자체가 '한 경계'는 아니다. 공자가 인간의 본성에

대해 명쾌한 정의를 내리지 않았던 것도, 어떤 개념으로 인간의 본성을 규정하더라도 그 개념과 인간의 본성이 동일할 수 없기 때문이었다.

현상계의 모든 사물은 기본적으로 세 가지 요소로 구성된 사건이다. 사실, 사건이라는 말 자체가 복합적인 구성 요소를 가졌음을 의미한다. 본성과 '도'는 비록 설정된 개념이기는 하지만, 복합적인 구성 요소를 가진 사건을 지시하는 말은 아니다. 본성이나 '도'는 나와 모든 사건들의 궁극적인 원인이므로 '한 경계'이다. 모든 사건들의 궁극적인 원인이 하나의 사건일 수는 없다. 궁극적인 원인이 사건이라면, 그 사건을 구성할 다른 사건이 이미 있었다고 해야 할 것이기 때문이다. 사건이 아닌 것은 대상화할 수 없고 인식할 수도 없으며 정의를 내릴 수도 없다.

공자·노자·장자가 인간으로 태어났다는 이유로 원인을 모른 채 말을 남기게 되었다면, 이는 인간으로 태어난 그들의 운명 때문이었다고 볼 수밖에 없다. 그들의 본성과 운명이 그들이 모순된 말을 남길 수밖에 없었던 그 '부득이한' 이유일 것이다.

그 까닭을 모르는 것이 본성이다.[11]

까닭을 모르면서도 그렇게 되어버린 것을 운명이라고 한다.[12]

경계론에 대한 의문

'한 경계'인 인간의 본성이 무엇이라고 어떠하다고 파악하는 것은 불가능하다. 본성 그 자체와 그에 대한 파악이 각각 다른 경계에 속하기 때문이다. 그러나 노자와 장자의 인간으로서의 부득이함이 왜 생겼는지, 그들이 부득이하게 만들어놓은 문화가 무엇인지는, 인간의 본성을 무엇으로 규정하지 않고서도 논의할 수 있다. 왜냐하면 이 문제들은 상당 부분 현상과 관련이 있기 때문이다.

필자는 앞에서 '도'와 '나'의 관계를 "무대의 내가 바로 도我無待卽是道"라고 설명하였다. '도'와 나의 관계는 각각 다른 차원의 경계 개념을 통해서 '도'에 도달하는 과정을 설명함으로써 도출된 결론이었다. 이 과정에서 부득이하게 노자와 장자의 반문화적인 성향이 드러났다. 그러나 우주에 인간이 존재하고 문화를 창조하는 것이 어떤 의미인지에 대한 파악은, '도'에 도달하는 과정과 완전히 상반된 방향의 연구이다.

앞에서는 역逆방향으로 살펴보았던 "道生一, 一生二, 二生三, 三生萬物."이라는 말을 이제 순順방향으로 살펴서 그 의미를 파악하면, 문화의 창조에 내재한 인간의 부득이함을 설명할 수 있을 것이다. 왜 나는 사물들을 인지하고 사유하며 문화를 만들까?

'나'는 육근六根의 결합체인 어떤 사건을 스스로 칭하는 이름이고, 육근의 기능인 감각과 인식은 '세 경계'의 사건이다. 그리고

이 경계에서 삼라만상은 비로소 감각과 인식의 대상이 되고, 나는 사물들을 느끼고 알 수 있다. '세 경계'가 아니라면 우주는 적막하고 만물은 어둠 속에 묻혀 있다. 나의 눈이 반짝일 때 우주에 빛이 있고, 내가 숨 쉴 때 온갖 냄새가 풍겨 오며, 나의 심장이 뛸 때 만물도 소리를 낸다.

살아 있는 생명들의 감각과 인식 작용이 있어야 비로소 삼라만상도 느껴지고 인식된다. 모든 생명들의 감각과 인식이 바로 우주의 감각과 인식이다. 생명체의 감각이 없다면 우주는 느껴지지 않고, 생명체의 인식이 없다면 만물은 알려지지 않으며, 생명체의 지성이 없다면 만물은 의미를 부여받지 못한다. 필자는 천인관계天人關係에 대해 "도는 인위를 그 작용으로 한다道以人爲用." 고 생각한다.

'도'는 만물을 낳고, '덕'은 만물을 기른다.[13]

'도'는 '덕'이 우러러 흠모하는 것이다. 생명生은 '덕'이 발하는 빛이다. 본성性은 생명의 바탕이다.[14]

'도'는 '한 경계'로 만물의 근원이다. '덕'은 '도'가 만물을 길러 내는 성격을 의미하며, '덕'이란 것이 따로 있어서 만물을 기른다

는 뜻은 아니다. 본성性은 생명의 관점에서 '한 경계'를 지칭하는 개념이므로, 모든 생명生의 바탕이라고 할 수 있다. 결국, '세 경계'의 나는 '한 경계'가 발하는 빛이라는 뜻이다.

중국철학의 체용體用의 관계를 빌려서 설명하면, '도'는 체體가 되고 '인위'는 용用이 된다고 할 수 있다. 그러나 '체'와 '용'을 나누는 것은 인간의 사고이고 개념일 뿐, 실제 '체'와 '용'이 둘로 나눠질 수 있다는 뜻은 아니다. 가령, 태양과 그 빛을 체용의 관계로 나눠서 설명할 수 있어도, 태양과 그 빛을 실제로 나눌 수는 없다. 발광체인 태양과 그 빛은 나눠질 수 없고 나눠지지도 않기 때문이다. 나눠지지 않은 것을 나눠보고 거기에 각각 다른 이름을 붙이는 것이, 바로 사유의 작용이고 언어의 기능이다.

인간의 본성을 무엇이라고 규정할 수 없는 까닭은, 본성이 '한 경계'이므로 언어의 경계를 초월해 있기 때문이다. 또 본성이 '체'가 되고 인위가 '용'이 되지만, '체'와 '용'은 본래 하나이다. 본성을 무엇으로 규정하기 위해 대상화하는 행위 자체가 바로 본성의 작용이라는 뜻이다. 인위적인 개념으로 본성을 규정하는 것은, 마치 태양의 빛이 태양을 규정하는 것과 같다. 빛의 색채가 태양의 색채를 규정하듯, 개념의 성격이 본성의 성격을 규정할 수밖에 없을 것이다.

『노자』의 첫머리에 "말할 수 있는 '도'는 참된 '도'가 아니다."라고 했지만, 그의 사상이 언어의 틀 속으로 들어온 이상 그가 말한 '도' 또한 객관화·절대화의 길을 걷지 않을 수 없었고, 그 개념이 대상화되는 일을 막을 수도 없었다. 왜냐하면 인식 자체가 무엇을 대상화하는 행위이기 때문이다. 또 이미 대상화된 진리를 '객관'과 '절대'라는 개념으로 규정하는 것은, 나의 반동적인 속성에 매우 잘 부합하는 일이다.

동서고금을 막론하고 '나'는 반동적인 존재였고, '육근'을 갖고 태어난 존재로서 반동적인 것은 '나'의 운명이다. 우리가 '객관'과 '절대'라는 개념을 상정하는 것은, 자신과 무관한 고정불변의 '체'를 상정하기 때문이다. 이는 마치 본래 나눠질 수 없는 것을 '체'와 '용'이란 개념으로 나눠서 설명하는 것처럼, 나와 나 이외의 모든 것을 나눠보는 '세 경계'의 나의 방식이다. 그렇지만 '체'와 '용'은 사실상 우리의 언어와 사고에 의해서만 나눠질 뿐이다.

가령 어떤 발광체가 있는데, 그것이 이전에도 빛을 발하지 않은 적이 없었고 앞으로도 빛을 발하지 않을 때가 없다면, 우리는 어떻게 그 발광체를 그 '빛'과 그 '몸체'로 나눌 수 있을까? 단지 비유를 들자면 이렇게 이야기할 수밖에 없지만, 엄격하게 말하면 '빛'은 '세 경계'이고 '몸체'는 '두 경계'이며, 발광체의 근원인 '도'는 '한 경계'라고 해야 할 것이다.

경계론에 대한 의문

그러나 인간의 사유는 항상 나의 사유이기 때문에 '나'라는 틀 속에서 작용을 일으키는 것처럼 보인다. 또 나의 사유는 반동적이므로 나와 나 이외의 모든 것을 나눠서 본다. 나는 나의 사유가 바로 '한 경계'의 작용인 줄 모른 채, 혹은 그럴 운명을 타고난 채, 마치 빛이 몸체를 찾아 헤매듯 나의 바깥으로 끊임없이 진리를 추구한다. 이렇게 우리는 본말本末이 전도顚倒된 삶을 살고 있다.

『노자』의 사상 속에서 아주 핵심적인 것이지만 지금까지 잘못 이해되고 있다고 생각되는 '반反'과 '약弱'이라는 두 개념도, 문화의 창조와 관련된 '인위'의 작용에 대한 설명이라고 보는 것이 타당하다.

반反은 도의 움직임이고, 약弱은 도의 작용이다.[15]

소나 말이 네 발을 갖고 태어나는 것을 자연天이라 하고, 말머리를 매고 소의 코를 뚫어 고삐를 꿰는 것을 인위人라고 한다.[16]

약弱은 '도'의 작용이라는 언급은 노자가 천인관계를 해석한 것으로 보인다. 일반적인 해석을 따라 '도'의 작용이 미묘해서 약하다고 한다면, 천체天體의 운행, 사시四時의 변화, 바람 불고 눈비

동양미학론

내리는 자연현상이 미약하다는 뜻이 되는데, 자연현상은 인간이 도저히 항거할 수 없는 엄청난 위력이 있다. 그렇다면 노자는 왜 '도'의 작용을 약하다고 했을까?

자연현상은 '두 경계'에 해당하는 것으로, 노자가 말한 '도의 작용'이 아니다. 노자는 '인위'를 '도의 작용'이라고 했다. '도의 작용'이 인위이고, 인위는 광대한 우주 속에서 너무나 미약하므로, 노자는 이것을 약하다고 한 것이다. "반反은 도의 움직임"이라는 구절과, "道生一, 一生二, 二生三, 三生萬物."이라는 구절은 모두 '한 경계'인 '도'에서 '세 경계'인 '인위'가 생겨남을 뜻한다. 그러나 '도'는 무대이므로 그 자체에 무슨 움직임이 있다고 해석하는 것은 적절치 않다. '반'을 상반상생相反相生의 변증법적 작용으로 보든지 근본으로 돌아간다는 뜻의 반返으로 보는 종래의 해석은, 모두 '도의 움직임'을 도 자체의 작용으로 설명한 것이다.

성性의 움직임을 인위人爲라 하고, 인위의 어긋남을 잘못이라 한다.[17]

나는 그 이름을 알지 못하므로 억지로 '도'라고 한다. 또 억지로 이름을 붙여서 대大라고 한다. 크면 끝없이 가고, 끝없이 가면 멀어지며, 멀어지면 본성에 반反하게 된다.[18]

경계론에 대한 의문

'한 경계'인 본성에서 인위가 생겨나고, 인위는 반동적인 성격으로 말미암아 본성에 어긋나는 잘못으로 연결된다. 도의 움직임道之動이나 성의 움직임性之動은 모두 '한 경계'가 '세 경계'의 '인위'를 만들어냄을 뜻한다. 도의 작용道之用을 약弱이라고 한 것은 인위적인 것이 미약하다는 뜻이고, '도의 움직임'을 반反이라고 한 것은 '인위'가 성격상 본성에 반反하고 운명적으로 반동적일 수밖에 없다는 말이다. 인간과 만물의 본성에는 다름이 없지만, 오직 인간만이 문화를 만드는 것은 인간의 속성이 가장 반동적이기 때문이다.

노자는 "말할 수 있는 도는 참된 도가 아니다."라고 주장하고, 장자는 "아는 사람은 말하지 않고 말하는 사람은 알지 못한다."고 말하면서, 스스로 '도'에 대해 언급할 수밖에 없었던 부득이한 이유를 이제 설명할 수 있게 되었다. 그것은 바로 도지동道之動이고 성지동性之動이었으며, 인간으로 태어난 그들의 운명이었다.

인간은 운명적으로 반동적일 수밖에 없고, '인위'의 산물인 문화도 반동적일 수밖에 없다. 이런 관점에서 노자와 장자는 인간의 문화라는 것이 전체적으로 반동적임을 지적하였다. 따라서 그들의 사상이 근본적으로 반문화적이었던 것이 아니라, 그들의 주장이 부득이하게 반문화적인 색채를 띨 수밖에 없었던 것이다. 더욱이 문화라는 것이 반동적임을 지적하는 주장마저도 '세

경계'의 반동적인 형식으로 성립하므로, 그들의 언급에서 보이는 자가당착도 부득이한 현상이었다. 그들이 자가당착을 범하고도 이를 인식하지 못했던 것은 아니다.

『노자』와 『장자』의 반문화적인 성향은 근본으로 돌아가는 과정에서 보이는 특징이었다. 그럼에도 불구하고 그 책들이 옛사람의 '찌꺼기'이고 반동역량으로서의 문화라는 사실은 부정할 수 없다. 노자와 장자가 인간으로 태어난 것이 바로 '도지동'과 '성지동'이었고, 말을 남겨서 문화를 만든 행위가 바로 도를 행하고行道 도를 넓히는弘道 일이었다.

경계론에 대한 의문

4 본질과 현상의 불일치 혐의

노자나 장자가 남겨놓은 '찌꺼기'와 '반동역량'이 도를 행하는 '행도'와 도를 넓히는 '홍도'의 산물이라면, 보통 사람들의 생각이나 행위뿐 아니라 인간이 만든 온갖 추악한 문화들도 모두 '행도'나 '홍도'라고 해야 하지 않을까? 그리고 성인들의 일거일동이 '행도'와 '홍도'라면, 그들의 삶과 사상이 비슷해야 할 텐데, 왜 여러 성인들의 주장이 서로 다를까?

인간이 남긴 모든 추악한 문화도 '세 경계'의 '도지동'이거나 '성지동'임을 부정할 수 없다. 그러나 '세 경계'는 정도의 차이가 문제시되고 평가와 판단의 표준들이 작용하는 경계이다. 여러 현상들 사이의 수준 문제는 따질 수 있고 또 따질 필요가 있다. 비록 모두 현상계에서 일어난 사건들이지만, 그들 사이의 정도

차이는 크기 때문이다.

세속의 짧은 지혜는 '세 경계'의 온갖 조합들을 연결하여 새로운 조합들을 맹목적으로 만들어낸다. '세 경계'의 조합들은 폭발적으로 확대 재생산되지만 매 순간 도태되거나 다른 조합들로 대체되기 때문에, 현상계는 항상 무상하고 불안하다. 보통 사람들이 생각하는 것은 전도된 것이고 추구하는 것은 무상한 것이어서, '행도'와 '홍도'라는 찬사를 받을 자격이 없다.

사람들은 자신의 세계가 전도되어 있음을 정확히 인식하지는 못하더라도, 삶의 무상함과 불안함에서 벗어나려 발버둥 친다. 인간이 전도된 삶을 살 운명을 안고 태어난 존재이지만, 본성은 사라지지는 않기 때문이다. 보통 사람들은 인간으로 반동적인 운명에 순응하며 본성에 반反하는 삶을 살지만, 성인들은 인간으로 태어나서 반동적인 운명을 극복하고 본성에 순응하는 삶을 산다.

성인들이 부득이하게 '찌꺼기'나 '반동역량'을 남길 수밖에 없었던 것은, 자신의 본성에 순응하는 일이었고 '행도'와 '홍도'를 실천하는 행위였다. 그들은 자신의 일거일동이 바로 '행도'와 '홍도'라는 명백한 자각이 있었다. 그들이 남긴 말씀도 '행도'와 '홍도'라는 뜻에 걸맞게 설계되어 시간이 빛을 바래게 하지 못한다. 이런 성인들의 말씀과 장삼이사張三李四의 말은 그 수준이 다르고

'길고 짧음' 또한 다를 수밖에 없다.

인위적인 것일망정 타당한 것이 되려면 부득이함에서 나와야 한다. 부득이해서 하는 것이 바로 성인의 '도'이다.[19]

성인들의 말씀은 반동적이고 전도된 운명에서 벗어나 본성을 되찾고 삶의 의미를 추구하는 방법을 가르친 것이므로, 만세의 귀감이 될 자격이 있다. 비록 모든 언어가 '세 경계'의 조합일 수밖에 없지만, 보통 사람들이 마구 해대는 말과 성인들이 부득이해서 하는 말씀이 같을 수 없기 때문이다.

성인들의 일거일동을 '행도'나 '홍도'라고 하였는데, 그것이 구체적으로 어떠했는지는 그들의 삶이 보여주는 그대로이다. 그러나 모든 성인들이 똑같은 행동을 하고 똑같은 주장을 하지는 않았다. 그들의 깨달음에 본질적인 차이가 없을지 모르나, 깨달음을 말로 설명하는데 화자話者의 견해와 문화적인 요소들이 반영되기 때문이다. 그럼에도 『주역』에 이를 포괄적으로 형용한 말이 있다.

천지 만물을 풍부하게 하는 것을 대업大業이라 하고, 나날이 새롭게 하

는 것을 성덕盛德이라 하며, 끊임없이 생성하는 것을 역易이라 한다.[20]

'행도'와 '홍도'를 '풍부하게 하고' '나날이 새롭게 하며' '끊임없이 생성하는' 것이라고 해석하면 크게 부족한 설명은 아니다. 또 공자·장자·예수·석가모니가 각각 견해가 달랐음에도 '성덕'으로 '대업'을 수행하여 문화가 끊임없게 한 점은 차이가 없다. 인간으로 태어난 이상 성인들도 이런 운명에서 자유로울 수는 없었을 것이다. 이처럼 '한 경계'는 스스로 빛을 발하고 있다.

이 같은 해석이 유가적인 관점임을 부인할 수는 없다. 그리고 공자도 '풍부하게 하고' '나날이 새롭게 하며' '끊임없이 생성하는' 방식으로 일생을 살았다. 비록 『주역』이 기타 유가 경전들과 다른 내용과 구성을 가졌음에도 유가의 경전으로 분류된 것은 현실을 대하는 태도와 입장이 긍정적이고 적극적이기 때문이다. 『주역』은 공자의 사상과 삶에서 보이는 것과 마찬가지로, '도'가 만물을 생성하는 원인이라는 유가적인 견해를 여실하게 반영한 책이다. 이 견해를 함축한 말이 풍부하게 하고 나날이 새롭게 하며 끊임없이 생성한다는 부유富有, 일신日新, 생생生生이다.

하늘과 땅은 역易이 성립하는 바탕이므로, 하늘과 땅이 갈라지고 나서 '역'이 성립하였다. 하늘과 땅이 무너지면 '역'의 법칙을 볼 수 없고,

경계론에 대한 의문

'역'의 법칙을 볼 수 없으면 하늘과 땅은 아마 거의 작용을 멈춘 것이다. 그러므로 형이상의 것을 '도'라고 하고, 형이하의 것을 기器라고 한다. 여러 가지 모양으로 이루고 만들어 나가는 것을 변變이라 하고, 추진하여 행하는 것을 통通이라 하며, 이를 천하의 백성들에게 적용하는 것을 사업이라 한다.[21]

역易이란 일을 시작하여 일을 이루며 천하의 법칙을 포괄하는 것일 뿐이다. 그러므로 성인은 '역'에 의해서 세상 사람들의 뜻에 통달하고, 세상 사람들이 할 일을 정해주며, 세상일의 의심을 판단한다.[22]

『주역』은 만물이 있게 한 근원인 형이상의 '도'를 궁구하는 책이 아니라, 이미 천지와 만물이 생겨난 이후 인간의 일을 순리에 맞게 실행하기 위해 참고하는 행동 지침서이다. 그리고 『주역』에서 말하는 성인은 '역'에 통달하여 적극적으로 세상일에 참여하는 사람이었다.

유가가 '한 경계'의 작용을 "풍부하게 하고, 나날이 새롭게 하며, 끊임없이 생성하는" 것으로 해석했다면, 이는 목적론적인 견해가 뚜렷한 해석이라고 볼 수 있다. 현상의 생겨남은 끊임이 없고, 이런 생겨남이 결국 나날이 새롭게 하고 풍부하게 하는 것이라면, 유가의 사상은 뚜렷한 목적을 견지하고 있고 인간과 세계

에 대해 철저히 긍정적이었다고 볼 수 있다.

공자가 주장한 '홍도'도 『주역』의 견해와 일치하고, "나의 영명함이 없다면 누가 하늘을 우러러보면서 높다 하고, 땅을 굽어보면서 깊다 하며, 귀신을 두고 길흉화복을 판단하겠는가?"라는 왕양명의 주장도, 인간의 탄생과 문화의 창조를 십분 긍정하는 견해로 볼 수 있다.

유가의 입장에서 본다면, 탄생을 기뻐하고 사망을 슬퍼하며 생명의 근원인 조상을 섬기는 것은 지극히 당연한 일이다. 또 삶을 긍정하면서 희망을 품고 살아가는 대부분의 사람들의 관점에서 보더라도, 유가사상은 일반적인 정서에 부합하고 상식에 위배되지 않는다. 따라서 유가사상이 오랫동안 광범위한 영향력을 행사해온 것이 결코 우연이 아니다. 선진先秦 유가의 사상은 2,000년 이상의 시간을 지나 오늘날까지 아시아인에게 깊은 영향을 미치고 있다.

도가는 '한 경계'의 작용을 자연自然이라고 했는데, 문자적인 의미는 '스스로 그러하다'는 뜻이다. 말하자면, '자연'은 누가 시킨 것이 아니고 어떤 원리나 법칙을 따른 것도 아니며 무슨 목적이 있는 것도 아니라, "아무런 이유 없이 저절로 그냥 그렇다."는 뜻이다. 도가의 형이상학적 견해가 무위자연無爲自然이라는 삶의 태도를 보이는 것은 당연한 결과이다.

경계론에 대한 의문

불교는 '한 경계'의 작용을 망발妄發이라고 했는데, 문자적인 의미는 헛된 작용이라는 뜻이다. 말하자면, '망발'은 이유나 목적이 없음은 말할 것도 없고 원래 아무런 작용이 없었음에도 불구하고 작용이 있다고 착각한다는 뜻이다. '한 경계'의 작용이 '망발'이라면, '한 경계'의 망발로 생겨난 나는 허깨비이고 삼라만상도 환상에 불과할 것이다.

시작조차 없는 아득한 시간 이래로 너의 심성心性이 광란狂亂의 작용을 일으켜, 지견知見을 망령되이 발發하고, 망발妄發의 작용이 멈추지 않는 피로함에서 물질현상이 생겨났다. 이는 마치 눈이 피로하게 되어 맑은 허공에서 광란하듯 한 꽃 모양이 아무런 이유 없이 생겨나는 것과 같다. 일체의 산하와 대지 그리고 인간의 생사와 부처의 열반까지도 모두 전도되고 광란하는 꽃 모양과 같다.[23]

모든 산하와 대지뿐 아니라 인간의 생사와 부처의 열반마저도 망령된 것이라면, 모든 사건들이 원래 허망한 것이었으므로, 출세간出世間과 입세간入世間의 구별조차 허망한 일이었다. 이런 사상은 모든 것이 헛되다는 뜻의 일체개공一切皆空이라는 주장에 함축되어있다. 그러나 이 말이 '한 경계'마저도 헛되다는 뜻은 아니다. '한 경계'는 이른바 '일체'에 속하는 것이 아니고, '일체'와 동

일시될 수 없다. 비록 '한 경계'에서 일체의 사건이 생겼지만, 일체의 사건이 실재하는 것이 아니기 때문에 '망발'이라고 했다. '망발'은 없는 것을 있다고 생각하는 작용이므로, '망발'이 있었다고 생각하는 견해조차 '망발'일 수밖에 없다.

형이상학적 견해의 차이는 생사의 문제에 대해서도 각각 다른 해결책을 제시하였다. 공자는 "삶도 알지 못하는데, 어찌 죽음을 알겠느냐?"[24]라고 하여, 죽음의 문제보다 삶의 문제에 초점을 두었다. 유가는 죽음과 죽음 이후의 문제를 상례喪禮와 제례祭禮라는 제도적인 방법으로 해결하였다. 한편 장자는 "삶과 죽음을 한가지로 본다."[25]고 하여, 생사를 동일 선상에 있는 다른 현상들로 보았고, 동시에 "죽음과 삶을 잊어버린다."[26]고 하여 생사라는 현상 자체에서 벗어나야 한다고 주장했다. 불가는 일체의 사건을 '망발'이라고 하였으므로, 생사라는 사건도 '망발'이 될 수밖에 없다. 생사가 '망발'이라면, 생사의 문제는 이미 해결된 것이라고 할 수 있다. 도가와 불가는 생사의 문제에 대해 견해상의 유사점이 있다.

본체와 현상의 관계를 설명하는 형이상학적 견해는, 인류 역사를 통틀어 몇 가지를 넘지 않는다. 유가의 '부유, 일신, 생생',

경계론에 대한 의문

도가의 '자연', 불가의 '망발', 신의 섭리攝理, 플라톤의 '이데아의 그림자' 등이 그것이다. '한 경계'는 '무대'이므로 짝이 되는 개념이 있을 수 없지만, 형이상학적 견해는 현상계의 성격을 총체적으로 규정하는 개념이므로 유의미한 개념이 될 수 있다. 형이상학적 견해는 인간의 사유가 도달한 극단이자 언어로 기술된 이론의 정점이다.

인류가 가진 형이상학적 견해들은 서로 모순관계에 있는 개념들이 아니므로, 그 개념들 사이의 옳고 그름을 판단할 수 없다. 따라서 형이상학적 논쟁에서 결론을 도출하기는 원리적으로 불가능하다. 그 견해들 각각이 서로 다른 개념들이고, 각 문화의 사상적 근원이었으며, 결과적으로 서로 다른 여러 문화가 형성되었다.

2,000년 이상 인류는 기존의 형이상학적 견해와 다른 새로운 견해를 제시하지 못했을 뿐 아니라, 이후로도 새로운 문명을 열 만한 다른 견해를 제시할 가능성이 없어 보인다. 왜냐하면 기존의 견해와 견줄 만한 그럴듯한 개념을 사전에서 찾는 것이 불가능해 보이기 때문이다. 현상계를 총체적으로 규정하기에 적절한 형이상학적 견해들은 이미 기원전에 모두 출현했다고 볼 수 있다.

인류는 지구상의 다른 지역 다른 문화와 교류하기 위해 서로의 언어를 학습하고 사전을 만들었다. 그리하여 대부분의 추상

적인 개념들은 큰 오차 없이 번역되거나 설명되었다. 이와 동일한 방식으로, 가령 인류가 우주의 다른 곳에서 문명을 건설한 생명들과 교류하게 된다면, 서로의 언어를 학습하여 사전을 만들고 그리하여 대부분의 추상적인 개념들도 큰 오차 없이 번역되거나 설명될 것이다.

우주의 다른 곳에 문명이 있고 문명을 구성하는 언어가 있다면, 언어로 표현할 수 있는 그들의 형이상학적 견해도 결국 지구와 큰 차이가 없을 것이고, 그들의 철학도 우리와 크게 다르지 않을 것이다. 다른 세계의 물질적 구성 성분과 과학 수준의 차이를 크게 문제 삼지 않는다면, 그들의 문명과 삶의 모습도 우리와 대동소이大同小異할 것이다. 끝을 알 수 없이 넓은 우주에 셀 수 없이 많은 세계가 있을지라도, 그들의 문명이 지구와 크게 다르지 않음을 우리의 경우를 미루어 추측할 수 있다.

'한 경계'는 짝이 될 것이 없으므로, 또 다른 '한 경계'가 또 다른 우주를 만들 수 없다. 따라서 이 우주와 무관한 다른 우주는 없다. 오직 내가 존재하는 이 우주만이 있을 뿐이다. '한 경계'는 '시작과 끝'이 없고 '유한과 무한'의 구별이 없으므로, '두 경계'의 우주에도 '시작과 끝'의 구분 '유한과 무한'의 경계가 있을 리 없다. 우주의 나이와 크기를 묻는 것은, 인간의 지성이 스스로 질문을 던지고 스스로 대답을 얻어가는 '세 경계'의 일이다. 우주의

163

나이와 크기를 묻는 사람이 있다면, 그 사람은 자신의 의도와 관점에 부합하는 대답을 얻을 것이다. 왜냐하면 현상계인 '세 경계'는 본체인 '한 경계'의 작용이기 때문이다.

4

동양미학 경계론

철학과 미학이라는 학문은 원래 인간의 마음에 이성과 감성이라는 질적으로 다른 두 속성이 있다는 전제에서 성립한 것이었다. 그러나 필자는 인간의 본성human nature을 미美라는 개념으로 정의할 수 있고, 인간의 마음 또한 '미'라는 단일 속성attribute으로 설명될 수 있다고 생각한다. 필자는 '지혜에 대한 사랑philosophy'이 아니라 '아름다움에 대한 사랑philokalos'이라는 관점에서 논리학logics, 감성학aesthetics 및 윤리학ethics를 아우르는 방법을 제시할 생각이다.

1

비너스와 양귀비

우리말의 '아름다움', 영어의 'beauty', 한자어의 '美'는 모두 감각적 쾌라는 요소를 포함하고 있다. 그러나 감각적 쾌를 일으키는 요소에 어떤 의미를 부여할지에 대해서는, 동양인과 서양인의 판단에 다른 점이 있다. 희랍의 조각가 피디아스Phidias가 만든 비너스 상은 가장 이상적인 인체의 비례를 구현해놓은 것이다. 이후 비너스는 아름다운 여성의 대명사로 또 미의 이상으로 찬미의 대상이 되어왔다. 그런데 이런 일이 동양에도 있었을까? 아니면 그럴 가능성이라도 있었을까?

물론 동양에도 빼어난 미인들에 대한 기록이 있다. 비례가 맞고 균형 잡힌 용모가 감각적인 쾌를 준다는 사실에 대한 인식이, 동양이라고 해서 서양과 크게 다른 것은 아니었다. 동양에도 은殷

의 달기姐己, 월越의 서시西施, 당唐의 양귀비楊貴妃 등 이름난 미인들
이 있었다. 그러나 정작 그들에 대한 평가는 경국지색傾國之色이나
미인박명美人薄命이었고, "절색과 미인은 원래 요물이다.絶色美人原妖
物."라는 시구마저 생겼다. 이는 단지 아름답다는 이유로 모든 잘
못을 용서받은 트로이Troy의 헬렌Helen에 대한 서구인들의 태도와
는 차이가 있다.

오색五色은 사람의 눈을 멀게 하고, 오음五音은 사람의 귀를 먹게 하며,
오미五味는 사람의 입을 버려 놓는다. 말을 달려 사냥하는 일은 사람의
마음을 발광하게 하고, 얻기 어려운 재화는 사람의 정상적인 행동을
방해한다.[1]

사람의 본성性을 잃게 만드는 다섯 가지가 있다. 첫째, 오색五色이 눈을
어지럽혀 눈이 밝지 못하게 만드는 것이다. 둘째, 오성五聲이 귀를 어
지럽혀 귀가 잘 듣지 못하게 만드는 것이다. 셋째, 오취五臭가 코를 자
극하여 코가 막히고 머리가 아프게 만드는 것이다. 넷째, 오미五味가
입을 탁하게 하여 미각을 망치는 것이다. 다섯째, 좋거나 싫은 것이
마음을 어지럽혀 본성을 들뜨게 만드는 것이다. 이 다섯 가지는 모두
생명에 해가 된다.[2]

동양미학 경계론

『장자』의 주장은『노자』를 계승하여, 감각적 쾌를 주는 사물들에 대해서 지극히 부정적인 태도를 견지했다. 그러나 위의 주장은 예쁜 꽃과 수려한 산수 그리고 아름다운 여인에 대해, 서양인의 관점에서 좋은 것을 동양인들은 전혀 좋지 않게 판단했다는 뜻은 아니다. 실제의 감각이 제공하는 구체적인 느낌에 있어서 동서양이 큰 차이가 있다고 보기 어렵다. 시대·지역·인종의 차이를 막론하고 여러 사물들이 제공하는 풍부하고 좋은 체험들이 있었고, 그런 사물들은 각각의 구성 요소들이 균형과 비례를 갖춰 조화가 있었음에 의심의 여지가 없다.

"오색이 사람의 눈을 멀게 하고, 오음이 사람의 귀를 먹게 한다."는 주장이, 오색과 오음이 감각적 쾌를 준다는 사실 자체를 부정한 것은 아니다. 이 주장은 오히려 오색과 오음이 감각적 쾌를 준다는 사실을 정확히 지적한 말이다. 오색과 오음이 감각적 쾌를 주는 바로 그 성질 때문에 사람의 눈을 멀게 하고 귀를 먹게 할 가능성이 크다는 뜻이다. 길가의 돌과 나무를 보고 눈이 멀거나, 흐르는 물소리와 지저귀는 새소리를 듣고 귀가 먹거나, 싱그러운 풀 냄새를 맡고 발광한다는 것은, 일반적인 경우에는 상상하기 힘들기 때문이다.

한편 공자는 감각적 쾌의 문제에 대해 노자·장자와는 조금 다른 태도를 보였다. 공자는 어떤 사물이 감각적 쾌를 준다는 이

유로 그 사물을 부정적으로나 긍정적으로 평가하지 않았다.

공자께서 말씀하셨다. 사람이 어질지 못하면 예의는 차려서 무엇 하겠으며, 사람이 어질지 못하면 음악은 들어서 무엇 하겠는가?[3]

공자께서 말씀하셨다. 예의 예의라고 말들 하지만, 옥과 비단을 뜻하겠느냐? 음악 음악이라고 말들 하지만, 종과 북을 뜻하겠느냐?[4]

이 말은 화려한 예복과 기물 그리고 듣기 좋은 음률과 가락이 주는 감각적 쾌뿐 아니라, '예'의 격식과 동작의 절도 그리고 음률의 조화와 연주의 솜씨 등이, 그 자체로 가치 있는 것은 아니라고 생각했다는 뜻으로 해석할 수 있다. 감각적으로 표현된 요소들에 대한 동서양의 서로 다른 평가는, 실제의 체험에 차이가 있기 때문이 아니라 체험에 대한 평가에 차이가 있기 때문이다.

평가는 가치관에 근거하고, 가치관은 문화에 바탕을 두고 있다. 그리고 문화가 제공하는 가치관에는 문화 고유의 틀을 이루는 특정한 사유방식이 그 원리로 작용한다. 따라서 감각적 쾌에 대한 동양적인 평가의 특성을 이해하려면, 동양사상의 이론적 기초를 제공한 인물들의 사유방식을 살피는 것이 최선의 방법이 될 것이다.

동양미학 경계론

어느 시대 어느 지역의 감각적 쾌를 주는 요소들에 대한 평균치를 측정하는 것이, 감각적 쾌에 대한 평가를 확인하는 방법일 수 있겠지만, 이는 현실적이지도 가능하지도 않고 의미 있는 일도 아니다. 왜냐하면 감각적 쾌를 주는 요소들은 '세 경계'의 조합들인데, 이 조합들의 생성과 변화는 무상하므로 일시적인 현상 이상의 의미를 부여받기 어렵다. 어느 시대 어느 지역의 유행이나 양식 같은 것들은 너무도 쉽게 다른 모양으로 변해버린다.

비너스 상도 그것이 감각적 쾌를 준다는 이유로 찬미의 대상이 되었던 것은 아니다. 감각적 쾌가 중요한 요소였다면 좀 더 관능적으로 만들 필요가 있었겠지만, 비너스 상을 포함한 고대 그리스의 조각들은 관능적인 것과는 거리가 있다. 사실, 비너스 상에 구현된 비례나 균형 등 기하학적인 요소들이 그리스 문화에서 어떤 의미가 있는지가 문제의 핵심일 것이다.

비너스 상이 미의 이상理想을 구현한 것이라면, 미의 이상이라는 이념이 있었을 것이고, 미의 여신인 비너스에 대한 신앙이 실제로 있었을 것이라 생각된다. 비너스 상이 비례나 균형이라는 기하학적인 원리로 제작되었다면, 수학을 중시한 그리스의 문화적 전통과 깊은 관계가 있다. 비너스 상은 절대적이라고 할 만한 이념적 완전성을 반영하고 객관적이라고 할 만한 기하학적 원리로 제작된 전형적인 그리스 조각이다. 그리스 문화의 영

동양미학론

향 하에서 이후의 서양미학은 객관적인 미의 관념을 배제하기 어렵게 되었다.

동양적인 사유의 틀 속에서 '하나의 공통된 세계'와 객관적이고 절대적인 것이 상정될 수 없었고, 모든 것이 구성된 것이라고 하였다. 따라서 동양의 예술이나 미학을 거론하는 경우, 서양에서 말하는 절대적인 미의 이념이나 객관적인 형식미는 어울리지 않는 설명이 된다. 사실 서양의 철학과 과학이 의지하는 '객관'과 '절대'라는 개념은 동양 전통의 사유체계 내에서 찾아보기 힘들다.

필자는 서양사상과 동양사상의 근본적인 차이가, '한 경계'를 보는 견해의 다름에서 기인한다고 주장하였다. 동양사상에서 '도'는 '한 경계'이므로 그 자체로 무대無待이기는 하지만, '나'와의 관계를 고려하면 '나의 무대'가 되기 때문에, '한 경계'와 '나' 사이에는 불가분의 관계가 있다. 서양에서 '한 경계'를 의미하는 이데아나 신을 객관이나 절대로 상정한 것은, '한 경계'와 현재의 '나' 사이에 단절을 만든 견해였다. 이 단절이 분명하게 드러난 것은 의심할 수 없는 생각하는 '나'를 철학의 출발점으로 삼은 데카르트에 의해서였다. 이후 '세 경계'의 '나'와 '나의 이성'은 '나'와 '나' 이외의 모든 것을 철저히 분리해서 보는 길을 걸었다.

따라서 동양미학이라는 이름으로 진행되는 어떠한 연구도 처

음부터 서양미학에서 말하는 객관적이고 절대적인 미의 개념으로부터 벗어나야 했다. '객관'과 '절대'를 상정하는 사유방식과 이를 상정하지 않는 사유방식은, 궁극적인 것과 현재의 '나' 사이의 관계에 대한 견해 차이에서 비롯되었지만, 서로 다른 견해를 바탕으로 구성된 문화는 전체적으로 다른 성격을 갖기 때문이다.

그렇다면 다음과 같은 의문을 제기할 수 있다. 감각적인 것은 시대·지역·인종에 따라서 상당한 편차가 생길 수 있으므로 객관적이거나 보편적이라고 할 수 없지만, 비너스 상에 구현된 비례와 균형 같은 기하학적인 요소들은 객관적이고 보편적이다. 그렇다면 공자·노자·장자의 사상은 객관과 보편을 무시하거나 부정하는 기반 위에 세워졌을까?

합리론의 전통에서 객관적이고 보편적인 수학의 정의定義나 공리公理를 인식하는 인간의 능력을 이성이라고 생각했다. 인간 이성의 구성물인 수학과 과학을 절대시하는 견해는 과학이 인간을 불행하게 만들 수도 있다는 자각이 싹트기 전까지 계속되어왔다. 그러나 이런 각성은 위기를 극복하기 위한 하나의 방법일 뿐, 과학의 포기를 의미하는 것은 아니다. 인간과 사회의 여러 문제들에 대한 보다 합리적인 해결책은 끊임없이 모색되고, 생명의 기원과 우주의 탄생에 관한 과학적 탐구는 날로 증가하기 때

문이다. 필자도 이런 현상을 부정하려는 의도를 가진 것은 아니다. 단지 이런 현상들 배후에서 작용하는 인간의 믿음이나 견해는 어떤 방식으로든 검토할 필요가 있다고 생각한다.

예를 들어, 현대물리학이 다루는 아원자亞原子의 영역에서 고전물리학의 인과율이 들어맞지 않고 상대적이고 확률적인 물리현상들만이 나타난다. 또 이전에는 객관적인 것으로 여겼던 시간과 공간이라는 물리학의 기본 좌표가, 천체라는 거시적인 관점에서 보면 단지 상대적인 시간과 상대적인 공간으로 상정될 수 있을 뿐이다. 20세기에 들어와서 새롭게 밝혀진 물리학적 사실들 때문에, 지금까지 믿어왔던 과학의 객관성과 보편성이 도전받고 있는 것처럼 보이기도 한다.

그러나 양자역학이 다루는 미시의 세계와 상대성이론이 다루는 거시의 세계는, 모두 현상계를 벗어나는 경계선에 있다. 현상계는 관찰자와 대상이 분명하게 나눠지고 사물을 대상으로 인식하므로 인과율이 작용하지만, 현상계를 벗어난 '두 경계'는 관찰자와 대상이 나눠지지 않은 사물 이전의 상태이므로 인과율이 작용하지 않는다. '두 경계'는 주관과 대상이 불가분의 관계에 있으므로 상대적이라고 인식될 수밖에 없고, 인과율이 작용하기 이전이므로 불확실하다고 판단될 수밖에 없다. 상대성과 불확실성은 현대물리학이 현상계의 경계선을 넘어 사물의 근원을 추구

하는 순간 직면하게 되는 현상들이다.

　현대물리학의 발전 때문에 오히려 과학의 굳건한 지위가 흔들린 것은 사실이지만, 양자역학이 다루는 미시의 영역과 상대성이론이 다루는 거시의 영역을 제외하면, 과학의 객관성과 보편성은 여전히 유효하고 이후로도 그럴 것이다. 왜냐하면 아인슈타인의 '상대성이론'이나 양자역학의 '불확실성의 원리'도 과학의 발전이 이룩한 성과이고, 그것이 상대적이고 불확실함을 인식하는 것도 인간의 합리적 이성에 의한 판단이며, '상대성이론'이나 '불확실성의 원리'도 전통적인 수학의 수식數式을 빌려야만 기술될 수 있기 때문이다.

　물리학은 구체적인 대상이 있는 사물의 법칙을 연구하지만, 수학은 구체적인 대상이 없는 사유의 법칙을 연구한다. 수학이 사유의 법칙을 연구하는 학문이라면, 그것은 사유가 있고 문화가 있는 우주의 다른 곳에서도 보편적으로 통용될 수 있을 것이다. 따라서 인간의 삶이 합리적 이성에 기초한 수학과 과학에서 벗어나야 할 이유는 없다. 또 합리적 이성에 의하지 않고서 우리가 타당한 지식을 갖는 것 자체가 가능해 보이지도 않는다.

　필자도 이성과 합리의 가치를 폄하하거나 인간의 삶이 수학이나 과학으로부터 거리를 둬야 한다고 주장하려는 것은 아니다. 단지, 수학의 정의와 공리가 객관적이고 보편적이라고 해서 진

리의 자격을 획득할 수 있는 것이 아님을 말하려는 것이다. 수학은 사유의 도구이지 사유의 목적이 아니다. 또 수학의 정의와 공리가 객관적이고 보편적이라 하더라도, 이것들은 인식주관에 의지해 있다. 수학의 정의와 공리는 인간의 인식에 의지하는 '유대'한 것이고 '세 경계'의 사건이므로, 그 차원에 있어서도 궁극적인 것이 될 수 없다.

그렇다면 다음과 같은 의문이 제기될 수 있다. 그것이 '세 경계'이고 '유대'한 것이라면 상대적이고 무상할 수밖에 없는데, 왜 수학의 정의와 공리는 무상하지 않고 객관적이며 보편적일까?

2

미감 인성론

필자는 합리적 이성과 수학의 의미를 인성人性의 각도에서 검토할 필요가 있다고 생각한다. 수학의 정의와 공리가 모든 인식주관에 보편적으로 타당하다면, 이는 인간의 본성과 깊은 관련이 있다고 판단하는 것이 자연스럽다.

전통적으로 수학의 정의나 공리를 인식하는 인간의 이성은, 객관적이고 보편적인 진리를 인식하는 능력이었다. 인간의 가치는 합리적 이성에 의해 보장받았지만, 이성과 감정의 대립을 해소할 수는 없었다. 그 밖에도 인간의 본성이 선한지 악한지에 관한 논쟁이 있었지만, 인간의 본성에 대한 논쟁은 어느 한쪽을 택하든 모순에 빠질 수밖에 없는 양상을 보였다. 성선설로 인간이 악한 속성을 가진 이유를 설명할 수 없고, 성악설로 인간이 선한

속성을 가진 이유를 설명할 수 없었기 때문이다.

'한 경계'인 인간의 본성에 대해서 '세 경계'에 어떠한 표준을 세워도 정합하는 이론이 될 수 없었다. 어떤 표준을 세워서 살펴볼 따름이었다. 『주역』의 "어진 사람이 보면 어질다고 하고, 지혜로운 사람이 보면 지혜롭다고 한다."[5]라는 말도, 인성의 문제는 단지 인위적인 표준을 세워서 살펴볼 수 있을 뿐이라는 의미이다.

그러나 이 말은 인성에 관해서는 얼마든지 다른 표준들을 세워서 이론을 구성할 수 있다는 뜻이 되기도 한다. 인간의 본성이, 어진 사람이 보면 어질고 지혜로운 사람이 보면 지혜롭다면, 아름다운 사람이 보면 아름답다는 주장도 성립한다. 그리고 인간의 본성이 아름다운 것이라면, 이를 근거로 동양미학의 미론을 구성할 수 있다. 객관이나 절대라는 개념을 상정하지 않는 사유의 틀 속에서, 현실적으로 존재하는 미감을 설명할 수 있는 방법은 인간의 본성에 '미'의 표준을 세우는 일이 될 것이다.

그러나 인간의 본성에 '미'의 표준을 세우더라도 '미'와 '추'라는 개념이 짝을 이루기 때문에, 이 경우도 한 개념의 맥락에서 인간의 본성을 설명할 수 없을 것으로 예측하는 것이 당연하다. 인간의 본성이 이성적임과 동시에 감정적이거나 선함과 동시에 악할 수 없듯이, 아름다움과 동시에 추할 수는 없기 때문이다.

'한 경계'인 인간의 본성은 인식을 초월해 있으므로 불가사의

하고 '무대'이므로 짝이 될 것이 없지만, 부득이하게 어떤 개념을 정해야 한다면 오직 하나의 개념이어야 한다. 그리고 인간의 본성에 인위적인 표준을 세울 경우, 정합하는지 여부를 확인하는 것이 불가능할지라도 마음의 여러 현상들을 하나의 개념으로 통섭할 수 있어야 한다.

필자는 '미'라는 개념으로 이성과 감정, 선과 악, 쾌와 불쾌 등 마음의 현상들을 통섭할 수 있다고 생각했고, '미'라는 개념이 인간의 본성을 설명하는 가장 적절한 개념이라 판단했다. 필자의 눈에 보이는 세계는 이성적이지도 윤리적이지도 않았다. 하늘과 땅은 언제나 아름답고, 지구는 아름다운 별이며, 우주는 이루 말할 수 없는 아름다움으로 가득 차 있다. 미美는 인간의 본성이다.

우선 이성적이고 합리적인 사고를 대표하는 수학의 정의와 공리는, 모두 $= \leftrightharpoons \neq < > \in \ni \subset \supset$ 등의 부호들을 포함하고, 각 부호들을 중심으로 좌·우변의 비례와 균형에 대한 정확한 인식이 있다. 수학뿐 아니라 논리학도 모두 이런 부호들로 대체될 수 있다. 따라서 좌우의 비례와 균형이 가장 정확한 수학과 논리학은 인간이 생각하는 가장 이성적이고 합리적인 학문이다. 그리고 이성적이고 합리적이라는 말은 인간의 미감이 비례와 균형에 가장 정확하게 작용하는 경우라고 할 수 있다.

동양미학론

삶 속에서 아주 민감하게 균형과 비례로 감지되는 대상 중 하나가 인체이다. 우리는 균형과 비례가 잘 잡힌 얼굴과 신체를 아름답다고 한다. 인체의 균형과 비례 자체가 반드시 감각적 쾌의 반응을 일으키지는 않더라도 불쾌의 반응을 일으킬 것으로 예상되지는 않는다. 비례와 균형이 잘 잡힌 아름다운 얼굴과 신체는, 합리적인 얼굴과 신체라고 할 수도 있다. 조화와 균형에 대한 감각은 수학뿐 아니라 인체 그리고 모든 사물들에 작용한다.

비례와 균형이 깨어진 얼굴과 신체는 불쾌와 고통을 수반하고, 비례와 균형이 깨어진 사고 작용은 교정의 필요를 느끼게 한다. 비례와 균형의 감각에 부합하는 현상은 상식적이고 합리적이며 편안한 것이고, 비례와 균형의 감각에 위배되는 현상은 비상식적이고 비합리적이며 불편한 것이다. 모든 생명들은 수학적인 정확성에까지는 못 미치더라도 적절한 비례와 균형이 유지되어야 비로소 고통 없이 살아갈 수 있다.

사실 수학이나 논리학을 제외한 다른 영역들은 칼로 자른 듯 엄격하거나 자로 잰 듯 정확하지 않아도 적절하게 보일 수 있다. 정확한 비례와 균형을 지닌 사물들의 조합은 무수히 많고, 인간의 '육근'이 수용하는 적절한 비례와 균형을 갖춘 사물들의 조합은 한정이 없기 때문에, 현상계는 실로 헤아릴 수 없는 아름다운 색과 무늬들, 듣기 좋은 소리와 음악들, 갖가지 향긋한 냄새들,

동양미학 경계론

맛있는 음식들과 다양한 촉감들이 있다.

인간이 합리적인 것을 추구하는 것은, 인간의 본성인 미감의 자연스러운 요구이다. 그리고 시각·청각·후각·미각·촉각을 관장하는 감각기관들이 쾌를 추구하는 것도, 비례와 균형을 추구하는 인간의 본성인 미감에서 비롯한다. 수학과 논리학이 유대有待한 '세 경계'의 사물임에도 무상하지 않은 것은 인간의 본성인 미감의 요구에 부합하기 때문이고, 다른 현상들과 달리 객관적이고 보편적으로 인지되는 것은 가장 정확한 비례와 균형에 근거를 두고 있기 때문이다. 수학과 논리학의 기본 원리인 동일율A는 A다.과 모순율어떤 것도 A이면서 A 아닌 것일 수 없다.이 경험을 통해서 증명될 수 없기 때문에 선천적인 것이라고 주장되는데, 이 또한 비례와 균형을 추구하는 인간의 본성인 미감 때문이라고 설명할 수 있다.

따라서 수학적이거나 합리적인 것들은 문화를 구성하는 모든 개체들에게 보편적으로 인식되고 서로 간에 인정받을 수 있다. 또 동의를 구하는 주장들은 논리적이고 합리적일 필요가 있다. 논리적인 요구를 만족시키는 주장은 설득력이 있고, 어느 각도에서 보더라도 균형 잡힌 이론이라야 인간의 본성인 미감의 요구에 위배되지 않는다. 그리고 어떤 주장이 갖춘 균형이 만족스럽게 여겨질 때, 그것이 맹신이나 편견에 근거했다는 비난을 면

할 수 있다.

그리하여 가장 엄격한 비례와 균형이 요구되는 대수학과 기하학이 보편적이라고 인정받아왔다. 미감의 요구는 수학뿐 아니라 모든 감각적인 영역과 관념적인 영역에도 작용한다. '세 경계'의 비례·균형·조화는 인간의 본성인 미감이 드러나는 구체적인 현상들이다.

1) 형이상학

우리에게 드러난 많은 현상들 중 조화와 균형이 깨어졌다고 인지되는 것들에 대해서는 교정의 요청이 생긴다. 또 비례와 균형의 감각으로 설명하기 어려운 문제들도 있다. 합리적 이성이나 상식 혹은 과학이 설명할 수 있는 범위를 넘어선 일들을 '신비'라고 말한다. 신비라는 말은 현상과 현상에 대한 파악이라는 두 부분의 균형이 심각하게 깨어졌음을 의미하는데, 이 영역들은 항상 각별한 관심을 유발한다.

현상계에서 무수한 사건들이 발생하고 있지만, 우리는 바로 눈앞의 풀 한 포기라는 사건도 만족스럽게 설명할 수 없다. 물론 한 포기의 풀에 대해, 성분·성질·유전자의 구조 등의 설명을 제시할 수는 있다. 그러나 그 설명이 정밀한 분석이어서 유용할지라도, 더 이상 구할 것이 없는 만족스러운 것은 아니다. 어떤 경

우에도 "왜?"라는 의문은 해결되지 않은 채로 남기 때문이다. 더 이상 구할 것 없는 만족스러운 답은 원래 과학에서 기대할 수 있는 것이 아니었다.

사실 우리는 가장 간단한 사물도 그것이 생겨난 이유를 알지 못한다. 어떤 사건에 대해서 "왜?"라고 묻는 것은 사건의 원인에 대한 의문이다. 예를 들어, 우주와 만물의 기원에 관해서 대략 137~138억 년 이전의 대폭발Big-Bang이라는 사건을 가정하더라도, 대폭발 이전의 사건이나 대폭발을 야기한 원인이 되는 사건에 대해서는 알 수가 없다.

우주와 만물의 기원을 어떤 사건으로 가정하면 무한소급은 피할 수 없는 문제가 된다. 그 사건을 만든 원인이 되는 사건에 대한 물음이 끝이 없을 것이기 때문이다. 한편, 우주와 만물의 기원이 사건이 아니라면, 과학은 그것을 탐구할 수 없다. 사건이 아닌 것은 과학의 탐구 대상이 될 수 없기 때문이다. 각각의 사건은 사건들의 관계 속에서 설명될 수 있지만, 총체적으로 모든 사건들을 만든 궁극적인 원인은 사건으로 설정될 수 없다.

그러나 인간의 본성은 눈앞에 펼쳐진 총체적인 사건들을 두고 그에 대한 파악에 무관심하도록 스스로를 내버려두지 않는다. 인간과 세계의 궁극적인 원인에 대한 파악 없이 삶을 사는 것은, 마치 주인이 누구인지 모르는 집에서 잠시 머물거나 임시로 지

은 건물에서 대충 시간을 보내는 일처럼, 우리를 존재의 근원적인 불안에 휩싸이게 만들기 때문이다. 삶과 우주라는 총체적인 현상에 대한 파악은, 우리로 하여금 '이데아'·'신'·'도' 등의 개념을 상정하게 만드는데, 이 또한 인간의 본성인 미감의 요구이다.

논리학의 기본 원리인 동일률과 모순율에 작용하는 균형의 감각은, 총체적 사건인 현상과 현상의 원인이라는 양변의 균형을 요구한다. 어떤 형이상학 이론이 터무니없는 것으로 판단된다면, 이는 궁극적인 실체를 사건으로 간주하는 오류를 범하거나 사건처럼 기술하는 오류를 범하기 때문이다. 이 경우 무한소급은 피할 수 없는 문제가 된다.

또 다른 종류의 형이상학 이론이 논리적으로 모순된 주장을 하는 것으로 판단된다면, 이는 궁극적인 실체에 이름 붙인 어떠한 개념도, 이름이 붙어서 비로소 하나의 개념이 된 이상 원래의 의도와 달리 사건으로 받아들일 수밖에 없기 때문이다. 이 경우 언어라는 사건을 빌리지 않고서는 어떠한 주장도 원래 불가능했다는 것이 더 근본적인 이유였다.

필자는 상기 두 유형의 형이상학 이론들 가운데 전자보다는 후자의 손을 들어주고 싶다. 전자는 견해에 문제가 있는 반면 후자는 서술에 문제가 있을 뿐이고, 그 문제라는 것도 근본적으로는 언어라는 도구를 사용함으로써 발생하는 불가피한 문제이기

동양미학 경계론

때문이다. 이런 원인들 때문에 진리의 이름으로 제시된 많은 이론들과 사람들 사이에는 좁혀지지 않는 거리가 있었다. 그럼에도 형이상학적인 사유를 하는 것은, 인간의 본성을 따르는 거부할 수 없는 행위이고 인간 문화의 핵심적인 부분이다.

2) 추와 악

미감이라는 말의 일반적인 용례가 감각적 쾌를 포함한 기호나 취미라는 뜻이 강하므로, 이와 구별하기 위해 필자가 말하는 미감을 '총체적 미감'이라고 하겠다. 그렇다면 다음과 같은 의문이 제기될 수 있다. 인간의 본성이 '총체적 미감'이라면, 우리가 보는 수많은 불합리와 추하고 악한 현상들은 왜 생길까? 실제 불합리를 행하거나 악을 행하는 사람들이 많은데, 이들도 '총체적 미감'이라는 본성으로 타고났을까?

사실 이런 현상들이 많지만, 이는 본성의 문제가 아니라 본성이 발현되는 차원과 방식의 문제이다. 나를 기준으로 말하는 합리는 남들에게는 불합리가 되기 쉽고, 내가 속한 집단을 중심으로 말하는 합리는 다른 집단에게는 불합리가 되기 쉽다. 나와 같은 종種인 인간을 중심으로 미감을 구현하고 합리를 행할 때, 다른 종의 생물에 폭력을 행사하기 쉽다. 인간이 파충류나 곤충류 등에 대해 더 쉽게 이질감과 불쾌감을 느끼는 것은, 포유류인 인

간의 자연스러운 반응이다.

나를 위해 감각적인 쾌를 추구하거나, 나의 입장에서 합리를 행하거나, 나의 기준에서 미감을 실현할 때, 선과 악 및 쾌와 불쾌의 구별이 생기고, 오욕칠정五慾七情은 마치 고요한 바다에서 파도가 일듯 일어나며, 현상계의 모든 추와 악이 생겨난다. 이렇게 본다면 정치와 종교의 이름으로 동일한 이념과 신앙을 공유하지 않은 타인들에게 행해졌던 수많은 폭력도, 결국 나의 관점에서 나의 합리를 행하고 나의 기준에서 미감을 실현했던 극도로 반동적인 행위였다.

반동적인 '나'에 대한 집착에서 벗어나지 못하는 것이 바로 야만이다. 이는 나를 위하여 혹은 나의 관점에서 나 외의 모든 것에 망설임 없이 나의 미감과 합리를 실행함을 뜻하고, 박애·동정·자비가 없음이 그 특징이다. 자신이나 혈육 혹은 자신을 포함한 협소한 집단에만 미감이 작용하고 그 범위를 벗어난 타자를 적대시하는 것이, 동물들이 자신들의 미감을 실현하는 방식이고, 이런 행태를 보이는 인간들도 동물만큼 야만적이다.

"무엇을 위하여!"라는 목표에 집착하는 사람은, 그 '무엇'의 범위를 넘어서 사고할 능력이 없거나 넘어서기를 완강히 거부한다. 또 '무엇'에 대한 집착은 '무엇'의 범위 밖에 있는 타자들을 적대시할 준비가 되어 있음을 뜻한다. 비록 인간이 '총체적 미감'이

라는 본성을 타고나기는 했지만, 오로지 나를 기준으로 이를 행사할 때 나 외의 모든 것에 무제한적으로 추악한 폭력을 행사하며 적극적으로 재앙을 만든다. 심지어 남에게 고통이 될 줄을 뻔히 알면서도 폭력을 행사하는 짐승보다 못한 사악한 인간도 존재한다.

인간의 미감은 천지 만물에까지 영향을 미치므로, 위대하다면 위대하다고 할 수 있고 위험하다면 위험하다고 할 수 있다. 이런 의미에서 과학과 기술의 발달이 곧 인류의 진보가 아니고, 그 자체로 인류의 행복과 비례 관계에 있지도 않다. 과학과 기술은 대개 인간의 활동 능력을 증가하고 활동 범위를 확대하는 데 사용되어왔다. 과학과 기술의 영향으로 현대인들은 과거보다 더 많이 더 넓게 활동하게 되었다. 그리하여 인간이 만들어내는 사건들이 이전보다 더 다양하고 광범위해졌다. 사건의 수가 증가하고 범위가 확대되는 것은, 세력이 커졌음을 뜻한다. 인간 세상에서 돈·권력·무력이 세력을 대표하는 것들이다.

나와 내가 속한 집단을 위하여 나 이외의 모든 것을 조작하고 통제하는 과학과 기술은 야만이고 사악이며, 세력을 넓히려는 반동적인 행위이기 쉽다. 과학과 기술이 원래 야만은 아니었고, 세력과 무관한 동기에서 비롯된 것들이 많지만, 야만의 진보를 위해 봉사한 역사가 있고 앞으로도 그럴 위험은 여전히 크다.

왜냐하면 과학과 기술의 연구자가 이기적인 동기를 갖지 않더라도, 그 사용자는 결국 이기적인 관심에서 벗어날 수 없는 인간이기 때문이다.

3) 윤리학

사람들 서로 간의 세력의 투쟁 속에서, 세상의 '추'와 '악'이 생겨났고 생명들의 고통과 불행이 싹텄다. 일반적으로 세력이 확대되고 강화되는 것을 복福이라 하고, 세력이 축소되고 약화되는 것을 화禍라고 하는데, 모두 나의 미감이 미치는 범위가 그 경계선이 된다. 나의 '복'이 타인에게 '화'가 되거나 그 반대가 되므로, '화복'의 변화는 무상하고 나의 세력도 무상하다. '복'을 가까이하고 '화'를 멀리하고 싶지만, '화복'은 세력이 가진 두 얼굴일 뿐이다. 세력과 관계된 모든 것들은 그 자체가 반동적이다.

내가 있는 곳은 어디든 전도된 현상들이 생겨나고, 내가 있는 곳은 어디든 조화와 균형이 깨어진다. "자신이 바라지 않는 것은 남에게도 행하지 말라."[6]는 공자의 말은, 반동적인 나의 속성을 넘어 나와 타인을 동등한 비례와 균형 속에서 바라보라는 '총체적 미감'의 기본적인 원리를 주장한 것이다. 동일률이 수학과 논리학의 기본 원리라면, 공자의 이 주장은 윤리학의 기본 원리라고 할 수 있다.

윤리학에 기본 원리라고 할 만한 것이 있을지, 또 "자신이 바라지 않는 것은 남에게도 행하지 말라."는 주장을 윤리학의 기본 원리라고 할 수 있을지 하는 문제는 수학이나 논리학과 달리 복잡한 문제가 있다. 수학과 논리학에 작용하는 정확한 비례와 균형의 감각이, 실제 윤리의 차원에서는 똑같이 작용하지 않기 때문이다.

수학과 논리학은 '나'에 대한 관심이 배제된 행위이지만, 사람과 사람의 관계에서 성립하는 윤리의 문제에서 '나'라는 인식을 배제한 행동이 쉽지 않다. "1+1=2"와 "1≠2"를 아는 것은 매우 간단한 인식이지만, 나와 남을 동등하게 바라보는 것은 매우 어려운 인식이기 때문이다. 또 수학과 논리학의 기본 원리를 이해하지 못하는 사람을 만나기는 어렵지만, "자신이 바라지 않는 것은 남에게도 행하지 말라."는 원리를 의도적으로 위배하는 사람들을 만나는 것은 어려운 일이 아니다.

윤리학이 대상으로 하는 인간의 행위는 항상 세력과 관련이 있고, 세력은 인간으로서 거부하기 힘든 생존 혹은 생활의 요구와 결부되어 있다. 따라서 대부분의 인간은 세력의 반동적인 속성을 자각하지 못한 채 세력과 행복이 일치한다고 착각하거나, 세력이 반동적임을 인식함에도 불구하고 자신의 행복을 명분으로 타인에 대한 자신의 세력을 정당화하는 데 망설임이 없다.

그러므로 실제의 삶에서 합리적인 태도는 결코 쉬운 일이 아니고, 인류의 삶이 전체적으로 합리적인 기준을 만족시키는 것은 아주 요원한 일일 수 있다. '계몽의 시대'는 이미 지나간 과거가 아니라 앞으로 추구해야 할 미래이고, 이성적인 사고와 합리적인 태도는 유토피아에서나 기대할 수 있는 삶의 방식일지 모른다. 인간은 아직 충분히 계몽되지 않았다.

"자신이 바라지 않는 것은 남에게도 행하지 말라."는 주장은 윤리학의 기본 원리이지만 동시에 가장 완성하기 어려운 목표이기도 하다. 말하자면 윤리학에 있어서는, 기본적인 원리와 궁극적인 목표가 동일하다. 나와 남을 항상 동일한 비중으로 보는 관점에는, 이미 가장 높은 수준의 윤리적인 수양이 전제되어 있다. 윤리학의 원리는 지극히 간단명료한 주장이고, 특별한 작위를 요구하지 않는 금지의 원칙이지만, 이 한 가지를 지키기가 어려운 것이 바로 인간이다.

필자는 윤리학이 스스로의 행위를 성찰하는 것을 넘어서 타인에게 어떤 실천을 요구해야 한다고 생각하지 않는다. "자신이 바라지 않는 것은 남에게도 행하지 말라."는 주장은, 자신의 행위를 성찰하라는 소극적인 요청이지만 항상 타당하다. 이 주장이 항상 타당한 이유는, 그것이 타인에게 무엇을 행하라는 '행위의

법칙'이 아니라 나와 남을 동일시하라는 '사유의 법칙'이기 때문이다.

한편 "자신이 바라는 것을 남에게도 행하라."라는 주장이 항상 타당하지는 않다. 이 주장이 항상 타당하지 않은 이유는, 타인에 대한 어떠한 행동도 세력과 결부되는 바가 있기 때문이다. 남의 호의도 나에게는 짜증나거나 탐탁지 않은 일일 수 있다. "자신이 바라는 것을 남에게도 행하라."라는 주장이 유효한 것은, 타인이 동의하거나 감사할 때에 한해서이다.

타인에 대한 사랑이 전제된다고 하더라도, 겸손하고 조심스러운 제안을 넘어서는 어떠한 행위도 상대방의 동의 없이 '자신이 바라는 것을 남에게도 행하는' 지나침이 될 수 있다. 윤리는 행위에서 비롯되고, 행위는 선택에서 비롯되며, 선택은 인생관이라는 총체적 인식에서 비롯된다. 각자의 인식이 각자의 세계를 구성하므로, 어떤 사람의 행위가 질적으로 변하는 일은 그 사람의 삶과 세계가 온통 바뀐다는 뜻이다. 이는 누구에게도 쉽고 간단한 일이 아니며, 선택의 능력이 있는 타인에게 강제할 성질의 것은 더욱 아니다. 남을 대신하여 생각해줄 수 없고 살아줄 수도 없기 때문이다.

남의 생각을 억지로 바꾸는 것은 태산을 옮기기보다 어려울 수 있지만, 자신의 생각을 바꾸는 것은 손바닥을 뒤집기보다 쉬

울 수 있다. 가능한 쉬운 일은 버려둔 채 굳이 불가능한 어려운 일에 매달리는 것도 전도된 사고방식임이 분명하다. 사람들이 세상일을 걱정하는 것이, 마치 자신의 손바닥조차 뒤집을 수 없으면서 세상의 모든 산들을 옮기려고 하거나 모든 산들이 자신의 생각대로 옮겨지지 않음을 한탄하는 것처럼, 우스꽝스러운 일이 대부분이다.

윤리적으로 더 낳은 사회를 실현하기 어려운 것은, '너'와 '그' 때문이 아니라 항상 '나' 때문이다. 각자가 스스로의 행위를 잘 단속해서 최소한 자신이 싫은 것을 남에게 행하지 않았다면, 인간 세상의 수많은 눈물과 증오는 원래 없었을 것이고 비윤리적인 문제들은 처음부터 생기지도 않았을 것이다. 윤리의 문제에서 자발적인 성찰 이외의 다른 방식은 설득력 있게 제시되기 어렵다.

말을 하지 않거나 글을 쓰지 않으면 모르겠지만, 일단 말을 하거나 글을 쓴다면 모든 문장이 수식數式 같은 논리를 유지하기는 힘들더라도 전체적으로 균형 잡히고 설득력이 있어야 한다. 또 아무런 행위도 하지 않으면 모르겠지만, 사회 속의 인간으로 행위하고 행위의 규범으로 윤리를 말한다면, 최소한 "자신이 바라지 않는 것은 남에게도 행하지 말라."는 원칙은 지켜져야 한다. 이 하나의 원칙만으로도 윤리의 문제에 대한 해결책이 되지만,

이마저 지키기 어려운 것이 모든 사람들의 문제이며, 사람과 사람 사이의 문제는 여기서 비롯되었다.

시대와 장소를 불문하고 모든 사람들이 따라야 할 '당위의 법칙'이 실재한다고 주장하는 것이 규범윤리학이다. 그런데 당위의 법칙에는 반드시 어떤 목적이 전제되어 있다고 봐야 한다. 목적이 전제되지 않은 당위라는 것을 상상할 수 없기 때문이다. 동일한 삶의 목적을 인정하는 사람들 사이에서라면, 어떤 규범은 당위라고 주장될 자격이 있다. 그러나 모든 사람들이 동일한 삶의 목적에 동의한 적이 없었고 앞으로도 그럴 것이라면, '당위의 법칙'은 보편적인 근거를 확보하기 어렵다.

한편, 현상계의 배후에 초월적인 원리나 절대적인 존재를 상정하고, 이를 근거로 보편적인 행위의 법칙이 있다고 주장할 수 있다. 그런데 형이상학적 관점은 궁극적인 것에 대한 견해에 근거하고, 견해의 차이가 각각 다른 인생관을 구성한다. 따라서 각각의 견해가 각각의 행위를 정당화할 수 있으므로, 서로 다른 주장들 사이의 모순을 해결할 방법이 있을 수 없다.

그런데 자신의 관점을 절대적이라고 믿는 여러 윤리관들이 공존하도록 허용된다면, 여러 극단적인 주장들에 정당성을 부여함으로써 부정적인 결과를 초래할 것이라고 우려할지 모른다. 이

런 우려는 다양한 사상과 종교가 뒤섞여 있는 인간 세상에서 자주 현실로 나타났다. 인간이 자신만의 섬에 고립된 존재가 아니고 사회가 다른 사람들과 더불어 사는 곳이라면, 사람과 사람 사이의 문제는 피할 수 없다. 사회 속의 인간이라는 전제하에서 "자신의 인생관에 따른 것이라면, 어떻게 행하든 스스로에게 정당하다."는 생각은, 사람들 사이에서 생기는 갈등에 대해 눈을 감거나 사회 속의 인간이기를 포기하는 것과 다르지 않다.

그러나 서로 다른 윤리 체계들 사이에서 생기는 갈등은, 여러 가지 윤리관이 널리 승인되어서 모든 이론들이 동등한 권리로 주장되기 때문이 아니라, 반대로 자신의 신념만을 옳다고 생각하는 옹졸함과 타인의 권리를 무시하는 오만 때문이었다. 인간 세상의 큰 갈등과 투쟁은 세력에 대한 욕망을 갖가지 미사여구美辭麗句로 포장한 터무니없이 강력한 신념을 실천으로 옮긴 경우였다. 자신의 생각만을 고집하고 자신의 신념만으로 똘똘 뭉친 사람들은 세상의 큰 재앙을 만들어내는 두려운 존재들이다. 자신의 양심과 목숨을 걸고 옳다고 확신하는 그 위대한 신념을 타인에게 강제하는 행위가 바로 야만이기 때문이다.

한편, 죄를 짓거나 악을 행하는 사람들을 처벌하는 문제는 내 소관이 아니다. 그런 사람들은 관습이나 규범의 제재를 받을 것

이고, 요행히 그렇지 않더라도 스스로가 받는 벌은 피할 수 없다. 각자의 인생경계가 각자의 생활세계를 구성하므로, 추하고 악한 마음이 행복하고 아름다운 삶을 구성할 수 없기 때문이다.

그럼에도 금수 같거나 금수만도 못한 사람들이 과분한 행복을 누린다면, 이는 잠시의 현상이고 무상한 것이며 그 마음에 어울리는 삶으로 이행하는 과정일 뿐이다. 무고하고 선량한 사람들이 지나친 불행을 겪는 것도 이와 같으며, 모든 사람들이 자신의 마음과 행위에 어울리는 방식의 삶을 향해 나아가고 있을 것이다. 어떤 원인들은 발생하자마자 바로 그에 상응하는 결과를 만들지 않을 개연성이 크기 때문이다.

그렇다면 무고한 사람들이 현재 겪고 있거나 앞으로 겪을지 모를 이유 없는 불행은 어떻게 해야 할까? 현상계의 사건들은 다른 사건들과의 관계 속에서 또는 인과 속에서 생겨나므로, 나와 무관한 사건들이 나에게 발생할 수 없다. 그리고 파리나 모기 등의 해충들이 주는 고통에서 벗어나는 방법은 해충들을 모두 박멸하는 것이 아니다. 왜냐하면 세상의 모든 해충들을 영원히 박멸하는 것이 가능한 일이 아니고, 설사 그것이 가능할지라도 그때쯤이면 거의 모든 인간들도 해충들과 함께 박멸될 것이기 때문이다. 반동적인 대부분의 인간들은 누구나 해충처럼 작용하는 바가 있다.

해충들이 주는 고통을 피하는 효과적인 방법은 나와 내 주변을 항상 청결하게 유지하는 것뿐이다. 눈은 밖으로 뚫려 있어서 자신이 누리는 과분한 행복은 보지 못하고, 귀는 밖으로 달려 있어서 자신의 뱃속에서 울리는 역겨운 소리는 듣지 못한다. 반동적인 인간은 금수들과 마찬가지로 자신을 성찰하는 기관이 발달하지 않은 동물이다.

"자신이 바라지 않는 것은 남에게도 행하지 말라."는 윤리학의 기본 원리를 타인에게 요구하는 것은, 역설적으로 이 원리를 위배하는 일이 된다. "자신이 바라지 않는 것은 남에게도 행하지 말라."는 주장은 윤리학의 기본 원리임과 동시에 궁극적인 목표가 되므로, 타인에게 이를 요구하는 것은 자신에게도 어려운 일을 남에게 요구하는 일이 되기 때문이다. 그리고 타인의 생각을 억지로 바꾸려는 시도는 타인에 대한 존중을 결여한 야만이 될수 있다.

"자신이 바라지 않는 것은 남에게도 행하지 말라."는 윤리학의 기본 원리는, 나와 남을 동일시하는 사유의 법칙으로서 모든 행위를 판단하는 분명한 기준이 되고, 부작위不作爲인 금지의 원칙으로서 자신에 대한 성찰과 타인에 대한 존중의 의미가 있다. 윤리학의 기본 원리가 성찰과 존중이라면, 규범윤리학이 제시하는 여러 규범들은 다른 규범들과 서로 갈등을 일으키지 않으면

서 각각이 의미 있는 것이 될 수 있다. 따라서 윤리의 문제는 타인에게 무엇을 요구하기보다는 스스로 자신의 수준을 높이는 것이 해결책이 될 수밖에 없다.

어떤 사람의 인생경계 즉 인품은 인간의 본성인 '총체적 미감'이 드러나는 수준을 말한다. 윤리학의 목표도 결국 이 수준을 높이는 일이 될 것이다. '총체적 미감'이 장애 없이 드러날수록 인생경계가 높고, '총체적 미감'이 반동적인 나 때문에 가려지고 왜곡될수록 인생경계가 낮다. 성인은 '세 경계'의 나에 대한 집착이 없으므로, 윤리적으로도 최고의 수준에 있다.

인간이 반동적인 집착을 멈출 때, 행복한 삶과 지극한 즐거움은 이미 주어져 있다. 반동적이고 무상한 세력의 영향을 벗어난 성인은 '복' 아닌 '복'을 누리고 즐거움 아닌 즐거움을 누린다. 성인은 인간이 도달할 수 있는 최고의 경계를 일컫는 호칭이고, 우주에서 일어나는 가장 아름다운 사건을 가리키는 말이다. 성인의 행복과 즐거움은 '한 경계'의 빛으로 천지보다 장구長久하다.

'총체적 미감'은 '무아'의 상태에서 나타나는데, 이것이 인간과 인간 및 인간과 자연 사이의 조화를 이루는 최상의 방법이다. 세상의 모든 사물은 각각의 원인 때문에 존재하므로, 존재의 의의가 없는 사물이란 없다. 나의 관점에서 사물을 보면 혐오스럽거

나 추한 사물이 있다. 나의 관점을 벗어나서 사물을 보면, 세상의 모든 것들은 이미 완전한 조화 속에 있고 결함도 결핍도 없이 전체적으로 아름답다.

'경계'의 틀 속에서 인식과 존재가 일치하고, 각각 다른 차원의 인식에는 각각 다른 수준의 미감이 작용하므로, 인식과 존재는 가치와도 일치한다. 필자는 인간의 본성을 '미'라는 개념으로 규정하였고, 감각적인 것에만 국한되지 않는다는 의미에서 '총체적 미감'이라 설명하였으며, 논리적 인식과 윤리적 인식을 통섭하는 총체적인 인식능력이라고 규정하였다.

3

경계론의 예술론

예술작품은 그 자체로 '세 경계'에 속하는 사물이다. 예술작품이라는 구체적인 대상이 있고, 우리는 작품을 보거나 들을 수 있으며, 작품에 대해 분석하고 평가할 수 있다. 그러나 우리가 예술작품에 대해서 미적체험이나 미적관조라는 것을 할 때, 말하자면 예술작품이 전달하는 오묘함을 터득할 때, 예술작품은 더 이상 감각적 인식의 대상이 아니고, '육근'의 범위 밖에 있게 된다. 이때 감상자는 자신의 체험과 함께 '두 경계'의 상태에 있다. 이 말은 눈앞의 예술작품이 갑자기 사라진다는 뜻이 아니다. '두 경계'는 감상자와 예술작품이 '육근'의 매개를 통하지 않고 더 직접적이고 깊은 관계를 맺는다는 뜻이다. 이때의 체험은 '육근'에 의해 나눠지지 않으므로 총체적이다.

이런 미적체험과 유사한 이론으로 쇼펜하우어의 '미적 태도론'이 있다. 쇼펜하우어의 이론은, 이해관계를 떠나서 개념의 매개 없이 직접적으로 대상을 인식하는 것이 미적체험이라는 주장이다. 쇼펜하우어는 이런 특수한 지각을 '미적관조'라고 하였다. '미적관조'는 맹목적인 의지의 욕망이 잠시 멈추는 '무아'의 상태로 존재의 고통을 잊는 순간이다. 쇼펜하우어는 이를 불교의 '해탈'과 유사하다고 하였고, 이때 이데아를 인식할 수 있다고도 하였다.

그러나 쇼펜하우어의 미적관조는 '두 경계'인 '물화'의 체험을 너무 대단하게 평가한 것으로 생각된다. 미적관조의 순간에 맹목적인 의지의 욕망이 잠시 멈춘다는 점은 이해되지만, 현상계와 잠시 거리를 둔다는 이유로 이를 해탈이나 이데아와 연관시키는 것은 지나치게 단순한 발상이다. 쇼펜하우어의 주장은 세계를 현상계와 본체계로 나눠 보는 이분법적 사고의 자연스러운 귀결이다. 현상계를 벗어난 상태가 곧바로 본체계라고 전제한다면, 예술가의 작업을 신의 창조와 비교하는 주장을 아주 터무니없는 이야기라고 볼 수만은 없게 된다.

그리고 벌로Edward Bullough가 주장한 '심적 거리'의 이론도 이와 유사한 형태의 '미적 태도론'이다. 미적 대상을 관조하는 사람은 이해관계를 떠나기 때문에 대상을 객관적으로 바라볼 수 있다는

동양미학 경계론

것이 벌로의 주장이다. 벌로가 말한 '심적 거리'는 감상자와 감상자 자신의 심리 상태인 이해관계에 대한 생각 사이의 거리를 두고 말한 것이다.

그러나 감상자와 감상자 자신의 특별한 심리 상태와 거리를 두는 것만으로 미적체험을 설명하는 데는 무리가 있다. 왜냐하면 '심적 거리'가 있는 체험이라고 해서 모두 미적체험이라고 할 수 없기 때문이다. 대상에 대한 감각적인 집중이나 탐닉의 순간에도 미적체험에서와 마찬가지로 감상자와 이해관계 사이에 '심적 거리'가 있다고 할 수 있다. 이 경우는 대상을 객관적으로 바라본다는 의미의 '미적관조'와 아무런 관계가 없다. 또 어떤 방식으로든 감각기관이 특정 대상에 집중하는 행위가 배제된다면, 미적체험 자체가 성립하지 않는다.

따라서 이런 심리학적 설명 방식은 무엇이 미적체험의 대상이고 무엇이 감각적 집중의 대상인지를 우선적으로 규정하고 구별해야 할 요청에 직면하게 될 수밖에 없다. 그러나 이것은 심리학의 소관 사항이 아니다. 심리학적 방법으로 미적체험을 설명하려는 벌로의 주장은, 다시 원점으로 되돌아가 무엇이 미적체험의 대상이고 탐닉의 대상인지를 먼저 규정해야 하는데, 이는 선결문제 요구의 오류가 있다.

여기서 쇼펜하우어와 벌로의 이론을 검토한 까닭은, 경계론

이 객관적이거나 절대적인 '미'의 개념과 관련이 없기 때문에 주관적이거나 심리학적인 설명 방법을 모색할 것이라는 예단을 차단하기 위해서이다. '미'와 '예술'의 문제에 있어서 객관과 주관 사이를 오락가락해도 만족스러운 설명을 할 수 없는 까닭은, 이 둘이 방향만 다를 뿐 동일한 궤도에 있기 때문이다. 경계론에서 '미'는 인간의 본성과 관련이 있는 개념이고, '예술'은 인식의 차원이나 자격과 관련이 있는 개념이다. 경계론의 관점에서라면, 주관적인 방식이나 객관적인 방식 그 어느 것으로도 만족스럽게 설명할 수 없었던 문제들에 대해 새로운 견해를 제시할 수 있다.

미적체험을 '두 경계'라고 한 것은 감상자와 대상 사이의 관계를 말한 것으로, 그 둘 사이에는 이해관계나 개념의 매개가 없으므로 아무런 거리가 없다고 해야 할 것이다. 물론 아무런 거리가 없다고 해서 모두 미적체험이 아니라는 주장은 별로의 경우와 같다. 대상에 대한 감각적인 집중이나 탐닉의 순간도, 마치 대상과 나 사이에 거리가 없는 '두 경계'처럼 보이기 때문이다. 그러나 이 경우에 항상 체험의 총체성이 훼손된다. 미적체험은 가장 직접적으로 대상의 총체를 체험하는 것이고, 체험의 총체성은 인식의 차원이나 예술작품의 자격과 관련된 문제이므로, 심리학적인 설명의 범위를 벗어난다.

칸트에서 쇼펜하우어를 거쳐 완성된 '미적 태도론'은, 장자의

동양미학 경계론

'물화'와 필자의 '두 경계'와 상당한 유사점이 있다. '미적 태도론'은 미적체험에만 국한된 이론으로 '물화'와 '두 경계'가 말하는 범위에 포함된다. 그러나 '물화'와 '두 경계'는 특수한 대상이나 예술작품에만 국한된 것이 아니라, 광범위한 생활세계의 모든 사물들에 대한 깊은 체험을 말하는 것이므로, 현상학의 '전 합리적 지각' 혹은 '전 반성적 단계의 지각'과 더 큰 유사점이 있다.

'물화'의 범위는 넓고도 깊다. '물고기가 강과 호수에서 서로를 잊어버리는' 것과 같은 자연계의 생육이 있고, 장자가 나비의 즐거움을 터득한 것과 같은 사물에 대한 깊은 체험이 있으며, 윤편輪扁과 포정庖丁이 기예를 익힌 것과 같은 학습을 통한 '체득'이 있다. 그런데 예술작품은 단순히 한두 가지가 아닌 다양한 '물화'의 과정을 거치는 복합적인 생산물이다.

첫째, 예술가 자신이 높은 '인생경계'가 있어야 한다. 예술가는 삶의 의미와 우주의 이치에 대한 깊은 파악이 있어야 한다. 말하자면 예술가는 인격의 수양과 높은 수준의 교양이 필요하다는 뜻이다.

둘째, 장차 예술작품으로 구성될 대상에 대한 깊은 터득이 있어야 한다. 말하자면 '사물의 오묘함을 얻어서得物之妙' 대상에 대한 심상心象을 가져야 한다. 예를 들어, 대나무 그림을 그릴 때 그

동양미학론

려질 대나무의 형상이 마음속에 형성되는 '흉중성죽胸中成竹'과 같은 것이 있어야 한다.

셋째, 작가의 '심상'을 여실하게 표현할 수 있는 제작 기술이 완전히 체득되어, '마음과 손이 서로 응하는心手相應' 수준에 도달해야 한다. 이런 솜씨로 만들어진 작품은 마치 "하늘나라의 옷은 바느질 자국이 없다天衣無縫."는 표현처럼 의도적이거나 꾸민 흔적이 보이지 않게 된다. 이를 '귀신같은 솜씨疑神'라고도 한다.

넷째, 작가의 인생경계, 작가가 터득한 사물의 오묘함, 마음과 손이 서로 응하는 기술이 결합되어 만들어진 예술작품의 깊은 맛을 감상자가 터득했을 때, 말하자면 작품의 예술세계인 '의경意境'을 얻는 순간, 그 작품은 '육근'의 범위 밖에 놓이게 되고 '경계는 대상 밖에서 생기는境生於象外' 체험을 하게 된다. 이 순간은 작가의 '인생경계'와 작가가 터득한 사물의 오묘함 그리고 작가가 체득한 기술이 감상자와 총체적으로 '물화'되는 시간이다.

다섯째, 예술작품을 감상하면서 미적체험이나 '물화'를 체험하기 위해서는 감상자의 예술적 소양이나 높은 수준의 인생경계도 함께 요구된다.

위의 설명은 '예술'이라는 영역에서 가정할 수 있는 가장 이상적인 경우인 훌륭한 예술가, 뛰어난 예술작품, 수준 있는 감상자

라는 세 가지 요소를 전제한 것이고, 예술의 자격에 논의의 초점이 맞춰져 있다.

우리가 어떤 사람을 예술가라고 부르는 이유는, 그 사람이 기본적으로 세 번째의 요소인 제작 기술이 있기 때문이다. 그것이 단순한 반복적 기술에 불과하다면 그 사람은 장인匠人이고, 제작 기술을 결핍한 경우라면 수준 미달이라고 볼 수밖에 없다.

두 번째의 요소인 '물화'의 능력이 '천재'이다. 이는 화가의 눈, 음악가의 귀, 배우가 극중 인물과 동화되는 능력을 말한다. 따라서 천재는 보통 사람들을 능가하는 특별한 '물화'의 재능을 타고난 사람이라 할 수 있다. 우리들이 보아 온 훌륭한 예술작품들은 기본적으로 두 번째 요소와 세 번째 요소를 겸비한 것들이다.

첫 번째 요소는 예술가의 인품과 작품과의 관계를 문제 삼는 경우인데, 이것이 작품의 품격을 결정한다. 첫째, 둘째, 셋째 요소들을 모두 갖춘 예술작품으로 종교 예술작품과 뛰어난 교양을 갖춘 천재들의 작품을 꼽을 수 있다. 이 작품들은 이상적인 예술작품의 전형典型으로 불릴 만한 충분한 자격이 있다.

예술은 인류가 문화라는 배경을 갖고 만든 세계임에도 불구하고 반동적이거나 나눠지지 않은 세계이다. 인간이 예술작품을 만드는 것은 '물화'의 경계로 향하려는 자연스러운 욕구의 반영

이고, 무상하고 반동적인 현상계를 벗어나 인간의 본성인 '총체적 미감'을 실현하려는 충동의 일환이다.

따라서 예술작품은 물화의 문(門)이고 의도적인 줄여나감(損之)의 시작이 된다. 예술이 인류의 여타 문화와 다른 점은, 그 방향이 근본을 향한다는(返本) 것이다. 바로 예술의 이러한 특성 때문에, 인류 초기의 예술은 이론적인 근거나 의도적인 기획 없이도 아주 자연스럽게 종교와 불가분의 관계에 있었다.

현재 우리가 볼 수 있는 인류 초기의 시각예술은 암화(岩畵)나 암각화(岩刻畵)인데, 수렵과 다산(多産)에 대한 기원이나 종교적인 숭배로 판단되는 내용들이 많다. 이런 예술의 출현은 당시에 수렵이나 '다산'이 이미 문제가 되었음을 의미하는 것으로, 사물과 자신 사이에 문제가 있음을 심각하게 인식하기 시작했음을 뜻한다.

문제가 있는 사물들을 그리고 새기는 행위는, 그 사물들이 더 이상 자신에게 문제가 되지 않고 조화를 이루기 바라는 '물화'의 욕구가 표출된 것이다. 종교적인 숭배를 담은 회화들도 삶의 문제에 대한 인식에 근거해서 문제에서 벗어나려는 절실한 욕구가 반영된 것들이다. 문제에서 벗어나는 것을 '해방'이라고 한다면, 예술을 통한 인간 해방이 가능하다고 단언하기는 어렵지만, 인간이 예술 속에서 해방을 모색해왔고 위로를 받아왔음은 분명하다.

어느 시대든 '물화'의 필요성이 절실하게 부각되는 주제들이

있기 마련이고, 이런 주제들은 우선적으로 예술작품에 반영된다. 예술가들은 뛰어난 감수성으로 시대의 문제들을 파악하고 관련된 주제들을 작품에 반영함으로써 시대를 앞서간다는 평가를 받아왔다. 그러나 이런 평가가 예술가가 곧 예언자라는 뜻은 아니다. 예술가의 작업은 내용의 진실 여부나 사실과의 부합 여부를 증명할 필요가 없으므로, 증명이 필요한 다른 영역들보다 신속한 작업이 가능하다는 이점이 있었다.

예술작품이 비록 특정한 시대와 지역의 산물이지만, 시대와 지역의 한계를 뛰어넘는 요소가 없다면, 박물관에 진열된 수많은 작품들은 우리에게 사료史料 이상의 것이 될 수 없다. 예술작품이 각 시대의 절실한 주제들을 반영하지만, 시대와 지역을 막론하고 영원히 문젯거리일 수밖에 없는 생명·인간·자연·종교 같은 주제들은 여전히 예술작품에 반영되고 있고 앞으로도 그럴 것이며, 문화가 있는 우주의 다른 곳에서도 그럴 것이다.

박물관의 작품들이 시대와 지역의 한계를 넘어 우리에게 특별한 체험의 대상이 될 수 있는 까닭은, 작품들의 물리적인 속성이 특별하기 때문이 아니라, 시대·지역의 특수성을 넘어서 보편적인 '물화'의 체험으로 사람을 이끌기 때문이다. 예술작품을 통해서 얻는 '물화'의 체험은 우리에게 '무관심적 쾌'라는 특별한 즐거움을 준다. 이것은 우리들이 평소에 가질 수 있는 '세 경계'의 감

각적인 쾌나 세속적인 성취에서 오는 흡족함과 다르다. 예술작품을 통한 '물화'의 체험은 작가의 삶과 일체를 이루는 조화의 체험이고, 비록 짧은 순간이지만 총체적인 세계에 대한 예감이다.

다시 이야기의 처음으로 돌아가서, 미의 이데아를 비례와 균형으로 구현한 비너스 상과 같은 예술작품은, '객관'이나 '절대'라는 개념이 그 사유체계 내에서 성립할 수 없었던 동양에서 탄생할 수 있는 것이 아니었다. 설령 동양에도 정확한 비례나 균형을 갖춘 예술작품이 있었더라도, 비례나 균형 같은 요소들은 '물화'의 체험을 얻기 위한 기술적인 도구로서 부수적인 것이었다.

한편 비례와 균형이 그리스인들이 예술에서 추구했던 궁극적인 가치였다면, 그들은 기하학적 도형으로 충분히 만족했을 것이므로 굳이 비너스 상을 만들 필요조차 없었을 것이라 생각된다. 그들이 비너스 상을 만든 데는 다른 목적이 있었을 것이다. 신상神像의 제작은 신성神性과의 '물화'가 주된 목적이었을 것임이 틀림없다. 단지 고대 그리스의 이성적이고 합리적인 전통에 비추어 보았을 때, 비록 비례 균형 같은 것들이 부수적인 요소였을지라도 그리스인들이 쉽게 위배하거나 의도적으로 무시할 수는 없었을 것이다.

경계론은 예술체험의 고유한 영역을 '두 경계'라고 설명하면서, 인식론과 존재론의 각도에서 예술에 접근을 하였다. 경계론은 미적체험을 설명하기 위하여, 직관이나 영감 등 증명하기 어려운 개념들에 의지할 필요가 없었고 검증 불가능한 초월자에 호소할 필요도 없었다. 경계론이 제시한 '두 경계'는 인식의 방식임과 동시에 인식이 구성한 세계이고, 현상계인 '세 경계'의 논리적 추론에 근거한다. 경계론은 미적체험에 수반되는 '무관심적 쾌'라는 정서적 반응을 설명하기 위하여, 심리학 등의 과학에 호소할 필요도 없었다. 경계론의 '한 경계'인 인간의 본성이 '총체적 미감'이라면, 미적체험에서의 정서적 반응은 인간 본성의 자연스러운 귀결이 되기 때문이다.

'물화'의 영역은 끊임없이 변한다. '세 경계'에서 생겨나는 새로운 조합들이 '두 경계'의 변화를 요구하기 때문이다. '문화'라는 '세 경계'의 다양한 조합들은 '물화'되기를 기다리고 있고, 물화되지 않는 조합들은 소외疏外를 일으킨다. 반동역량으로서의 문화 현상이 복잡하고 다양해질수록 '물화'의 요청은 증가하고, 문화적인 소양이 있는 사람일수록 문화가 주는 부담을 더 받게 된다. 문화가 주는 부담은 예술체험에 대한 요구를 증가시키므로, 예술에 대한 취미가 교양 수준과 관계가 있을 것이라는 예측은 자연스러운 것이다.

동양미학론

예술작품이 '물화의 문'이라는 주장은 예술의 자격에 대한 요구이다. 사실 수많은 예술작품들은 그 자체가 '세 경계'의 반동적인 조합으로, 오히려 소외를 가중시키기도 한다. '물화'되지 않는 '세 경계'의 조합들은 머지않아 도태될 운명이다. 예술작품을 포함한 '세 경계'의 모든 조합들은 반드시 '물화'의 심판을 거친다.

4 경계론으로 본 현대예술

20세기 과학·기술의 급격한 발전과 정치·사회 전반의 광범위한 변화는 전통적인 삶의 방식에 큰 충격을 주었고, 전대미문의 파격적인 예술작품들이 등장하여 새 시대를 장식하였다. 삶의 방식이 복잡해지면서 예술의 형태도 다양해졌고, 예술의 다양성은 다시 삶의 복잡성을 가중시켰다. 현대인들은 복잡한 삶의 문제를 해결하기도 벅찬 상황에서, 난해한 예술의 문제까지 덤으로 짊어지게 되었다. 그리하여 현대인들에게는 예술로부터의 해방이라는 새로운 숙제가 생겼다.

칸딘스키Wassily Kandinsky · 몬드리안Piet Mondrian · 말레비치Kazimir Malevich의 추상회화와 뒤샹Marcel Duchamp의 〈샘〉 같은 작품들은 이미 오래전에 현대미술의 고전이 되었다. 그러나 그들의 작품은

결코 소화될 것 같지 않은 음식처럼 여전히 낯설고 이해하기 어렵다. 세계와 단절된 추상회화는 새롭지만 음미할 만한 것이 없고, 기존의 예술과 단절된 뒤샹의 〈샘〉 같은 작품들은 흥미롭지만 감동적이지 않다.

형식주의 이론에 기초한 추상회화는 실제 세계와 거리를 두거나 단절하는 방식으로 예술의 순수성을 추구하여 기존의 회화와 다른 특별한 체험을 선사했다. 대상과의 '물화' 과정이 있는 기존의 회화에서, 세계와 유리된 탈속의 체험은 창작과 감상에 수반되는 자연스러운 것이었다. 한편 대상과의 '물화' 과정이 배제된 추상회화는, 지나친 거리 두기로 대상을 식별 불가능하게 만들거나, 세상에 존재하지 않는 '그냥 순수한 그림 그 자체just a pure painting itself'를 제공하여 관람자들에게 낯선 시각적 체험을 주었다. 체험할 내용이 없음에도 마치 무엇을 체험한 것처럼 느끼게 만들고, 탈속의 과정이 없었음에도 마치 세계와 유리된 듯 느끼게 만들기 때문에, 이런 체험을 '유사 미적체험' 또는 '사이비 탈속'이라고 규정할 수 있다.

예술에서 '유사 미적체험' 또는 '사이비 탈속'이라는 영역을 개척한 것은, 대단히 획기적이고 놀라운 발상이다. 그 결과 완전히 새로운 모습의 회화가 미술사에 등장했다. 기존의 회화가 재현한 가짜 세계로 진짜 체험을 제공했던 반면, 추상회화는 창조한 가

213

짜 세계로 가짜 체험을 제공했다. 그리하여 추상회화를 보면, 부분적으로 익숙하지만 전체적으로 낯선 알쏭달쏭한 이미지가 있고 미적체험인지 아닌지 구별하기 힘든 이상야릇한 느낌이 있다.

작품 속의 세계가 어차피 가짜라면, 그것이 재현된 것이든 창조된 것이든 중요한 문제가 아닐 수 있다. 또 거기서 미적체험과 탈속의 체험을 했든 유사 미적체험과 사이비 탈속의 체험을 했든 의미 있는 차이가 아닐 수 있다. 그러나 체험의 진실성은 시간이 흐를수록 무시하기 힘든 문젯거리가 될 수밖에 없다. 비유를 들면, 이는 마치 아기 입에 가짜 젖꼭지를 물려놓은 상황과 비슷하다. 아기 입에 가짜 젖꼭지를 물려주면, 아기가 얼마 동안은 가만히 있겠지만 머지않아 짜증을 낼 것이기 때문이다.

추상회화의 창시자들이 처음부터 가짜 세계를 창조하여 가짜 체험을 제공하려는 의도적인 계획을 세웠던 것으로 보이지는 않는다. 그들이 '교활한 벽지'나 '요상한 포장지' 같은 것들을 예술 작품이라고 속여서 명성을 도둑질할 의도를 가졌다고 보기 힘들고, 평론가들이나 이론가들이 그런 얄팍한 속임수에 넘어갈 정도로 어수룩해 보이지도 않기 때문이다. 그들이 추상회화가 사이비 창작이 아님을 주장하는 주된 근거는, 점·선·면의 조합이 '의미 있는 형식'이기 때문이라는 것이다.

추상회화의 형식이 의미를 획득하려면 첫째, 형식이 세계 속

의 사물에 근거한 것이라야 한다. 그러나 형식을 통해서 대상을 식별하거나 추측하는 것이 불가능할 정도라면, 의미 있는 형식이 있다고 하더라도 그 의미를 파악하기는 기대하기 어려울 것이다. 화가가 대상과 지나친 거리를 두면서 의미 있는 형식을 만들었다고 주장한다면, 화가가 의도적으로 파악이 불가능한 형식을 만들어서 의미 있는 형식이 있다고 속였을 가능성이 크다.

둘째, 추상회화의 형식이 세계 속의 사물과 무관한 채 의미를 획득하려면, 현상을 초월한 본체와 연관성이 있어야 한다. 우연의 일치였는지 모르지만, 추상회화의 창시자들은 모두 당시 유행하던 신지학theosophy에 심취했었다. 신지학은 인간이 본체와 직접 교감하는 것이 가능함을 주장하는 이론이므로, 추상 화가들이 창조했다는 의미 있는 형식은 원래 의도적인 속임수라기보다는 특이한 신념의 산물이었을 가능성이 크다.

그러나 소위 본체라는 것이 몇몇 추상 화가들의 눈에만 보이고, 게다가 시각적인 속성을 갖고 있다는 사실은 도저히 믿기 힘든 일이다. 비록 그들이 보지 못한 것을 보았다고 의도적으로 거짓말하지는 않았을지라도 뭔가를 보았다고 착각했을 수는 있다. 그들은 눈으로 볼 수 없는 것, 눈에는 보이지 않는 것, 인식의 대상이 될 수 없는 것을 보았다고 했으므로, 아마 그들은 자기가 보고 싶었던 것 즉 자신의 믿음을 보았을 가능성이 크다.

그러나 본체는 사물이 아니므로 감각과 인식의 대상이 될 수 없다. 인간이 사용하는 가장 관념적이고 추상적인 부호인 숫자나 언어로도 보여주기 힘든 것들을, 가장 감각적이고 구체적인 부호인 점·선·면으로 보여주려 했던 시도는, 마치 플라톤의 이데아를 그림으로 보여주려는 시도만큼이나 황당한 일로 보인다. 테이블이나 의자의 이데아라면 어떻게 시도해볼 수 있을지 몰라도, 선善의 이데아나 미美의 이데아라면 시도하려고 생각하기조차 어려울 것이다.

추상회화의 배후에는 현상과 본체의 이원론, 플라톤의 이데아, 칸트의 형식미 등 서양사상의 몇몇 특징들이 우상으로 작용했다고 생각한다. 그러나 서구의 이원론dualism이든 경계론의 삼원론trialism이든 모두 인위적인 설정이고 세계를 보는 관점일 뿐이다. 그러나 추상회화의 창시자들은 '신지학'의 세례 속에서 그 우상과 직접 교감한다는 확신이 있었고, 이를 회화로 제작하여 널리 퍼뜨렸다.

그리하여 이 무고한 속임수는 현대의 예술이 되었고, 많은 사람들은 긴가민가하면서 그 속임수에 가담하거나 동조했다. 추상회화는 이 시대의 수많은 사람들이 참여하는 '벌거벗은 임금님' 놀이와 비슷하다. 보통 사람들의 눈에는 보이지 않는 신비한 옷을 만드는 디자이너가 있고, 그 특별한 옷을 입고 자랑하는 벌거

벗은 임금님이 있으며, 임금님의 이상야릇한 옷을 보고 박수치면서 스스로를 위로하는 백성들이 있다. 그리고 임금님이 벌거벗었다고 주장하는 필자 같은 사람도 등장한다.

경계론의 관점에서 본다면, 인간의 인식이 무엇을 대상화하고 추상화하는 행위이므로, 현상계는 본질적으로 추상의 세계이다. 따라서 현상계의 사물을 재현한 예술작품은 모두 이중의 추상인 셈이다. 그리고 대상이 있는 추상회화는 추상을 극단적으로 밀어붙인 경우인데, 그 형식이 의미가 있으려면 대상을 식별하거나 추측하는 것이 가능해야 할 것이다. 한편, 대상이 없는 추상회화는 추상화할 수 없는 것을 추상화한 것이고, 작가가 믿는 우상을 추상화한 것이므로 창조된 가짜 세계이다. 그리고 우상조차 없는 경우라면, 추상회화는 정말 아무 생각 없이 그린 '그냥 순수한 그림 그 자체'가 될 것이다.

그런데 추상회화가 속임수라고 하더라도 그것이 추상회화가 배척받을 이유가 되지는 않을 것이다. 사람들은 추상회화가 속임수인지 아닌지에 관심을 갖기 보다는, 새로운 회화가 주는 특별한 체험에 더 큰 관심을 가졌을 것이기 때문이다. 추상회화의 유행은 사람들이 추상 화가들의 생각에 동의했기 때문이라기보다는, 그들이 제공한 특별한 체험에 흥미를 느꼈기 때문일 것이다. 그러나 시간이 흐를수록 낯선 형상에 대한 호기심이 점점 줄

217

어들고, 새로운 작품이 주었던 특별한 느낌도 더는 특별하지 않은 것이 되었다.

그럼에도 추상회화가 이 시대를 위해 공헌한 바가 적지 않다. 새로운 볼거리를 만들어 미술사의 새 장을 열었고, 예술과 문화의 다양성에 기여했으며, 디자인과 공예 등의 분야에 큰 영향을 끼쳤고, 미술관의 소장 목록을 다양하게 만들었으며, 많은 부富를 창출하였다. 비록 추상회화가 가짜 세계를 만들어서 가짜 체험을 제공했더라도, 이 시대의 예술작품으로서 큰 역할을 해왔음은 부정하기 어렵다.

추상회화는 현대건축이 만들어내는 기하학적이고 무의미한 공간에 가장 잘 어울리는 장식품이다. 반복적이고 무의미한 일상 속에서, 현대인들은 특별한 의미를 전달하려는 부담스러운 작품들보다 무심하게 바라보며 지나칠 수 있는 무의미한 추상회화를 더 편안하고 부담 없이 느낄지 모른다.

뒤샹의 〈샘〉을 기점으로, 예술이라는 이름으로 시도된 다양한 행위들은 예술의 영역을 급격히 넓혀왔다. 그리하여 세상의 놀랍고 황당한 일들은 모두 기네스북Guinness Book이 아니면 현대예술에 있는 것처럼 보일 정도가 되었다. 그런데 이해하기 힘든 이 많은 작품들이 그 자체로 어떤 가치가 있을까? 이런 작품들을 감

상하는 것이 나에게 무슨 의미가 있을까?

현대사회의 폭발적인 변화가 예술가들에게 큰 부담이 되었을 것이라 추측하기는 어렵지 않다. 삶의 방식과 환경의 변화는 일일이 체험하면서 내면화하기 어려울 정도로 빠르고 광범위하였다. 세계의 변화를 모두 따라잡는 것이 어차피 불가능한 일이라면, 차라리 변화에 편승하여 혼란을 부채질하는 것도 예술가의 생존 전략이 될 수 있다.

마치 현대의 기업들이 새로운 상품을 끊임없이 시장에 내놓듯이, 현대의 예술가들도 새로운 것을 보여주는 데 모든 노력을 기울였다. 자본주의 경제에서 공급이 수요를 창출하면서 시장을 넓혀왔듯이, 현대예술에서도 공급자가 새로운 볼거리를 만들면서 예술의 영역을 넓혀왔다. 현대예술의 다양한 실험과 새로운 시도는, 무엇보다 이 영역에서 사업 주도권business hegemony을 확보하고 유지하는 데 기여해온 바가 크다.

한 세기 동안의 다양한 실험과 새로운 시도의 결과, 지금은 무엇이든 예술이 될 수 있는 시대가 되었고, 예술과 예술 아닌 것 사이의 경계선을 정하기 어렵게 되었다. 모든 것이 예술이 될 수 있고, 모든 사람이 예술가가 될 수 있다면, 예술은 고유의 의미를 상실한다는 결론에 도달할 수밖에 없다. 모든 것이란 결국 아무것도 아닌 것과 같은 뜻이기 때문이다. 예술이 영역을 확장하여

동양미학 경계론

세계를 거의 정복하였음에도, 오히려 사람들의 무관심 속에서 소멸하게 될 운명에 처했다. 물론 모든 예술이 그렇다는 말이 아니라, 뒤샹이 〈샘〉에서 썼던 전략을 모방한 예술이 그럴 운명에 처했다는 뜻이다.

가령 강의실 탁자 위에 변기를 올려놓거나 도서관에서 책으로 탑을 쌓는 퍼포먼스를 한다고 해서, 이를 기존 학문의 개념을 파괴했다거나 학문의 혁신을 이루었다고 보지는 않을 것이다. 그것은 그냥 일탈逸脫 행위일 뿐이다. 학문이 책·강의실·도서관을 의미하지 않듯이, 예술도 작품·작업실·미술관에 한정되는 것이 아니다. 현대예술에 있어서 기존의 모습을 벗어나거나 파괴하는 시도를 예술적 창조로 규정했다면, 이는 오히려 예술을 겉모습으로만 규정했다는 반증이 되기도 한다.

예술이 가치 있는 이유는 '물화'의 체험을 주기 때문이다. 공감할 수 없고 감동적이지 않은 예술은, 아무리 독창적일지라도 큰 의미는 없다. 사물들의 다양한 조합을 교묘하게 엮어내는 능력을 상상력이라고 생각한다면, 이는 상상력을 반동적이고 무상한 역량으로 규정하는 일이 된다. 상상력의 산물이 변화하는 삶과 세계 속에서 새로운 공감과 감동의 체험을 만들어낼 때, 상상력은 비로소 의미 있는 창조를 위한 적극적인 역량이 될 수 있다. 오늘날은 디자인과 대중예술이 공감과 감동의 힘으로 사람들의

마음을 사로잡고 있다.

　인류 역사를 통틀어 다양한 일탈 행위가 널리 용인된 특별한 경우가 현대예술이라는 영역일 것이다. 현대의 예술가들 중 일부는 예술이라는 개념을 뒤흔들고 예술의 범주를 파괴하는 것을 창조적인 예술행위로 생각했다. 그러나 예술에 있어서 의미 있는 주제들은, 미적체험의 문제이고 예술에 고유한 가치의 문제이며 예술이라고 불릴 만한 자격의 문제이다. 공감과 감동이 무엇을 예술이라고 불리도록 명칭을 부여하는 이유가 되고, 예술에 보편성이 있다고 판단할 근거가 된다. 예술의 의미는 겉모습이 아니라 가치 있는 체험에 있다.

5 인생경계와 멋

경계는 개인의 수양과 깨달음의 정도를 지시하는 '인생경계'의 의미가 있다. 풍우란馮友蘭은 이를 '자연경계'·'공리경계'·'도덕경계'·'천지경계'의 네 단계로 나눈 바 있다. 필자의 경계론과 풍우란의 경계론은 '하나의 공통된 세계'에 대한 각각 다른 전제에서 출발하였으므로, '인생경계'의 문제에서도 각각 다른 설명을 하게 된다.

공자가 말한 최고의 인생경계는 낙지樂之였고 노자·장자가 말한 최고의 인생경계는 지락至樂이었다. 공자·노자·장자는 최고의 경지에 이른 사람을 똑같이 성인聖人이라고 불렀다. 그러나 공자가 자신의 인생경계에 대해서 지우학志於學 입立·불혹不惑·지천명知天命·이순耳順·종심소욕불유구從心所欲不踰矩라고 술회한 과정이,

노자와 장자가 겪었던 과정과 일치한다고 보기 어렵고, 모든 사람들이 동일한 과정을 거친다고 판단할 근거도 없다.

공자의 말처럼 사람은 '나면서부터 아는 사람'·'배워서 아는 사람'·'곤경에 처하여 배우는 사람'·'곤경에 처하여도 배우지 않는 사람'의 차이가 있고, 노자의 말처럼 '상등인'·'중등인'·'하등인'의 차이가 있다. 모든 사람들의 출발점이 동일하지 않고 도착점도 각각 다르기 때문에, 인생경계를 몇 단계로 나눠서 일반화하기는 어려울 것이다. 차라리 최고의 인생경계에 도달하는 과정에서 보이는 공통적인 특징을 지적하는 것이 더 설득력 있는 방법이 될 수 있을 것이다.

인생에서 터득한 바가 있거나 깨달음이 있었다면, 이를 각각 '두 경계'·'한 경계'라고 설명할 수 있다. 사물과의 조화 속에서 삶을 영위하거나 궁극적인 행복을 성취한 사람들의 모습이 아등바등 살아가는 보통 사람들과 다른 특징을 보이는 것은 자연스러운 일이다. 각각 다른 인생경계가 각각 다른 삶을 구성할 것이기 때문이다.

성인들의 삶에 최상의 즐거움과 궁극적인 행복이 없다면, 높은 '인생경계'가 흠모할 가치가 있다고 보기 어렵다. 각자가 느끼는 즐거움과 행복은 차갑거나 뜨거움을 스스로 잘 아는 것처럼 자기 자신에게는 분명한 일일 것이다. 성인들의 삶에서 배어

나는 행복의 향기는 분명 주위 사람들을 감동을 줬을 것이다. 공자·노자·장자와 교류했던 사람들이 그들의 인품에 감동하지 않았다면, 아마 그들의 가르침도 후대에 전해지지 못했을 것이다.

1) 유가의 인생경계

공자의 최고 인생경계인 낙지樂之와 종심소욕불유구從心所欲不踰矩의 상태를 잘 보여주는 이야기가 있다. 어느 날 공자가 제자인 자로子路·증석曾晳·염유冉有·공서화公西華 등과 함께 이야기를 나누면서 그들의 포부를 물어본 적이 있다. 자로·염유·공서화는 각자 기회가 주어진다면 나라를 어려움에서 구하고 예악禮樂을 일으켜 백성들을 편안하게 만들고 싶다는 포부를 밝혔다. 공자는 이들의 포부에 대해서는 아무런 말씀이 없었지만, 유독 증석의 말에 찬성의 뜻을 표하였다.

자로·증석·염유·공서화가 선생님을 모시고 앉아 있었다. 공자께서 말씀하셨다. "내가 너희들보다 나이가 조금 많기는 하지만, 어렵게 생각하지 마라. 너희들은 평소 알아주는 사람이 없다고 하였는데, 만일 너희들을 알아주는 사람이 있다면 어떻게 하겠느냐?" …… "점點아, 너는 어떠하냐?" 증석은 슬瑟을 연주하던 속도를 늦추다 멈추고는, 슬

을 밀어놓고 일어서서 대답하였다. "저는 세 사람이 말한 것과 생각이 다릅니다." 공자께서 말씀하셨다. "무슨 상관이 있느냐? 각자 뜻을 말하는 것일 뿐인데." "늦은 봄에 새 옷을 지어 입고, 어른 대여섯 아이들 예닐곱 명과 함께 기수沂水에서 목욕하고 무우舞雩에서 바람 쐬며 흥얼거리며 돌아오는 것입니다." 공자께서 크게 탄식하시며 "나도 점의 뜻에 찬성한다."고 하셨다.[7]

윗글에서 공자와 증점曾點의 태도는 평소 우리가 이해하는 유가와는 사뭇 다른 모습이고, 『논어』의 여타 구절에서 보이는 모습과도 상당히 달라 보인다. 공자의 평소 교육은 시詩 · 서書 · 예禮 · 악樂을 통한 가르침이었고, 그 목적은 인仁 · 의義 · 예禮 · 지智의 덕을 갖춘 군자를 길러내어 어진 정치를 널리 베푸는 것이었다.

유가사상은 사회 · 정치적인 문제에 대해 적극적인 참여를 표방하므로, 이 이야기는 사람들을 어리둥절하게 만드는 요소가 있다. 공자와 증점의 태도에는 '인의예지' 등 유가의 이념이 개입할 만한 여지가 없어 보인다. 공자의 평소 가르침에 따라 자신의 포부를 성실히 밝힌 자로 · 염유 · 공서화는 아주 평범해 보인 반면, 주제와 관계없는 엉뚱한 이야기를 한 증점은 특별해 보였을 뿐 아니라 공자의 칭찬까지 받았다.

『논어』의 다른 곳에서 보기 힘든 이 이야기에서 증점의 태도는

동양미학 경계론

반드시 무엇을 이루겠다는 생각이 없을 뿐 아니라, 어디에도 얽매이지 않겠다는 태도를 보여준다. 공자가 증점의 태도를 칭찬했던 것은 증점이 보여준 여유가 그 원인으로 짐작되지만, 증점의 여유가 어디서 유래하는지를 이해할 수 있는 설명은 없다.

유가적인 가치를 항상 의식하고 집착하는 자로·염유·공서화보다 이런 가치들에 집착하지 않는 증점이 훨씬 여유로운 사람으로 보인다. '인의예지' 등의 가치들과 거리를 둔 것이, 공자의 가르침에 무관심했다는 뜻은 아닐 것이고, 이를 부정한다는 뜻은 더욱 아닐 것이다. 공자는 이런 가치들에 의식적으로 집착하지 않는 삶의 태도가 더 의미 있다고 생각했던 것으로 보인다.

증점의 태도가 보여주는 여유는 인위적인 가치에 대한 집착에서 벗어나고 사회·정치적인 현상들과 거리를 둔 데 기인한다. 그러나 이것은 윤리적인 가치를 무시하거나 부정했기 때문이 아니라, 오히려 윤리적인 가치를 깊이 터득했기 때문이다. '인의예지'의 의미를 제대로 터득하면, '인의예지'라는 개념에 집착할 필요가 없다. 또 '인의예지'의 의미를 터득해야 비로소 '인의예지'라는 개념들로부터 자유로울 수 있다. 윤리적인 가치를 제대로 터득한 달관이, 삶의 여유를 만들고 행동의 자유를 가능케 했던 것이다.

공자가 '인의예지' 등의 가치에 대해 언급할 때, 그의 인생경계

의 공리성과 사회성이 부각되어 보이기 쉽다. 그러나 인위적인 개념들이나 사회·정치적인 현상들로부터 거리를 둘 때, 오히려 공자의 인생경계는 참모습이 드러난다. '인의예지'를 제대로 터득하면, 이것들은 더 이상 대상적인 개념들이 아니라, 나에게 속한 어떤 것 즉 나의 속성이 된다.

이때 나와 '인의예지'의 관계는, 마치 걸음걸이나 모국어가 나와 분리될 수 없듯이, '두 경계'의 상태에 있게 된다. 내가 무엇을 생각하고 무엇을 행하든, 생각과 언행이 저절로 '인의예지'의 요청에 부합한다. 이때는 '인의예지'를 의식할 필요조차 없으므로, 이런 개념들로부터 오히려 자유롭게 된다. 이것이 온전한 지행합일知行合一이다.

"마음 내키는 대로 행동해도 법도를 넘어서지 않는다."는 공자의 말은, '지행합일'의 전형적인 모습이다. '지행합일'의 경계는 어디에도 구속받지 않는 자유로운 인생경계이다. 윤리적인 가치를 터득한 사람은 오히려 '세 경계'의 표준들로부터 자유롭다. 세상의 사물들이 더 이상 그 사람을 구속할 수 없을 때, 그 사람은 '세 경계'인 현상계 또는 세속의 구속에서 벗어날 수 있다. 그런 사람이 보여주는 '탈속'·'자유'·'여유'가 바로 인격의 '멋'이다.

2) 도가의 인생경계

상등의 덕德이 덕이 없어 보이는 것은 덕이 있기 때문이고, 하등의 덕
이 덕을 잃지 않으려 하는 것은 덕이 없기 때문이다. 상등의 덕은 꼭
무엇을 하려하지 않고 의식적인 데도 없지만, 하등의 덕은 꼭 무엇을
하려하지 않아도 의식적인 데가 있다.[8]

상등의 덕은 덕을 터득하여 집착할 필요가 없으므로, 행동거
지에 의식적인 데가 없고 자연스러워 마치 덕이 없어 보인다. 하
등의 덕은 덕이 없으므로 오히려 덕에 집착하고 마치 덕이 있어
보이도록 꾸미려 한다. 또 하등의 덕은 일부러 꾸미지 않더라도,
항상 이 문제를 의식할 수밖에 없으므로 의식적인 데가 있어서
자유롭지 않다. 역설적으로 들리는 노자의 주장은 '세 경계'의 표
준에 집착할 필요가 없는 덕이 있는 사람과, 이에 집착할 필요가
있는 덕이 없는 사람의 각각 다른 인생경계를 말한 것이다.

혜시가 양梁나라의 재상이 되었을 때, 장자가 그를 찾아간 적이 있다.
어떤 사람이 혜시에게 고자질했다. "장자가 오는 것은 당신을 대신하
여 재상이 되려는 것입니다." 혜시는 겁이 나서 장자를 잡기 위해 사
흘 밤낮으로 온 나라를 수색했다. 그런데 장자가 스스로 혜시에게 나

동양미학론

타나서 말했다. "남쪽에 원추鵷鶵라는 새가 있는데, 자네도 알 것이네. 원추가 남해를 떠나 북해로 날아갈 때, 오동나무가 아니면 앉지 않고 대나무 열매가 아니면 먹지 않으며 달콤한 샘물이 아니면 마시지 않네. 한번은 올빼미가 썩은 쥐를 막 주웠을 때, 마침 원추가 그곳을 지나가게 되었네. 올빼미는 (먹이를 뺏길까봐) 원추를 쳐다보고 깍! 소리를 질렀다네. 자네가 지금 양나라 재상이라는 (지위를 뺏길까봐) 나에게 깍! 소리를 지를 겐가?"[9]

장자가 추구했던 삶도 세속 및 '세 경계'의 가치들과 거리를 두는 방식이었다. 장자는 세속적인 즐거움을 '썩은 쥐'에 비유했고, 자신의 즐거움을 '오동나무'·'대나무 열매'·'달콤한 샘물'에 비유했다. 장자에게 '세 경계'의 즐거움은 '물화'와 '무대'의 즐거움과 비할 바가 못 되었으므로, 장자는 세속적인 것들에 연연치 않는 유유자적한 삶을 살 수 있었다.

그러나 당시 다섯 수레 분량의 독서량을 자랑하던 대학자이자 일국의 재상이었던 혜시의 입장에서 본다면, 장자라는 얄미운 친구를 둔 덕분에 만세에 치사한 이름을 남기는 억울한 일을 당했다고 할 수 있다. 장자는 혜시와 자주 논쟁을 벌였지만, 혜시가 죽은 후 함께 토론할 상대가 없어 몹시 아쉬워했다. 장자는 혜시와의 교분을 소중히 여겼던 것으로 보이고, 혜시가 장자의 모욕

동양미학 경계론

적인 비난에 보복을 했다는 기록도 없으니, 혜시는 분명 도량이 넓은 친구였을 것이다.

증자曾子가 위衛나라에 살 때, 옷은 겉이 다 닳았고, 얼굴은 못 먹어서 부었으며, 손발은 온통 굳은살이 있었다. 사흘 동안 밥을 하지 않은 적도 있었고, 십 년 동안 새 옷을 마련하지도 못했다. 관을 고쳐 쓰면 끈이 끊어지고, 옷깃을 여미면 팔꿈치가 나왔으며, 신발을 신으면 뒤꿈치가 터졌다. 증자가 신발을 끌면서 상송商頌을 노래할 때, 소리가 천지에 가득 찬 것이 마치 금석이 울리는 것 같았다. 천자도 그를 신하로 만들지 못하고, 제후도 그를 친구로 삼지 못했다. 그러므로 뜻을 기르는 사람은 몸을 잊고, 몸을 닦는 사람은 이익을 잊으며, '도'에 이른 사람은 무엇을 해야 할지를 잊는다.[10]

증자는 지극히 불우한 환경 속에서 살았지만, 생활이 주는 고통이나 육신의 쇠잔함마저도 그의 즐거움을 바꿀 수 없었다. 공자는 증자를 평하여 '우둔하다'[11]고 한 적이 있지만, 그의 우둔함이 우직함이 되어 세상의 어떤 것도 움직일 수 없는 중후한 매력을 풍긴다. 증자가 헤진 신발을 끌면서 스승에게 배웠던 상송을 노래할 때, 그의 맑은 음성이 하늘과 땅 사이에 가득한 모습을 생각하면, 이 느낌을 말로 형용하기가 쉽지 않을 것 같다.

세속적인 요소들이 남아있지 않은 이 상태를 신성하다고 말해도 충분치 않아 보이고, 우리가 가진 어휘로 이를 기술하려는 노력이 오히려 초라해 보인다. 증자의 인품과 장자의 문장이 어울려서 표현하기 힘든 감동을 주는데, 이런 감동은 온갖 사람들이 서로 부대끼며 살아가는 인간세人間世에서 찾기 힘든 것이다.

고상한 인격이 주는 탈속한 느낌을 인격의 '멋'이라고 한다. '멋'이라는 말은 '마음에 조금도 티가 없어 상쾌함'이라는 뜻인 중국어의 소쇄瀟灑와 잘 부합하고, 영어의 쿨cool · 불어의 시크chic라는 말과도 통하는 바가 있다. 증자의 삶이 보여주는 여유와 달관에는 분명 자유롭고 탈속한 느낌이 있다. 또 귀신같은 솜씨로 소를 잡는 포정에게도 현상계의 모든 것들이 일순간 정지한 듯한 '물화'의 느낌이 있다. 일을 마치고 조용히 선 채로 스스로의 만족감에 젖어 있는 포정의 모습이 부귀영화에 묻혀 위세 당당한 문혜군보다 더 멋있어 보인다. 기예를 숙달하여 '물화'의 경지에 이른 사람도 멋있어 보이기는 마찬가지다.

동양인들이 추구했던 인생경계가 예술적으로 보이는 것은, 인생경계가 추구하는 방향과 예술작품에서 얻는 '물화'의 체험이 모두 현상계를 벗어나는 방향을 향하고 있기 때문이다. 동양에서 찬미했던 고상한 인품과 예술이론이 원래 관련이 있었거나,

동양미학 경계론

동양인들이 특별히 예술적인 삶을 살았다고 말하기는 어렵지만, 인격의 멋과 예술체험은 결과적으로 유사한 느낌을 준다고 할 수 있다.

인생경계는 '세 경계'의 요소들을 줄여갈수록 더 높아지고, 현상계에 대한 집착을 끊어 '무대'에 도달하는 것이 최상이다. 그러나 '세 경계'의 윤리 규범에 집착하지 않는 것이 규범을 어긴다는 뜻은 아니다. 윤리 규범의 의미를 터득하면 윤리 규범들로부터 오히려 자유롭게 되지만, 규범을 위배할수록 규범이 주는 부담을 더 받게 되어 의식적이든 무의식적이든 죄책감이라는 마음의 고통이 더 커지게 된다. '세 경계'의 요소들을 줄여가는 과정에서 세속적인 즐거움도 줄어들지만, 동시에 세속적인 고통도 줄어든다. 그리하여 '물화'의 즐거움이 증가하고 마침내 하늘의 즐거움天樂을 성취하면, 근심 없고無憂 항상 즐거운常樂 삶을 살게 된다.

세속의 관점에서 보면 성인이라는 사람들은 큰 고통 속에서 살았던 것 같지만, 사실 그들은 짐작조차 할 수 없는 큰 행복 속에서 살았다. 또 그들은 자신의 행복을 다른 사람들과 나누기 위해 최선을 다했다. 세속적인 표준들에서 벗어날수록 집착은 줄어들고, 마음은 어디에도 얽매이지 않는 자유를 누린다. 이렇게, 성인들은 멋있는 삶을 살았다.

5

경계론의
궁극적 관심

근대 서양의 학문이 아시아에 수입된 이후, 서양 학문에 대한 연구는 아시아의 문화 전통에 대한 반성을 촉구하는 계기가 되었다. 미학 분야에서는 왕국유가 '경계' 개념을 예술작품을 평가하는 중요한 표준으로 제시하였고, 철학 분야에서는 풍우란이 '경계'가 중국철학의 특성을 설명하는 개념이 된다고 주장하였다. 왕국유의 경계론은 경계 개념이 포함하는 몇몇 요소들을 언급했지만 각 요소들 사이의 관계를 밝히지 못했다. 풍우란의 경계론은 '하나의 공통된 세계'를 근거로 삼았으므로 동양 전통의 사유 방식과 일치하지 않았고, 인생경계人生境界에만 국한되어 있었다. 이 두 학자의 경계론은 자국의 문화 전통에 대한 반성의 결과물로, 선언적인 의미가 있는 주장이었다.

경계론의 궁극적 관심

철학에 있어서 '하나의 공통된 세계'의 상정 여부는, 철학의 전체적인 성격을 결정짓는 관건이 되는 문제이다. 풍우란이 말한 '하나의 공통된 세계'는 '객관'이라는 말로 대체될 수 있다. 동양철학에 도道와 이理라는 개념이 있고 불교에도 실상實相이나 진상眞相이라는 개념이 있지만, 이 개념들은 우리가 '주관'과 '객관'을 나눠서 말할 때의 '객관'에 해당하지 않는다. 동양철학에는 '하나의 공통된 세계'라는 전제가 없기 때문이다.

동양철학의 핵심적인 개념들은 깨달음의 영역을 지시하기 위해 만들어졌다. 그러나 깨달음의 영역은 언어의 범주를 벗어나 있으므로 짝이 되는 이름을 지을 수 없다. 그럼에도 '도' 또는 '한 경계'라고 이름을 지은 것은 인간으로서 부득이한 행위였다. '도'를 '절대'로 규정하는 것이 원리적인 오류는 아니지만, '도'와 '나' 사이에 단절을 만드는 결과가 생긴다. '도'는 '나'의 무대無待이므로, 내가 절대가 됨을 뜻한다. 그리하여 필자는 '도'와 '나'의 관계를 "무대의 내가 바로 도我無待卽是道"라고 규정하였다.

만일 '하나의 공통된 세계'를 상정한다면, 철학의 초점은 당연히 '하나의 공통된 세계'를 파악하는 데 모아질 것이다. '하나의 공통된 세계'를 상정하고 이를 파악하기 위해 노력해온 서양철학은 강한 지적 전통을 갖고 인식론을 발전시켜왔다. 한편 '나'와 단절된 '객관'이나 '절대'를 상정하는 사고방식이 결국 반동적일

수밖에 없다는 니체의 견해는, 자신이 속한 문화의 틀을 벗어나는 탁월한 견해였다.

작용이 있거나 형체가 있는 일체의 것이 '두 경계'인 '물화'의 경계이고, 작용이 있거나 형체가 있는 일체의 것 중 '나'의 감각과 인식으로 구성된 것이 '세 경계'인 현상계이다. 그 자체로는 작용도 없고 형체도 없지만, 일체의 작용과 형체를 만들어낸 것이 '도'인데, 필자는 이를 '한 경계'라고 하였다. '한 경계'인 '도'는 체體가 되고 '세 경계'인 '나'는 용用이 되므로道以人爲用, 동양철학은 행도行道와 홍도弘道라는 실천의 전통을 갖고 수양론을 발전시켜 왔다.

경계 개념은 불교에서 유래했는데, 육근六根과 육진六塵이 함께 구성한 육식六識의 세계를 의미한다. 이렇게 보면 인간의 인식은 구성적이고, 우리의 세계는 인식의 구성물이다. '하나의 공통된 세계'가 전제된다면 시비是非와 진위眞僞는 사물을 판단하는 명확한 표준이 될 것이다. 세계가 인식이 구성한 것이라면, 사물들의 상대적인 차이를 보여주는 다양한 표준들이 의미를 갖는다.

'두 경계'는 자연경계이고, 만물을 생육生育하는 경계이며, 인간의 생활세계이다. 장자는 '두 경계'를 물화與物爲化라고 하였다. 장자가 나비의 즐거움을 터득한 것, 물고기가 강과 호수에서 서로를 잊고 사는 것, 기예를 숙달한 것 등이 '물화'의 사례들이다. '한

경계론의 궁극적 관심

경계'에 도달하는 방법으로, 『노자』는 줄여나감損을 말했고 『장자』는 좌망坐忘을 말했다. 『장자』는 중국철학사에서 최초로 '물화'의 영역에 대한 분명한 인식을 표명했다고 볼 수 있다. 『장자』에 기록된 많은 우언寓言들이 그 실례가 된다.

각각의 경계에는 각각의 즐거움이 있다. '세 경계'의 즐거움은 세속적인 즐거움이고, 감각적 쾌나 마음의 흡족함과 동시에 고통과 번뇌가 있기 때문에 희비가 교차한다. '두 경계'의 즐거움은 그 경계가 깨어진 경우에 반성적으로 그것이 즐거움이었음을 알기 때문에 '소극적인 즐거움'이고, 고통과 번뇌가 없는 편안한 상태이다. '한 경계'의 즐거움은 조건에 의지하지 않는 최상의 즐거움이므로, 지극한 즐거움至樂 또는 온전한 즐거움樂全이라고 한다. '한 경계'인 인간의 본성을 미美로 규정하면, 각각의 경계에서 보이는 즐거움은 각각의 경계에 수반되는 자연스러운 정서가 된다. 지금까지의 논의를 간단히 요약하면 다음과 같다.

한 경계: 형체나 작용이 있는 일체의 것을 생성하는 궁극의 원인, '도', '신', 플라톤의 이데아, '무대의 나', 왕양명의 심본체心本體, 불성佛性, 청정자성清淨自性, 유식론唯識論의 팔식八識 아뢰야식阿賴耶識.

두 경계: 형체나 작용이 있는 일체의 것, 생명과 생활을 유지

하는 경계, 자연경계, '물화'의 경계, 칸트의 물 자체, 예술체험의 경계, 심리학의 무의식, 육근六根에 의해 나눠지지 않은 경계, 유식론의 칠식七識 마나식未那識.

세 경계: 형체나 작용이 있는 일체의 것 중 감각과 인식으로 구성된 영역, 평가와 판단의 표준이 작용하는 경계, 문화·과학·상식의 경계, 현상계, 육근六根·육진六塵·육식六識의 경계.

필자는 우주와 인생을 세 영역으로 나눠서 설명했지만, 사실 '한 경계'·'두 경계'·'세 경계'는 모두 '나'의 경계이고 원래 하나이며 실제로는 어떠한 분리도 없다. "도는 하나를 낳고, 하나는 둘을 낳으며, 둘은 셋을 낳고, 셋은 만물을 낳는다."는 노자의 언급도 각각의 경계를 언급한 것으로 보인다. 따라서 '하나'에서 '셋'에 이르는 과정은 시간상의 선후를 말한 것이라기보다는 논리상의 선후를 말한 것으로 보인다.

우리가 감각하고 인식하는 사물이나 사건은 기본적으로 '세 경계'의 구성물이다. 인간의 본성이나 '도' 혹은 '신'은, 모든 사건을 만들어내는 궁극적인 원인이므로 '한 경계'라고 하였다. 그런데 '한 경계'가 '두 경계'와 '세 경계'를 만들어내는 것은 인과나 인연에 의한 것이 아니다. 왜냐하면 인과나 인연은 사건들 사이의 관계를 지시하는 말로 '세 경계'에 국한된 개념이기 때문이다.

경계론의 궁극적 관심

'한 경계'가 만물을 만든 원인을 '형이상학적 견해'라고 하는데, 그것을 부유富有·일신日新·생생生生으로 본 것이 유가이고, 섭리攝理로 본 것이 '신'을 믿는 종교이며, 자연自然으로 본 것이 도가이고, 망발妄發로 본 것이 불교이다. 형이상학적 견해가 삶과 세계를 설명하는 원리였고 각 문화를 특징짓는 사상적인 토대였다. 인류의 문화는 성인들의 형이상학적 견해에 근거했기 때문에, 성인들은 문화의 설계자라고 할 수 있다.

필자는 불교의 형이상학적 견해에 동의한다. 붓다가 제시한 관점이 가장 균형 잡히고 완결된 형태를 갖고 있다고 판단했기 때문이다. 무엇보다 '한 경계'는 '무대'이므로 그 자체로 어떤 이유나 목적을 가진다고 볼 수 없다. '한 경계'가 무슨 이유나 목적이 있었다면, 이는 이미 망발했음을 의미한다. '한 경계'가 망발했다면, 나와 삼라만상은 이렇게 실체 없는 사건으로 함께 존재한다.

현상계의 사건에 고정 불변하는 실체가 있다면 '망발'은 설득력 있는 견해가 아니다. 그러나 사건이라는 현상은 복합적인 요소들의 관계로 구성되어 있고, 어디에서도 그 실체를 찾을 수 없다. 현상의 분석으로 돌 하나 풀 한 포기에 대해서도 만족스러운 설명을 할 수 없는 원인이, 만물이 현상을 넘어선 곳에 그 근원을 두고 있기 때문이라면, "왜?"라고 묻는 모든 형이상학적인 의문

은 자연스러운 일이다.

그런데 형체가 있거나 작용이 있는 일체의 것이 망발의 산물이라면, 나와 만물에 대해서 "왜?"라는 인간적인 의문을 갖는 것마저도 망발이다. "왜?"라는 의문에 대한 대답이 '망발'이라면, 이는 만족스러운 대답이라고 할 수 있다. 마침내 모든 의문이 사라지기 때문이다. 한두 가지 의문에 대해서는 대답을 할 수 있겠지만, 끊임없이 생겨나는 의문에 대해서는 대답이 불가능하다. 차라리 "왜 나는 끊임없이 의문을 제기하는가?"라고 묻는 것이 더 근본적인 물음일 것이다.

인간의 궁극적인 의문에 대해서 '세 경계'의 형식으로 제시된 모든 대답이 의미와 내용을 가진 것이라면, 이는 사건이 되므로 또 다른 의문이라는 사건은 잇달아 생겨난다. 망발은 삼라만상이라는 사건들뿐 아니라 "왜?"라고 묻는 인간적인 사건의 원인을 설명하는 개념이기도 하다. 망발은 이 모든 사건들이 그 자체로 실체 없이 허망함을 뜻한다. 비록 필자가 "망발은 실체 없이 허망함을 뜻한다."고 말했지만, 이 말이 망발이라는 사건이 의미와 내용을 가지고 실재한다는 뜻은 아니다. 망발이 어떤 의미를 갖고 있다면, 이는 언어라는 도구가 의미를 갖고 쓰일 수밖에 없기 때문이다. "왜?"라는 의문마저 끊어진 차원이 나의 '무대'이고, 여기가 바로 자유롭고 만족스러우며 더 구할 것이 없는 자리이다.

241

'한 경계'를 나의 '무대'가 아닌 '절대'로 보는 견해는 논리적인 문제를 야기한다. 무엇을 절대라고 규정하려면, '나'와 '절대라는 견해' 그리고 '삼라만상'이 존재하지 않음을 전제해야 비로소 설득력 있는 주장이 될 수 있다. 이미 무엇을 '절대'라고 규정한 후, 다시 '나'라는 상대적인 주관이 눈을 반짝이며 절대를 언급하는 것은 대단한 아이러니irony다. 물론 이런 아이러니가 '나'라는 사건의 원인이기 때문에 그것을 '망발'이라고 했을 것이다.

현상계의 사물들 사이의 관계를 설명하는 인과의 법칙으로 우주의 탄생과 만물의 기원을 따져볼 수 없다. 인간의 학문과 지식은 형이상학적 견해에서 멈춘다. 형이상학적 견해가 '부유·일신·생생'이든 '섭리'·'자연'·'망발'이든, 현상계는 이 견해 위에 세워졌다. 『장자』에도 "말로써 나타낼 수 있고 지식이 다다를 수 있는 것은 사물에 국한된 것일 뿐이다. 도를 깨달은 사람은 사물의 종말이나 기원을 따지지 않는데, 이는 모든 논의가 멈추는 곳이기 때문이다."라고 하여 학문과 지식의 한계를 밝힌 바 있다.

1
해방: 궁극적 해결

우주 만물은 나의 감각과 인식에 의해 나눠졌고, 나와 남의 구별, 나와 사물의 구별이 생겨났다. 이렇게 나눠진 '세 경계'에는 갈등과 투쟁이 있으므로, 한 모금의 물과 한 뼘의 땅을 위한 다툼이 끝이 없다. 만물은 나와 같은 뿌리에서 나왔고, 감각과 인식이 있는 모든 생명들은 각자의 세계를 구성하며, 모두 '한 경계'의 빛으로서 나와 동류이지만, 지금 나에게 나와 나 이외의 사물들이 서로 다른 것으로 보인다. 이 인식은 전도된 것이고, 참된 모습이 아니며, 내 마음이 만들어낸 것이다. 불교에서는 이를 "삼계는 허망하니 오로지 마음이 만든 것三界虛僞, 唯心所作"이라고 하였다.

인식이 곧 분별이고 분별에서 내가 생겼다면, 내가 있는 곳은 어디든 전도된 상태라고 할 수 있다. 심지어 '나'의 존재 자체가

경계론의 궁극적 관심

본래 전도된 것이라고 볼 수 있다. 또 전도된 존재는 거꾸로 매달린 채 살아가므로 고통이 있을 수밖에 없다. 고통 받는 모든 존재들은 전도될 운명을 안고 태어났으므로, 모든 존재는 원죄原罪 또는 업業이 있다고 봐야 한다. 왜냐하면 현상계의 사건은 인과나 인연에서 생겨나기 때문이다.

나 자신과 나의 번뇌가 본래 허망하고 전도된 것이라고 하지만, 여전히 이렇게 생생하고 고통스럽다. 나를 유혹하는 오색五色과 오미五味가 본래 허망하고 전도된 것임에도, 여전히 이렇게 생생하고 매력적이다. 일체의 것이 나의 마음이 만들어낸 것이고 허망한 것이라면, 어떻게 이 모든 것들이 이렇게 생생할 수 있을까?

그것은 나, 번뇌, 오색, 오미가 모두 동일한 재료인 허망한 것으로 만들어졌기 때문이다. 오직 같은 재료로 만들어진 것들끼리 서로 반응한다. 그런데 나와 나 이외의 모든 것들이 허망하고 전도되었다면, 나는 온통 허망하고 전도된 세계에 갇혀 있다는 뜻인데, 이런 상황에서 해방과 구원을 얻는 것이 가능할까? 이런 문제에 대해 왕국유가 쇼펜하우어의 해탈론에 의문을 제기하면서 자신의 생각을 밝힌 글이 있다. 이는 종교 일반에 대해서 제기될 수 있는 의문이라 생각한다.

쇼펜하우어의 철학에 따르면 모든 인류와 만물의 근본은 하나이다.

그러므로 쇼펜하우어가 제시한 의지를 거절한다는 이론이 타당하려면, 모든 인류와 만물이 각각의 삶의 의지를 거절하지 않으면 한 사람의 의지 또한 거절할 수 없다고 해야 할 것이다. 왜냐하면 나에게 삶의 의지가 있는 것은 가장 작은 한 부분에 불과하며 대부분은 모든 인류와 만물에 있는데, 모두 나와 동일한 삶의 의지가 있기 때문이다. 나와 만물의 차별이 단지 나의 지력知力의 형식에 기인한 것일 뿐이라고 하였으니, 이런 지력의 형식에서 벗어나 근본으로 돌아가서 보면, 모든 인류와 만물의 의지가 또한 나의 의지이다. 그럼에도 나 한 사람의 의지를 거절하고 스스로 기뻐하듯 꾸미면서 해탈하였다고 말하는 것은 발자국에 고인 물을 터서 도랑으로 연결하고는 천하가 모두 평화를 얻었다고 말하는 것과 무엇이 다른가! 석가모니는 "모든 중생을 구하기 전에는 맹세코 부처가 되지 않겠다."고 하였는데, 이 말은 자신이 부처가 될 수 있지만 그러고 싶지 않다는 뜻으로 보인다. 그러나 내가 보기에 이것이 어떻게 할 수 있으면서도 원하지 않는 것이겠는가? 사실 원하지 말라고 해도 그럴 수 없는 것이다. 그러므로 쇼펜하우어가 한 사람의 해탈을 말하고 세계의 해탈을 말하지 않은 것은 사실상 그의 의지동일설意志同一說과 양립할 수 없다. …… 그런데 쇼펜하우어의 이론은 단지 경전을 인용한 것일 뿐 이론적인 근거가 있는 것은 아니다. 한 가지 의문을 제기하겠는데, 석가모니가 입적入寂하고 예수가 십자가에 못 박힌 이후 인류와 만물의 삶의 욕망은 어떠한가? 나

245

는 그것이 옛날과 다름이 없다고 생각한다. 그렇다면 이른바 만물을 이끌고 신神에게로 돌아가는 일은 아직 더 기다려야 하는 것인가? 그렇지 않으면 단지 뽐내면서 하는 말일 뿐 그런 사실들은 볼 수 없는 것인가? 만일 후자의 경우라면 석가나 예수 자신의 해탈 여부 또한 알 수 없는 일이다.[2]

왕국유 주장의 요지는 석가모니의 열반과 예수가 십자가에 못 박힌 일이 나와 무슨 관계가 있느냐는 이야기이다. 석가모니가 모든 중생을 구하려는 뜻을 세웠고 예수가 모든 인류의 죄를 대신 짊어지고 십자가에 못 박혔다고 하지만, 지금도 거의 모든 인류와 일체의 중생과 나는 여전히 끝이 보이지 않는 고통과 의문에서 벗어날 길이 없다. 만물이 본래 일체이거나 '신'의 피조물이라면, 석가모니·예수와 함께 우리들도 열반과 구원의 은혜를 입는 것이 당연하다. 그들은 우리에게 그런 약속을 했었다. 그러나 그들의 약속과 달리 인류와 모든 중생들의 고통과 번뇌는 갈수록 더 심해졌으면 심해졌지 덜한 것이 아니다. 그런데 붓다의 제자 부루나富樓那도 붓다에게 왕국유의 생각과 비슷한 각도에서 다음과 같은 질문을 했던 적이 있다.

만일 그 오묘한 깨달음의 경계가 본래의 오묘한 깨달음의 밝음 그대

동양미학론

로라면, 여래如來의 마음처럼 증가하지도 않고 소멸하지도 않을 것임에도, 까닭 없이 산하山河와 대지大地 그리고 모든 작용이 있는 현상들이 홀연히 생겨났습니다. 이제 여래께서 오묘한 공空의 밝은 깨달음을 얻었사온데, 산하와 대지 그리고 작용이 있는 번뇌의 습기習氣들이 왜 다시 생겨나는 것입니까?[3]

'한 경계'가 '무대'임에도 아무런 까닭 없이 '두 경계'와 '세 경계'를 만들어냈으므로 이를 '망발'이라고 하였다. 사실 '망발'이라 함은 실제로 생겨난 적이 없음에도 불구하고 생겨났다고 생각함을 뜻한다. 또 망발의 산물도 실체가 있을 수 없으므로 당연히 허망할 수밖에 없다. 비록 산하와 대지 그리고 모든 현상들이 허망하게 생겨났지만, 이제 붓다께서 일체의 것이 공空함을 증득證得하여 망발이 없는 '한 경계'로 돌아갔는데, 어찌하여 나의 눈앞에는 예전과 똑같은 산하와 대지 그리고 모든 현상들이 그대로 있을까? 이것이 부루나의 의문이었다.

'나'라는 존재는 본래 전도된 것이고, 이 전도는 '인식'과 '분별'에서 왔다. 또 인식에서 모든 의문들이 생겼고, 나와 남의 구별과 나와 사물의 분별도 생겼다. 그러므로 인간과 일체 중생의 미혹과 고통은 운명적이고 필연적이다. 그러나 전도된 존재인 나는 허망하고, 나의 고통 또한 허망하다. 그러므로 허망하지 않은

247

눈으로 보면, 해탈해야 할 나는 원래 없었고, 나의 고통도 실제로 있는 것이 아니었다. 단지 허망한 나와 나의 고통이 있고, 허망한 인과와 인연이 있으며, 허망한 원죄와 업이 있을 뿐이다.

만일 세상에 구할 것이 있고 원하는 바가 있다면, 나의 마음은 전도된 현상의 유희를 수없이 만들어낼 것이다. 만일 세상의 복福을 누릴 만큼 누렸고 화禍를 겪을 만큼 겪었음을 알며, 전도된 현상들의 유희를 할 만큼 했음을 깨닫는다면, 나의 마음은 '여여'한 본래의 곳에서 망발하지 않을 테니 일체가 적적寂寂하고 청정淸淨할 것이다. 이것이 궁극이고 '무대'이며, 여기에는 자연自然도 유희遊戲도 없다.

그러므로 '적극적인 역량'은 회귀하지 않고, 지인至人들도 전도된 '세 경계'로 회귀하지 않는다. 그리고 현상계로 회귀하지 않는 이 경계가 『반야심경』에서 말한 '진실하고 헛되지 않은眞實不虛' 경계이다. 이른바 '반동역량'은 영원히 회귀하지만 허망한 것이고, '적극적인 역량'은 회귀하지 않지만 진실한 것이다. 인간이 추구해온 궁극적인 가치는 진실하고 적극적이지만 회귀하지 않는 것이다.

때마침 이 세상에 태어난 것은 태어날 시기로 정해졌기 때문이었고, 때마침 이 세상을 떠난 것은 운명에 따른 것이다. 때를 편안히 여기고

운명에 순응하면 슬픔이나 기쁨이 끼어들 틈이 없다. 옛사람은 이것을 상제上帝가 거꾸로 매달린 고통을 풀어주는 것이라고 하였다.**4**

나무가 일단 재가 되면 다시 나무로 되돌아갈 수 없는 것처럼, 모든 부처와 여래如來의 보리菩提와 열반涅槃도 이와 같다.**5**

"때를 편안히 여기고 운명에 순응한다."는 것은 자연에 부합한다는 말이고, "거꾸로 매달린 고통을 풀어준다."는 것은 전도된 존재의 고통에서 벗어난다는 말이다. 생사生死의 현상을 자연스러운 것으로 받아들일 수 있다면 생사의 문제를 해결한 것이 되므로, 생사가 나눠지는 반동적인 삶으로 다시 회귀하지 않는다.

유식론唯識論의 팔식八識인 아뢰야식阿賴耶識이 칠식七識과 육식六識을 만들어내지만 실체가 없으므로 '망발'이라고 하였다. 또 그것이 망발이라면 망발한 사건도 실재하는 것이 아니다. 구속과 고통으로부터의 거리는 해방이 아니라 상대적인 안전이다. 구속과 고통이라는 사건이 존재한다면, 이는 인식된 것이므로 어떤 방식으로든 나와 관계가 있다. 구속과 고통 자체가 없어야 비로소 참된 해방이라고 할 수 있다. 현상 자체가 망발한 것이라면, 해방은 원래 추구할 필요조차 없는 것이다. 또 이미 망발했다면 구속과 고통은 자연스럽게 수반되는 현상이다.

경계론의 궁극적 관심

육조六祖 혜능慧能의 "본래 하나의 물건도 없다."[6]는 말이 참된 해방을 가리킨 것이고, 아뢰야식이 원래 청정하지 않은 적이 없다고 해도 같은 뜻이 될 것이다. 그리고 "미혹에서 크게 깨어난 사람이라야 인생이 큰 꿈이었음을 안다."[7]는 장자의 말도 같은 의미이다. 장자는 형이상학적 견해를 '자연'이라 하였고 또 '인생은 큰 꿈'이라고도 하였으므로, 불가처럼 분명하고 철저한 태도를 견지한 것은 아니지만 '허망'의 뜻도 있는 것으로 볼 수 있다. 이처럼 도가는 불가와 형이상학적 견해에서 유사점이 있다고 생각된다. "일체의 인위적인 것은 꿈과 같고 환영 같으며 물거품 같고 그림자 같으며, 이슬 같고 또한 번개 같으니, 마땅히 이렇게 보아야 한다."[8]는 『금강경』의 언급도 역시 같은 의미이다.

2

구원: 성인의 마음

모든 것이 꿈과 같다고 해서 매사에 허무하다는 생각을 갖고 아무 일도 하지 않거나, 곧바로 살기를 그만두는 것이 적절한 선택은 아니다. 일체의 것이 꿈이고 유희라면, 그것이 알면서 하는 유희인지 모르면서 하는 유희인지가 삶의 의미를 결정하는 기준이 될 것이다. 이것이 적극적인 역량과 반동적인 역량의 차이를 만들고, 도심道心과 인심人心의 차이를 만들며, 성인聖人과 범부凡夫의 차이를 만든다. 모르면서 하는 유희는 고통이고 구속이지만, 알면서 하는 유희는 즐겁고 자유롭다.

성인은 유희의 본질을 깊이 이해하는 유희의 대가로서, 삶과 세계의 본질에 대한 탁월한 견해를 가진 각자覺者이다. 그들은 사람들에게 유희의 본질을 알리고 유희의 규칙을 정하였다. 사람으

로 태어난 이상 유희에서 벗어날 수 없다면, 차라리 유희를 받아들이고 멋있게 즐기는 것이 현명한 선택이 될 것이다. "일체의 인위적인 것이 환영 같고 꿈과 같다."고 해도, 굳이 악몽 속에서 살아갈 필요는 없기 때문이다. 아름다운 꿈을 만들려는 노력은 인간의 본성인 '총체적 미감'에 부합하는 행위이고, 보다 아름다운 사건을 만드는 데 이바지할 때 삶은 가치 있는 것이 될 수 있다.

세력에 대한 유혹과 집착에서 벗어나려는 노력이 개인적으로 인격을 수양하는 방법이다. 반동적인 세력의 확대 재생산을 억제하고 제도를 개선하는 것이 보다 나은 사회를 만드는 방법이 될 수 있다. 개인적인 해결과 사회적인 해결 양자는 모두 쉽지 않은 일이고, 특히 사회적인 해결은 그 이정표마저도 불분명하다. 개인적인 해결이 자신의 손바닥을 뒤집는 것과 같다면, 사회적인 해결은 세상의 모든 손바닥을 뒤집는 것과 같기 때문이다. 필자의 생각으로, 지상의 유토피아는 천상의 유토피아보다 항상 더 먼 곳에 있다.

천상의 유토피아에 어떻게 도달할까? 석가모니가 "모든 중생을 구하기 전에는 맹세코 부처가 되지 않겠다."고 약속한 대로 예수가 십자가에 못 박히면서 약속한 대로, 그들의 극락정토와 천당은 '물화'의 영역에 있다. 여기서 우주가 다할 때까지 일체 중생과 모든 인류를 구원하고 있다. 극락정토와 천당은 자비와

박애라는 성인들의 마음으로 만들어졌다. 이는 신앙의 영역이고 '유대'한 것이며, 성인의 마음과 약속에 의지해 있으므로 궁극적인 해결은 아니다.

성인의 마음인 자비와 박애는 인간의 본성인 '총체적 미감'의 다른 표현이고, 적극적인 역량이며, 왜곡 없이 비치는 '한 경계'의 빛이다. 사람들은 성인들에 의지하여 지상이 아닌 천상에서 '유대'의 구원을 얻을 수 있다. 『장자』의 언급처럼 "성인이 사람을 사랑하는 것은 끝이 없기 때문이다."[9]

장자는 "성인은 살아서 '무아'의 삶을 살고 죽은 후에 '물화'된다."[10]고 하였다. 성인이 죽어서 '물화'된다면, '한 경계'에 도달하지 못한다는 말처럼 들린다. 이는 '한 경계'를 최고로 설정한 필자의 주장과 일치하지 않는 것으로 보일 수 있지만, 이 말에는 다른 함의가 있다. 자비나 박애라는 마음이 없었다면, 성인들의 흔적은 현상계에 남겨지지 않았을 것이고, 인류는 큰 종교와 철학을 갖지 못했을 것이다. 그렇다면 나를 넘어서 너와 그에게로 향하는 따뜻한 마음을 갖기도 그만큼 어려웠을 것이다. 성인의 마음은 현상계에 아름다운 흔적을 남겼고 '물화'의 영역에 구원의 자리를 만들었다.

그렇다면 다음과 같은 의문이 또 제기될 수 있다. "나는 성인을 믿고 천상의 유토피아를 동경하며 구원을 염원하는데, 왜 이

경계론의 궁극적 관심

것들이 실현되지 않을까? 일체의 것을 마음이 만들었다면, 나의 마음에 따라 유토피아가 실현돼야 할 텐데, 왜 현실은 나의 마음과 무관하고 천상의 구원은 조짐조차 없을까?"

일체의 것을 마음이 만든다고 한 말은, 잠시 무슨 생각을 하거나 바란다고 해서 곧바로 그 세계가 실현된다는 뜻이 아니다. 잠깐의 생각이나 바람은 그에 상응하는 세계를 만들기에는 아직 부족한 원인이다. 일체의 것을 마음이 만든다는 말은, 마음의 모양대로 세계가 구성된다는 의미이다. "한 알의 모래에서 세계를 보고 한순간에 영원을 보는" 것은 좋은 조짐이고 아름다운 예감이다. 모든 모래알에서 세계를 보고 모든 순간에 영원을 본다면, 아마 그 세계는 거의 실현되어 있을 것이다.

3 인식의 전환

적극적인 역량은 반동적인 역량을 통해서 작용한다. 왜냐하면 적극적인 역량과 반동적인 역량이 체용體用의 관계에 있기 때문이다. 반동역량이 없다면 적극적인 역량도 그 불가사의한 작용을 드러낼 수 없다. 빛을 통해서 발광체가 드러나듯, '용'을 통해서 '체'가 드러난다. 따라서 '번뇌가 곧 보리煩惱卽菩提'라는 역설도 성립한다.

그렇다면 다음과 같은 의문을 제기할 수 있다. 적극적인 역량이 반동적인 역량을 통해서 드러난다면, 현상계는 적극적인 역량이 스스로를 드러내는 불가피한 방식이 된다는 뜻이다. 이는 감성과 오성의 종합으로 구성된 현상계를 '진리의 섬나라'라고 규정한 칸트의 주장을 그대로 승인하는 꼴이 아닌가? 이는 현상

경계론의 궁극적 관심

계를 '반동역량의 섬나라'라고 규정했던 필자의 주장을 스스로 반박하는 것이 아닐까?

'번뇌가 곧 보리'라는 주장은 감성과 오성의 종합이 현상계라는 칸트식의 인식에서 성립하는 명제가 아니다. 적극적인 역량과 반동역량이 체용의 관계에 있고, '한 경계'는 '세 경계'로 드러나지만, '세 경계'의 인식은 전도되어 있다. '번뇌가 곧 보리'라는 주장은 인식의 전도 현상이 이미 해소되었음을 전제한다. 여기에는 사고방식의 질적인 변화 또는 인식의 전환이라고 할 만한 계기가 반드시 전제되어 있다.

사고방식의 질적인 변화 또는 인식의 전환은, 자신의 사고와 인식이 전도되고 반동적임을 명백히 깨닫는 것이 출발점이 된다. 전도되고 반동적인 속성을 바로잡는 과정에서, 반동적인 나와 나의 세계가 철저히 부정되는 과정을 거친다. 그리하여 반동적인 나의 전도된 인식이 멈출 때, 비로소 '번뇌가 곧 보리'라는 역설이 성립한다. 그리고 더 이상 전도되지 않고 반동적이지 않다고 전제한다면, 현상계를 '진리의 섬나라'라고 했던 비유도 그럴듯하다.

그러나 칸트의 '진리의 섬나라'는 인식 자체의 반동적인 성격에 대한 분명한 이해가 전제되지 않았기 때문에, '번뇌가 곧 보리'라는 주장이 '진리의 섬나라'라는 주장을 승인하는 것은 아니

다. 칸트는 인간의 인식이 세계에 질서를 부여한다는 의미에서 인간을 '자연의 입법자'로 규정했지만, 그 입법자가 반동적인 성격의 소유자임을 알지 못했다. 칸트는 대상 중심에서 주관 중심으로 인식의 전환을 시도하고 이를 '코페르니쿠스적 전환'이라고 자평했다. 그러나 이것은 반동적인 대상에서 반동적인 주관으로 동일 선상에서의 이동이었고, '진리의 섬나라'는 여전히 반동적인 인식의 맥락에서 유효한 주장이다.

'번뇌가 곧 보리'라고 전제한다면, '진리의 섬나라'라는 비유보다 그 자체로 완전한 '진리의 국토'라는 비유가 더 적절하다. 사고방식의 질적인 변화를 통해서 '반동역량의 섬나라'였던 현상계가 '진리의 국토'로 바뀐다는 것이, 경계론이 제시하는 인식의 전환이다. 결과적으로 '한 경계'·'두 경계'·'세 경계'라는 개념은 인식의 전환을 위한 도구가 되었다.

인간은 운명적으로 반동적인 속성을 갖고 태어난다. 반동적인 인간의 탄생은 바로 비극의 탄생이다. 적극적인 역량인 '체'와 반동적인 역량인 '용'을 함께 가진 인간은, 구조적인 모순을 안고 태어난 존재이다. 인간은 구조적인 모순을 안고 태어났고, 주위의 모든 것들은 영원히 회귀하는 반동역량이다. 그럼에도 "때를 편안히 여기고 운명에 순응하며", 성인이라는 사람들이 출현하는 까닭은, 인간에게 불성佛性이 있고 도심道心이 있으며 '감수성의

경계론의 궁극적 관심

새로운 방식'이 있기 때문이다.

필자는 이것을 '총체적 미감'이라고 설명하였다. '총체적 미감'은 현상과 그에 대한 파악이라는 양변의 균형을 추구하는 원인이고, 삶과 세계에 대한 모든 물음이 시작되는 출발점이며, 인간의 감각과 인식도 이에 의지하고, 사고방식의 질적인 변화도 이 때문에 가능하다. '총체적 미감'은 모든 생명의 본성이자 만물의 근원으로 여여如如하게 상주常住한다. '세 경계'의 수많은 생명들은 각자의 '인연'과 '업'이 있기 때문에, '총체적 미감'이 드러나는 정도에서 다양한 차이를 보인다.

여러 성인들의 주장에 서로 다른 점이 있지만, 이는 서로 다른 문화적 배경에서 비롯한 관점의 차이일 뿐이다. 월인천강月印千江이라는 말처럼, 달의 모습이 천 줄기의 다른 강에 비치지만 달은 여전히 하나이다. 장자의 말처럼 "좋다고 해도 하나이고 싫다고 해도 하나이다. 하나라고 해도 하나이고 하나가 아니라고 해도 하나이다. 하나라고 하면 하늘과 함께하고, 하나가 아니라고 하면 사람과 함께한다. 하늘과 사람이 서로 갈등을 일으키지 않는 것을 진인眞人이라고 한다."[11]

'한 경계'를 알지 못하고 '세 경계'에 집착하는 사람들은, 전도된 현상들 속에서 아등바등 고통스러운 삶을 산다. '한 경계'를 추구하면서 '세 경계'를 부정하는 사람들은, '한 경계'가 드러나는

방식을 스스로 차단하므로 어둡고 답답한 삶을 산다. '체'가 '용'을 부정하지 않고 '용'이 '체'를 부정하지 않아야 비로소 '체용'을 갖춘 것이다. 성인들은 원만한 견해를 가진 각자覺者이고, 전도되지 않은 참사람眞人이며, 자신의 아름다운 본성을 그대로 실천한 대장부이다. 그들의 일거일동이 '행도'와 '홍도'이고 '한 경계'의 빛이며, 그들의 '성덕'과 '대업'은 지금도 계속되어 끊임이 없다.

이 땅의 성인들은 자신의 뜻에 따라서 그리고 자기 마음의 모습 그대로, 노자와 장자는 지혜로운 자들의 스승이 되었고, 공자는 만인의 스승이 되었으며, 예수는 인류의 구세주가 되었고, 석가모니는 삼계三界: 欲界, 色界, 無色界 육도六道: 天, 人, 修羅, 畜生, 餓鬼, 地獄 일체중생의 스승이 되었다.

경계론의 궁극적 관심

주석

서론

1 철인은 지혜로운 사람을 뜻하는데, 이 말이 쓰인 것은 그 유래가 오래되었다.
『詩經/大雅/抑』에 이 말이 등장한다. "지혜로운 자에게 좋은 말을 일러주면
덕을 좇아 행하지만, 어리석은 자는 오히려 나를 헐뜯으니, 사람 마음 각각일
세.[其維哲人, 告之話言, 順德之行, 其維愚人, 覆謂我僭, 民各有心.]" 또
『禮記/檀弓上』에 공자가 스스로를 '철인'으로 지칭한 기록이 있다. "어느 날 공
자가 아침 일찍 일어나 손을 뒤로 하고 지팡이를 끌면서 문 근처를 거닐며 노래
를 불렀다. 태산이 무너지는구나. 대들보가 부러지는구나. 철인이 시들어가는
구나.[孔子蚤作, 負手曳杖, 逍遙於門, 歌曰, 泰山其頹乎, 梁木其壞乎, 哲
人其萎乎.]" 이런 전거에 의하여 '철인'은 적어도 공자처럼 뛰어난 인물에게 부
여하는 영예로운 호칭이 되었다.

2 철학가의 사전적인 의미는 '철학에 조예가 깊은 사람'이다. 철학에 조예가 깊어
서 일가(一家)를 이룰 만한 이론을 제시한 사람이라는 의미로 생각된다.

3 철학자의 사전적인 의미는 '철학을 전문적으로 연구하는 사람'이다. 이는 직업
을 지칭하는 말로 '철학 분야 문헌연구자'라는 의미이다. 그리고 '철학자'라는
용어로 '철인'이나 '철학가'를 지칭하기도 한다.

4 "天下大亂, 賢聖不明, 道德不一, 天下多得一察焉以自好. 譬如耳目鼻口,
皆有所明, 不能相通. 猶百家衆技也, 皆有所長, 時有所用. 雖然, 不該不
徧, 一曲之士也. 判天地之美, 析萬物之理, 察古人之全, 寡能備於天地之
美, 稱神明之容. 是故內聖外王之道, 闇而不明, 鬱而不發, 天下之人各爲
其所欲焉以自爲方. 悲夫, 百家往而不反, 必不合矣! 後世之學者, 不幸不
見天地之純, 古人之大體, 道術將爲天下裂."『莊子/天下』

5 예술(藝術)은 원래 주(周)나라의 교육과목이었던 육예(六藝: 禮樂射御書數)나 술
수(術數) 방기(方技) 등의 각종 기술 또는 기능을 폭넓게 지칭하던 말이었고, 문

자의 의미는 'educative art'에 가깝다. 『後漢書/伏湛傳』에, "…五經諸子百家
藝術."이라는 구절이 있는데, 이현(李賢)이 "藝는 書數射御를 말하고 術은 醫
方卜筮를 지칭한다.[藝謂書數射御, 術謂醫方卜筮.]"고 주(注)를 달았다. 또
『晉書/藝術傳序』에 "예술이 흥함은 그 유래가 오래되었다.[藝術之興, 由來
尚矣.]"라는 구절이 있다. 송(宋)나라 『履齋示兒編/文說/史體因革』에, "후한
에는 방술이 성했고, 위에는 방기가 성했으며, 진에는 예술이 성했다.[後漢爲
方術, 魏爲方伎, 晉爲藝術.]"라는 구절이 있다. 그리고 청(淸)나라 『答申謙
居書』에, "예술은 고문보다 어려운 것이 없다.[藝術莫難於古文.]"라는 구절이
있다.

1장

1 "中國哲學以研究人類爲出發點, 最主要的是人之所以爲人之道: 怎樣才
 算一個人, 人與人相互有什么關系." 梁啓超, 「儒家哲學是什么」, 『飮冰室
 合集』 專集/第103章, 中華書局, 1989.

2 "中國學術, 以研究人類現世生活之理法爲中心, 古今思想家皆集中精力
 於此方面之各種問題, 以今語道之, 卽人生哲學及政治哲學所包含之諸問
 題也, 蓋無論何時代宗派之著述, 未嘗不歸結於此點." 梁啓超, 「先秦政治
 思想史序論」, 앞의 책, 專集/第50章.

3 "我想我們中國哲學上最重要的問題是"怎么樣能夠令我的思想行爲和我
 的生命融合爲一, 怎么樣能夠令我的生命和宇宙融合爲一?" 這個問題是
 儒家, 道家所同的. 后來佛教輸入, 我們還是拿研究這個問題的態度去歡
 迎他, 所以演成中國色彩的佛教." 梁啓超, 「評胡適之中國哲學史大綱」, 앞
 의 책, 文集/第38章.

4 "故我國無純粹之哲學, 其最完備者, 唯道德哲學與政治哲學耳, 至於周
 秦, 兩宋間之形而上學, 不過欲固道德哲學之根據, 其對形而上學非有固
 有之興味也." 王國維, 「論哲學家與美術家之天職」, 『王國維文學美學論著
 集』, 北岳文藝出版社, 1987, p.35.

5 "吾國人之所長, 寧在於實施之方面, 而於理論之方面則以具體的知識爲
 滿足, 至分類之事, 除迫於實際之需要外, 殆不欲窮究之也." 「論新學語之
 輸入」, 앞의 책, p.111.

261

6 "哲學, 特別是形上學, 它的用處不是增加實際的知識, 而是提高精神的境界. 這几點雖然只是我個人意見, 但是我們在前面已經看到, 倒是代表了中國哲學傳統的若干方面, 正是這些方面. 我認爲有可能對未來的世界的哲學, 有所貢獻." 馮友蘭, 『中國哲學簡史』, 北京大學出版社, 1994, p.374.

7 "人對宇宙人生底覺解的程度, 可有不同. 因此, 宇宙人生, 對於人的意義, 亦有不同. …… 因此, 宇宙人生對於人所有底某種不同底意義, 卽構成人所有底某種境界. …… 說各人各有其世界, 是根據於佛家的形上學說底. 但說在一公共底世界中, 各人各有其境界, 則不必根據於佛家的形上學. 照我們的說法, 就存在說, 有一公共底世界. 但因人對之有不同的覺解, 所以此公共底世界, 對於各人亦有不同底意義, 因此, 在此公共底世界中, 各個人各有一不同底境界." 馮友蘭, 『新原人』, 『三松堂全集』第四卷, 河南人民出版社, 1986, p.549.

8 "佛家以爲在各個人中, 無公共底世界. 常識則以爲各個人都在一公共底世界中, 其所見的世界, 及其間底事物, 對於個人的意義, 亦是相同的. 照我們的說法, 人所見底世界及其間底事物, 雖是公共底, 但它們對於各個人的意義, 則不必是相同底. … 由此, 我們說, 我們所謂境界, 固亦有主觀的成分, 然亦幷非完全是主觀底." 앞의 책, p.550.

9 "境界有高低, 此所謂高低的分別, 是以到某種境界所需要底人的覺解的多少爲標准. 其需要覺解多者, 其境界高; 其需要覺解少者, 其境界低." 앞의 책, p.554.

10 "境界有久暫, 此卽是說, 一個人的境界, 可有變化. 上章說, 人有道心, 亦有人心人欲. "人心惟危, 道心惟微." 一個人的覺解, 雖有時已到某種程度, 因此, 他亦可有某種境界. 但因人欲的牽扯, 他雖有時有此種境界, 而不能常位於此種境界. 一個人的覺解, 使其到某種境界時, 本來還需要另一種工夫, 以維持此種境界, 以便其常位於此種境界." 앞의 책, p.557.

11 "各人有各人的境界, 嚴格地說, 沒有兩個人的境界, 是完全相同底. 每個人都是一個體, 每個人的境界, 都是一個個體底境界. 沒有兩個個體, 是完全相同底, 所以亦沒有兩個人的境界, 是完全相同底. 但我們可以忽其小異, 而取其大同. 就大同方面看, 人所可能有的境界, 可以分爲四種: 自然境界, 功利境界, 道德境界, 天地境界." 앞의 책, p.500.

12 "功能所托, 名爲境界, 如眼能見色, 識能了色, 喚色爲境." (唐)圓暉, 「阿毗達摩俱舍論本頌疏/卷一」, 『大正藏』四十一卷.

13 "色等五境, 爲境性, 是境界故: 眼等五根, 各有境性, 有境界故." 앞의 책.

14 "如是六根種種境界, 各個自求所樂境界, 不樂余境界. 眼常求可愛之色, 不可意卽生其厭. 耳鼻舌身意亦復如是." (唐)道世, 「法苑珠林/攝念篇」, 『大正藏』五十三卷.

15 "且定美之標準與文學上之原理者, 亦唯可於哲學之一分科之美學中求之." 王國維, 「奏定經學科大學文學科大學章程書後」, 앞의 책, p. 57.

16 "詞以境界爲最上, 有境界則自成高格, 自有名句." 王國維, 「人間詞話/第一條」, 앞의 책, p. 348.

17 "君子懷德, 小人懷土, 君子懷刑, 小人懷惠." 『論語/里仁』

18 "君子成人之美, 不成人之惡, 小人反是." 『論語/顏淵』

19 "君子周而不比, 小人比而不周." 『論語/爲政』

20 "君子泰而不驕, 小人驕而不泰." 『論語/子路』

21 "君子坦蕩蕩, 小人長戚戚." 『論語/述而』

22 "君子上達, 小人下達." 『論語/憲問』

23 "君子喩於義, 小人喩於利." 『論語/里仁』

24 "性相近也, 習相遠也." 『論語/陽貨』

25 "凡有四端於我者, 知皆擴而充之矣, 若火之始然泉之始達, 苟能充之足以保四海, 苟不充之, 不足以事父母." 『孟子/公孫丑』

26 "人能弘道, 非道弘人." 『論語/衛靈公』 이 구절에 대한 『集注』의 해석은 다음과 같다. "사람을 떠나서 道가 있는 것이 아니고, 道도 또한 사람을 떠나 있는 것이 아니다. 사람의 마음은 깨달음이 있으나 도체(道體)는 무위(無爲)이기 때문에, 사람이 도를 크게 할 수 있어도 도가 사람을 크게 할 수는 없다.[人外無道, 道外無人, 然人心有覺, 而道體無爲, 故人能大其道, 道不能大其人也.]" 그리고 『四書或問』에서는 다음과 같이 설명하였다. "사람은 道가 깃들인 곳이고 道는 사람이 되는 이치가 되는 것이므로, 각각 따로 놓고 볼 수는 없다. 사람은 지혜와 생각이 있기 때문에 자신이 가진 이치를 크게 할 수 있다. 그러나 道는 형체가 없으니 스스로가 기탁한 사람을 어찌 크게 할 수 있겠는가?[人卽道之所在, 道卽所以爲人之理, 不可殊觀. 但人有知思, 則可以大其所有之理, 道無方體, 則豈

263

能大其所托之人哉.」주희(朱熹)는 '도'에 대해 지극히 인간 중심적인 해석을 했다. '도'가 인간으로부터 결코 자유롭지 않다는 점은 충분히 설명된 것으로 보인다.

27 "夫子之文章, 可得而聞也. 夫子之言性與天道, 不可得而聞也."『論語/公冶長』

28 "吾十有五而志于學, 三十而立, 四十而不惑, 五十而知天命, 六十而耳順, 七十而從心所欲, 不踰矩."『論語/爲政』

29 "生而知之者上也, 學而知之者次也, 困而學之, 又其次也, 困而不學, 民斯爲下矣."『論語/季氏』

30 "知之者不如好之者, 好之者不如樂之者."『論語/雍也』

31 "上士聞道, 勤而行之. 中士聞道, 若存若亡. 下士聞道, 大笑之."『老子/四十一章』

32 "上德不德, 是以有德. 下德不失德, 是以無德."『老子/三十八章』

33 "小知不及大知, 小年不及大年. 奚以知其然也. 朝菌不知晦朔, 蟪蛄不知春秋, 此小年也. 楚之南有冥靈者, 以五百歲爲春, 五百歲爲秋, 上古有大椿者, 以八千歲爲春, 八千歲爲秋, 此大年也, 而彭祖乃今以久特聞, 衆人匹之, 不亦悲乎."『莊子/逍遙游』

34 "天下莫大於秋豪之末, 而大山爲小, 莫壽於殤子, 而彭祖爲夭."『莊子/齊物論』

35 "以道觀之, 物無貴賤, 以物觀之, 自貴而相賤, 以俗觀之, 貴賤不在己. 以差觀之, 因其所大而大之, 則萬物莫不大, 因其所小而小之, 則萬物莫不小. 知天地之爲稊米也, 知毫末之爲丘山也, 則差數覩矣."『莊子/秋水』

36 "道行之而成, 物謂之而然. 惡乎然, 然於然. 惡乎不然, 不然於不然. 物固有所然, 物固有所可. 無物不然, 無物不可, 故爲是擧莛與楹, 厲與西施, 恢恑憰怪, 道通爲一."『莊子/齊物論』"도는 행하는 데 따라 이루어진다."는 구절에 대해 왕선겸(王先謙)의『集解』와 곽경번(郭慶藩)의『集釋』의 해석이 서로 다른데, 이는 道에 대한 해석의 차이에 기인한다.『集解』는 선영(宣潁)의 해석을 인용하여 '道'를 '길'이라 보았고,『集釋』은 장자철학의 최고 개념인 '도'라고 하였다. '道'를 '길'로 보고, "길은 다녀서 만들어진 것이다."라고 해도 뜻은 통한다. 그러나 이 경우 '길'도 '사물'의 범주에 속하므로, '길'과 '사물'이 적절한

비중으로 대구(對句)를 이룬다고 보기 어렵다. 이 구절은 만물이 '도'에서 통하여 하나가 됨을 주장하는 것이 핵심이다. "道行之而成"과 "道通爲一"의 전후 관계를 고려하면, 『集釋』의 해석이 설득력이 있다. 더구나 여기서 장자가 '道'를 '길'을 의미하는 뜻으로 사용했다면, 끝 부분에 보이는 "道通爲一"의 '道'와 같은 글자를 사용하여 다른 의미를 갖게 한 것이 된다. 그것이 쉽게 오해를 불러일으킬 수 있다면, '길'을 뜻하는 다른 글자를 쓰는 것이 그렇게 어려운 선택은 아니었을 것이다.

37 "有鳥焉, 其名爲鵬, 背若泰山, 翼若垂天之云, 摶扶羊角而上者九萬里, 絶云氣, 負靑天, 然后圖南, 且適南冥也. 斥鴳笑之曰, 彼且奚適也, 我騰躍而上, 不過數仞而下, 翺翔蓬蒿之間, 此亦飛之至也. 而彼且奚適也. 此小大之辯也."『莊子/逍遙游』

38 "純素之道, 唯神是守, 守而勿失, 與神爲一. 一之精通, 合於天倫. 野語有之曰, 衆人重利, 廉士重名, 賢人尙志, 聖人貴精. 故素也者, 謂其無所與雜也. 純也者, 謂其不虧其神也. 能體純素, 謂之眞人."『莊子/刻意』

39 "道可道, 非常道."『老子/第一章』

40 "顔成子游謂東郭子綦曰, 自吾聞子之言, 一年而野, 二年而從, 三年而通, 四年而物, 五年而來, 六年而鬼入, 七年而天成, 八年而不知死不知生, 九年而大妙."『莊子/寓言』

41 "紀渻子爲王養斗雞. 十日而問, 雞可斗已乎. 曰, 未也, 方虛憍而恃氣. 十日又問, 曰未也, 有應響景. 十日又問, 曰未也, 猶疾視而盛氣. 十日又問, 曰几矣. 雞雖有鳴者, 已無變矣, 望之似木雞矣, 其德全矣, 異雞無敢應者, 反走矣."『莊子/達生』

2장

1 선진의 전적 중 『荀子』와 『管子』에 '事物'이라는 말이 있다. 『荀子/君道』에 "국가는 사물의 지극한 것으로 샘물의 원천과도 같다. 하나라도 그르치면 어지러움의 발단이 된다.[國者, 事物之至也如泉源, 一物不應, 亂之端也.]"고 하였고, 『管子/白心』에 "입으로는 소리를 내고, 귀로는 들으며, 눈으로는 보고, 손으로는 가리키며, 다리로는 걷는다. 사물은 각각이 대응하는 바가 있다.[故口爲聲也, 耳爲聽也, 目有視也, 手有指也, 足有履也, 事物有所比也.]"고

하였다.

2 "片言可以明百意, 坐馳可以役萬里, 工於詩者能之. 風雅體變而興同, 古今調殊而理異, 達於詩者能之. 工生於才, 達生於明, 二者還相爲用, 而后詩道備矣. … 詩者其文章之蘊邪? 義得而言喪, 故微而難能: 境生於象外, 故精而寡和." (唐)劉禹錫, 「董氏武陵集紀」, 『劉禹錫集』 卷十九, 四部叢刊本.

3 "筌者所以在魚, 得魚而忘, 蹄者所以在兔, 得兔而忘蹄, 言者所以在意, 得意而忘言, 吾安得夫忘言之人而與之言哉." 『莊子/外物』

4 "仲尼適楚, 出於林中, 見痀僂者承蜩, 猶掇之也. 仲尼曰: 子巧乎! 有道邪? 曰: 我有道也. 五六月累丸二而不墜, 則失者錙銖; 累三而不墜, 則失者十一; 累五而不墜, 猶掇之也. 吾處身也, 若厥株拘; 吾執臂也, 若槁木之枝; 雖天地之大, 萬物之多, 而唯蜩翼之知. 吾不反不側, 不以萬物易蜩之翼, 何爲而不得! 孔子顧謂弟子曰: 用志不分, 乃凝於神, 其痀僂丈人之謂乎!" 『莊子/達生』

5 "梓慶削木爲鐻, 鐻成, 見者驚猶鬼神. 魯侯見而問焉, 曰: 子何術以爲焉? 對曰: 臣工人, 何術之有? 雖然, 有一焉. 臣將爲鐻, 未嘗敢以耗氣也, 必齊以靜心. 齊三日, 而不敢懷慶賞爵祿; 齊五日, 不敢懷非譽巧拙; 齊七日, 輒然忘吾有四枝形體也. 當是時也, 無公朝, 其巧專而外骨消. 然后入山林, 觀天性; 形軀至矣, 然后成見鐻, 然后加手焉; 不然則已, 則以天合天, 器之所以疑神者, 其是與!" 『莊子/達生』

6 "善游者數能, 忘水也." 『莊子/達生』

7 "桓公讀書於堂上. 輪扁斲輪於堂下, 釋椎鑿而上, 問桓公曰: 敢問, 公之所讀者何言邪? 公曰: 聖人之言也. 曰: 聖人在乎? 公曰: 已死矣. 曰: 然則君之所讀者, 古人之糟粕已夫! 桓公曰: 寡人讀書, 輪人安得議乎! 有說則可, 無說則死. 輪扁曰: 臣也以臣之事觀之. 斲輪, 徐則甘而不固, 疾則苦而不入. 不徐不疾, 得之於手而應於心, 口不能言, 有數存焉於其間. 臣不能以喩臣之子, 臣之子亦不能受之於臣, 是以行年七十而老斲輪. 古人之與其不可傳也死矣, 然則君之所讀者, 古人之糟粕已夫!" 『莊子/天道』

8 "庖丁爲文惠君解牛, 手之所觸, 肩之所倚, 足之所履, 膝之所踦, 砉然響然, 奏刀騞然, 莫不中音, 合於桑林之舞, 乃中經首之會. 文惠君曰: 譆, 善

哉! 技蓋至此乎? 庖丁釋刀對曰: 臣之所好者道也, 進乎技矣. 始臣之解牛
之時, 所見無非全牛者. 三年之后, 未嘗見全牛也. 方今之時, 臣以神遇而
不以目視, 官知止而神欲行. 依乎天理, 批大郤, 導大窾, 因其固然; 技經
肯綮之未嘗, 而況大軱乎! 良庖歲更刀, 割也; 族庖月更刀, 折也. 今臣之
刀十九年矣, 所解數千牛矣, 而刀刃若新發於硎. 彼節者有間, 而刀刃者
無厚. 以無厚入有間, 恢恢乎其於游刃必有余地矣, 是以十九年而刀刃若
新發於硎. 雖然, 每至於族, 吾見其難爲, 怵然爲戒, 視爲止, 行爲遲, 動刀
甚微. 謋然已解, 如土委地. 提刀而立, 爲之四顧, 爲之躊躇滿志, 善刀而
藏之. 文惠君曰: 善哉! 吾聞庖丁之言, 得養生焉."「莊子/養生主」

9 "莊子與惠子遊於濠梁之上. 莊子曰: 儵魚出遊從容, 是魚之樂也. 惠子曰:
子非魚, 安知魚之樂? 莊子曰: 子非我, 安知我不知魚之樂? 惠子曰: 我非
子, 固不知子矣. 子固非魚也, 子之不知魚知樂, 全矣. 莊子曰: 請循其本.
子曰汝安知魚樂云者, 旣已知吾知之而問我, 我知之濠上也."「莊子/秋水」

10 "昔者莊周夢爲蝴蝶, 栩栩然蝴蝶也, 自喩適志與, 不知周也. 俄然覺, 則蘧
蘧然周也. 不知周之夢爲蝴蝶與, 蝴蝶之夢爲周與. 周與蝴蝶, 則必有分
矣. 此之謂物化."「莊子/齊物論」

11 "工倕旋而盖規矩, 指與物化而不以心稽, 故其靈臺一而不桎."「莊子/達
生」

12 "魚相造乎水, 人相造乎道. 相造乎水者, 穿池而養給. 相造乎道者, 無事而
生定. 故曰, 魚相忘乎江湖, 人相忘乎道術."「莊子/大宗師」

13 "且夫水之積也不厚, 則其負大舟也無力. 覆杯水於坳堂之上, 則芥爲之
舟, 置杯焉則膠, 水淺而舟大也. 風之積也不厚, 則其負大翼也無力. 故九
萬里, 則風斯在下矣, 而后乃今培風. 背負靑天而莫之夭閼者, 而后乃今
將圖南."「莊子/逍遙游」

14 "夫列子御風而行, 泠然善也, 旬有五日而后反. 彼於致福者, 未數數然也.
此雖免乎行, 猶有所待者也."「莊子/逍遙游」

15 "道可道, 非常道."「老子/第一章」

16 "知者不言, 言者不知."「莊子/天道」

17 "子不語怪力亂神."「論語/述而」

18 "道生一, 一生二, 二生三, 三生萬物."「老子/四十二章」

19 "天地與我幷生, 而萬物與我爲一. 旣已爲一矣, 且得有言乎, 旣已謂之一矣, 且得無言乎. 一與言爲二, 二與一爲三. 自此以往, 巧曆不能得, 而況其凡乎. 故自無適有以至於三, 而況自有適有乎, 無適焉, 因是已." 『莊子/齊物論』

20 "彼是莫得其偶, 謂之道樞." 『莊子/齊物論』

21 "若夫乘天地之正, 而御六氣之變, 以游無窮者, 彼且惡乎待哉. 故曰: 至人無已, 神人無功, 聖人無名." 『莊子/逍遙游』

22 "何爲坐忘, 顏回曰, 墮肢體, 黜聰明, 離形去知, 同於大道, 此謂坐忘." 『莊子/大宗師』

23 "爲學日益, 爲道日損. 損之又損, 以至於無爲, 無爲而無不爲矣." 『老子/四十八章』

24 "若見諸相非相, 卽見如來." 『金剛經/如理實見分第五』

25 "離一切諸相, 卽名諸佛." 『金剛經/離相寂滅分第十四』

26 "其動也天, 其靜也地, 一心定而王天下. 其鬼不祟, 其魂不疲, 一心定而萬物服. 言以虛靜, 推於天地, 通於萬物, 此之謂天樂. 天樂者, 聖人之心, 以畜天下也." 『莊子/天道』

27 "今俗之所爲與其所樂, 吾又未知樂之果樂邪, 果不樂邪. 吾觀夫俗之所樂, 擧群趣者, 誙誙然如將不得已, 而皆曰樂者, 吾未知之樂也, 亦未之不樂也. 果有樂無有哉? 吾以無爲誠樂矣, 又俗之聽大苦也. 故曰, 至樂無樂, 至譽無譽." 『莊子/至樂』

28 "道固不小行, 德固不小識. 小識傷德, 小行傷道. 故曰, 正己而已矣. 樂全之謂得志. 古之所謂得志者, 非軒冕之謂也, 謂其無以益其樂而已矣. 今之所謂得志者, 軒冕之謂也. 軒冕在身, 非性命也, 物之儻來, 寄者也. 寄之, 其來不可圉, 其去不可止. 故不爲軒冕肆志, 不爲窮約趨俗, 其樂彼與此同, 故無憂而已矣. 今寄去則不樂, 由是觀之, 雖樂, 未嘗不荒也. 故曰, 喪己於物, 失性於俗者, 謂之倒置之民." 『莊子/繕性』

29 "知者樂水, 仁者樂山. 知者動, 仁者靜. 知者樂, 仁者壽." 『論語/雍也』

30 "孔子不云乎, 知者樂水, 仁者樂山. 知者動, 仁者靜. 知則所見無非山者, 然非待山而后爲樂也. 知則所見無非水者, 然非待水而后爲樂也. 非待山水而后爲樂者, 非遇境而情生. 非遇境而情生, 則亦非違境而情歇

矣. 故境有來去, 而其樂未嘗不在也. 苟其樂未嘗不在, 則雖仁者之於水, 知者之於山, 亦是樂也." (明)唐順之,「石屋山志序」,「荊川先生文集」卷 十一, 四部叢刊本.

31 "君子不憂."「論語/顏淵」, "仁者不憂."「論語/子罕」

32 "發憤忘食, 樂而忘憂, 不知老之將至云爾."「論語/述而」

33 "飯蔬食, 飲水, 曲肱而枕之, 樂亦在其中矣."「論語/述而」

34 "不改其樂."「論語/雍也」

35 "貧而樂."「論語/學而」

3장

1 "先生游南鎭, 一友指岩中花樹問曰; 天下無心外之物, 如此花樹在深山中 自開自落, 於我心亦何相關. 先生曰; 你未看此花時, 此花與汝心同歸於 寂, 你來看此花時, 則此花顏色一時明白起來, 便知此花不在你的心外." 王陽明,「傳習錄下」,「王陽明全集」, 上海古籍出版社, 1992, pp.107~108.

2 "可知充天塞地中間, 只有這個靈明, 人只爲形體自間隔了. 我的靈明, 便 是天地鬼神的主宰. 天沒有我的靈明, 誰去仰他高. 地沒有我的靈明, 誰 去俯他深. 鬼神沒有我的靈明, 誰去辨他吉凶災祥. 天地鬼神萬物離卻我 的靈明, 便沒有天地鬼神萬物了. 我的靈明離卻天地鬼神萬物, 亦沒有我 的靈明. 如此, 便是一氣流通的, 如何與他間隔得. 又問, 天地鬼神萬物, 千古見在, 何沒了我的靈明, 便俱無了. 曰, 今看死的人, 他這些精靈游散 了, 他的天地萬物尚在何處." 王陽明, 앞의 책, p.124.

3 "胡不直使彼以死生爲一條, 以可不可爲一貫者, 解其桎梏, 其可乎."「莊 子/德充符」

4 "今夫百昌皆生於土而反於土, 故余將去女, 入無窮之門, 以游無極之野. 吾與日月參光, 吾與天地爲常. 當我, 緡乎. 遠我, 昏乎. 人其盡死, 而我獨 存乎."「莊子/在宥」

5 "大道廢, 有仁義. 智慧出, 有大僞. 六親不和, 有孝慈. 國家昏亂, 有忠臣." 「老子/十八章」

6 "絶聖棄智, 民利百倍. 絶仁棄義, 民復孝慈. 絶巧棄利, 盜賊無有. 此三者 以文, 不足. 故令有所屬. 見素抱朴, 少私寡欲, 絶學無憂."「老子/十九章」

7 "故絶聖棄知, 大盜乃止. 擿玉毁珠, 小盜不起. 焚符破璽, 而民朴鄙. 掊斗
折衡, 而民不爭. 殫殘天下之聖法, 而民始可與論議. 擢亂六律, 鑠絶竽瑟,
塞瞽曠之耳, 而天下始人含其聰矣. 滅文章, 散五采, 膠離朱之目, 而天下
始人含其明矣. 毁絶鉤繩而棄規矩, 攦工倕之指, 而天下始人有其巧矣.
故曰, 大巧若拙. 削曾史之行, 鉗楊墨之口, 攘棄仁義, 而天下之德始玄同
矣."『莊子/胠篋』

8 "泉涸, 魚相與處於陸, 相呴以濕, 相濡以沫, 不如相忘於江湖."『莊子/大宗
師』

9 "莊子曰, 知道易, 勿言難. 知而不言, 所以之天也. 知而言之, 所以之人也.
古之至人, 天而不人."『莊子/列御寇』

10 "子曰, 予欲無言. 子貢曰, 子如不言, 則小子何述焉. 子曰, 天何言哉. 四
時行焉, 百物生焉, 天何言哉?"『論語/陽貨』

11 "不知其然, 性也."『莊子/則陽』

12 "不知吾所以然而然, 命也."『莊子/達生』

13 "道生之, 德畜之."『老子/五十一章』

14 "道者, 德之欽也. 生者, 德之光也. 性者, 生之質也."『莊子/庚桑楚』

15 "反者道之動, 弱者道之用."『老子/四十章』

16 "牛馬四足, 是爲天. 落馬首, 穿牛鼻, 是爲人."『莊子/秋水』

17 "性之動, 謂之爲. 爲之僞, 謂之失."『莊子/庚桑楚』

18 "吾不知其明, 强字之曰道, 强爲之名曰大, 大曰逝, 逝曰遠, 遠曰反."『老
子/二十五章』

19 "有爲也欲當, 則緣於不得已, 不得已之類, 聖人之道."『莊子/庚桑楚』

20 "富有之謂大業, 日新之謂盛德, 生生之謂易."『周易/繫辭傳』

21 "乾坤, 其易之縕耶? 乾坤成列, 而易立乎其中矣. 乾坤毁, 則無以見易. 易
不可見, 則乾坤或幾乎息矣. 是故形而上者謂之道, 形而下者謂之器. 化
而裁之謂之變, 推而行之謂之通, 擧而措之天下之民謂之事業."『周易/繫
辭傳』

22 "夫易開物成務, 冒天下之道, 如斯而已者也. 是故聖人以通天下之志, 以
定天下之業, 以斷天下之疑."『周易/繫辭傳』

23 "由汝無始心性狂亂, 知見妄發, 妄發不息, 勞見發塵. 如勞目睛, 則有狂華

동양미학론

於湛精明無因亂起. 一切山河大地, 生死涅槃, 皆則狂勞顛倒華相."『大佛頂首楞嚴經/第五卷』

24 "未知生, 焉知死."『論語/先進』

25 "以死生爲一條."『莊子/德充符』

26 "不知死不知生."『莊子/寓言』

4장

1 "五色令人目盲. 五音令人耳聾. 五味令人口爽. 馳騁畋獵, 令人心發狂. 難得之貨, 令人行妨."『老子/十二章』

2 "且夫失性有五. 一曰五色亂目, 使目不明. 二曰五聲亂耳, 使耳不聰. 三曰五臭薰鼻, 困惾中顙. 四曰五味濁口, 使口厲爽. 五曰趣舍滑心, 使性飛揚. 此五者, 皆生之害也."『莊子/天地』

3 "子曰, 人而不仁, 如禮何. 人而不仁, 如樂何."『論語/八佾』

4 "子曰, 禮云禮云, 玉帛云乎哉. 樂云樂云, 鍾鼓云乎哉."『論語/陽貨』

5 "仁者見之謂之仁, 智者見之謂之智."『周易/繫辭傳』

6 "己所不欲, 勿施於人."『論語/衛靈公』

7 "子路, 曾晳, 冉有, 公西華侍坐. 子曰, 以吾一日長乎爾, 毋吾以也. 居則曰, 不吾知也. 如或知爾, 則何以哉. …… 點, 爾何如? 鼓瑟希, 鏗爾. 舍瑟而作, 對曰, 異乎三子者之撰. 子曰, 何傷乎? 亦各言其志也. 曰, 莫春者, 春服旣成, 冠者五六人, 童子六七人, 浴乎沂, 風乎舞雩, 詠而歸. 夫子喟然嘆曰, 吾與點也."『論語/先進』

8 "上德不德, 是以有德, 下德不失德, 是以無德. 上德無爲而無以爲, 下德無爲而有以爲."『老子/三十八章』

9 "惠子相梁, 莊子往見之. 或謂惠子曰, 莊子來, 欲代子相. 於是惠子恐, 搜於國中三日三夜. 莊子往見之, 曰: 南方有鳥, 其名爲鵷鶵, 子知之乎? 夫鵷鶵發於南海而飛於北海, 非梧桐不止, 非練實不食, 非醴泉不飲. 於是鴟得腐鼠, 鵷鶵過之, 仰而視之曰: 嚇. 今子欲以子之梁國而嚇我邪."『莊子/秋水』

10 "曾子居衛, 縕袍無表, 顏色腫噲, 手足胼胝. 三日不擧火, 十年不製衣, 正冠而纓絶, 捉衿而肘見, 納屨而踵決. 曳縱而歌商頌, 聲滿天地, 若出金石.

天子不得臣, 諸侯不得友. 故養志者忘形, 養形者忘利, 致道者忘心矣."
『莊子/讓王』

11 "參也魯."『論語/先進』

5장

1 "言之所盡, 知之所至, 極物而已. 觀道之人, 不隨其所廢, 不原其所起, 此
議之所止."『莊子/則陽』

2 "夫由叔氏之哲學說, 則一切人類及萬物之根本, 一也. 故充叔氏拒絶意志
之說, 非一切人類及萬物, 各拒絶其生活之意志, 則一人之意志, 亦不可得
而拒絶. 何則? 生活之意志之存於我者, 不過其一最小部分, 而其大部分
之存於一切人類及萬物者, 皆與我之意志同. 而此物我之差別, 僅由於吾
人知力之形式, 故離此知力之形式, 而反其根本而觀之, 則一切人類及萬
物之意志, 皆我之意志也. 然則拒絶吾一人之意志, 而姝姝自悅解脫, 是
何異決蹄涔之水, 而注之溝壑, 而曰天下皆得平土而居之哉! 佛之言曰,
若不盡度衆生, 誓不成佛. 其言猶若有能之而不欲之意. 然自吾人觀之,
此豈徒能之而不欲哉! 將毋欲而不能也. 故如叔本華之言一人之解脫, 而
未言世界之解脫, 實與其意志同一之說, 不能兩立者也. … 然叔氏之說,
徒引據經典, 非有理論的根據也. 試問釋迦示寂以后, 基督屍十字架以來,
人類萬物之欲生奚若? 其痛苦又奚若? 吾知其不異於昔也. 然則所謂持
萬物而歸之上帝者, 其尙有所待歟? 抑徒沾沾自喜之說, 而不能見諸實事
歟? 果如后說, 則釋迦基督自身之解脫與否, 亦尙在不可知之數也."『紅樓
夢評論』,『王國維文學美學論著集』, 北岳文藝出版社, 1987, pp.17~18.

3 "若此妙覺本妙覺明, 與如來心不增不滅, 無狀忽生山河大地諸有爲相, 如
來今得妙空明覺, 山河大地有爲習漏, 何當復生?"『大佛頂首楞嚴經/第四
卷』

4 "適來, 夫子時也. 適去, 夫子順也. 安時而處順, 哀樂莫能入也. 古者謂是
帝之縣解."『莊子/養生主』

5 "如木成灰, 不重爲木. 諸佛如來菩提涅槃, 亦復如是."『大佛頂首楞嚴經/
第四卷』

6 "本來無一物."『六祖壇經』

7　　"且有大覺, 而後知此其大夢也." 『莊子/齊物論』

8　　"一切有爲法, 如夢幻泡影, 如露亦如電, 應作如是觀." 『金剛經/應化非眞
　　　分第三十二』

9　　"聖人之愛人也, 終無已者." 『莊子/知北遊』

10　"聖人之生也天行, 其死也物化." 『莊子/刻意』

11　"故其好之也一, 其弗好之也一, 其一也一, 其不一也一, 其一與天爲徒, 其
　　　不一與人爲徒, 天與人不相勝也, 是之謂眞人." 『莊子/大宗師』

주석

참고문헌

『管子』

『金剛經』

『老子』

『論語』

『大佛頂首楞嚴經』

『孟子』

『般若心經』

『書經』

『荀子』

『詩經』

『禮記』

『六祖壇經』

『莊子』

『周易』

(唐)道世, 「法苑珠林/攝念篇」, 『大正藏』(五十三卷).

(唐)圓暉, 「阿毗達摩俱舍論本頌疎/卷一」, 『大正藏』(四十一卷).

(唐)劉禹錫, 『劉禹錫集』, 四部叢刊本.

(明)唐順之, 『荊川先生文集』, 四部叢刊本.

(明)王陽明, 『王陽明全集』, 上海古籍出版社, 1992.

梁啓超, 『飮冰室合集』, 中華書局, 1989.

王國維, 『王國維文學美學論著集』, 北岳文藝出版社, 1987.

馮友蘭, 『三松堂全集』, 河南人民出版社, 1986.

동양미학론

찾아보기

동양미학론

찾아보기

대우휴먼사이언스 021

동양미학론
왜 아름다움이 인간의 본성인가

1판 1쇄 찍음 | 2018년 2월 23일
1판 1쇄 펴냄 | 2018년 3월 2일

지은이 | 이상우
펴낸이 | 김정호
펴낸곳 | 아카넷

출판등록 | 2000년 1월 24일(제406-2000-000012호)
주소 | 10881 경기도 파주시 회동길 445-3
전화 | 031-955-9511(편집) · 031-955-9514(주문) 팩시밀리 | 031-955-9519
www.acanet.co.kr | www.phildam.net

ⓒ 이상우, 2018

Printed in Seoul, Korea.

ISBN 978-89-5733-585-7 93600

이 도서의 국립중앙도서관 출판예정도서목록(CIP)은 서지정보유통지원시스템 홈페이지(http://seoji.nl.go.kr)와
국가자료공동목록시스템(http://www.nl.go.kr/kolisnet)에서 이용하실 수 있습니다.(CIP제어번호: 2018004951)

이 제작물은 아모레퍼시픽의 아리따글꼴을 사용하여 디자인 되었습니다.